爸爸媽媽，請做我的攝影師

楓糖盒子 著

愛 在 楓 糖

不知不覺在楓糖已經三個年頭，在這裏認識了許多志同道合的朋友，更收穫了無比珍貴的友誼。

喬老闆從剛會坐的小寶寶，長成了活蹦亂跳的幼兒園小朋友；腰果爸爸也從平凡的業餘攝影愛好者，成了寶寶攝影界矚目的對象。

回想在楓糖之初，被主創編輯所發掘及推薦，獲得了無數的鼓勵和感動：第一次被楓糖網站推薦、第一次登入「拍娃黨公眾號首刊」、第一次做楓糖人物專訪、第一次發佈在楓糖頭條、第一次做楓糖公開課……正因為這些無私提攜與曝光的第一次，被各大媒體關注從而成為現在的我們。

「腰果」代表的「我們」，正是楓糖不遺餘力培養的普通攝影父母。每天、每月、每年，有更多的寶寶攝影黨，被楓糖發現、打造並脫穎而出，成為兒童攝影界最矚目的亮點。從普通成員，到優秀成員，最終成為楓糖導師，完成從新人到核心領隊的蛻變、成長。

有一天我發現拍攝寶寶不再是自娛自樂的事，而是在用影像記錄孩子成長的過程，收穫最寶貴的童年記憶。同時，我們作為孩子的父母，也實現了自我價值並開啟了新的人生篇章。有的家長作為業餘愛好獲得了豐富的精神食糧，有的家長成了兒童攝影師，成立了攝影工作室……在楓糖的每一個大人和孩子，都收穫了愛的回饋。

同樣，在這本書的創作過程中，我們不再以個人為中心，而是站在所有拍攝寶寶父母的立場，去完成這一次愛的合輯。這大概才是父母給予孩子最好的表白。

時光會走遠，影像永留存。加入我們，一起在愛的楓糖，留住童心和童年。

喬老闆的媽

《愛的楓糖》

——楓糖盒子、Kidsfoto「拍娃黨」主編　王宇洋

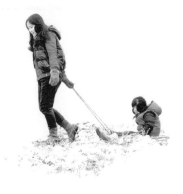

我還記得你
出生時皺皺模樣
第一聲啼哭第一次擁抱
讓我知道做父親的慌張

我還記得你
纏著我講大灰狼
我說你就是我的小紅帽
你微笑著進入甜蜜夢鄉

你總說你不願意長大
你總說喜歡我的肩膀
你總說老爸很帥很帥
但我不知未來會怎樣

可是爸爸會變老變醜
你也會長大變得很漂亮
我只能用相機
記錄下你此刻可愛模樣

小時候，是你最愛我的時候
但是我愛你，從來都沒有變樣

時光裏有個你
時光裏有個我
時光裏有我們的親密
時光裏有愛和成長

我是你的童年
你是我的時光
我們一起在記憶盒子裏
裝滿甜蜜的愛的楓糖

我還記得你
傷心時眼中淚光
我靜靜地聽你輕聲哭泣
然後把你埋進我的胸膛

我還記得你
第一次對鏡化妝
笨拙拿著唇膏和眉筆
俏皮笑容讓我心神蕩漾

我沒説你是我的瘋狂
我沒説你是我的夢想
我沒説我最大的願望
但是你知道我怎麼想

可是爸爸會變老變醜
你也會長大變得很漂亮
我只能用相機
記錄下你成長的時光

小時候，是你最愛我的時候
但是我愛你，從來都沒有變樣

時光裏有個你
時光裏有個我
時光裏有我們的親密
時光裏有愛和成長

我是你的童年
你是我的時光
我們一起在記憶盒子裏
裝滿甜蜜的愛的楓糖

父母，是孩子最好的攝影師

───────

這不是關於一個人的兒童攝影書，也不是專家、大師編寫的兒童攝影權威教科書，這是一本完全分享兒童攝影與家庭攝影經驗的書，是屬所有爸爸媽媽想為自己孩子或家庭更好地拍攝照片，記錄生活點滴的書。

我們有一個兒童攝影原創交流台平台，叫楓糖盒子（www.kidsfoto.net），在這個台平台上，我們有 10 萬熱愛寶寶攝影的爸爸媽媽會員，他們都是攝影愛好者，經常在微信群或網站上分享兒童攝影或家庭攝影的經驗技巧與想法，交流得多了，很多人都成了很好的朋友。幾年後我們居然發現他們中很多人，從一開始的攝影愛好者慢慢成長為專業的攝影師，或成為某些高端攝影器材商或某些專業攝影平台指定的攝影師，又或者作品參加了國際攝影比賽或國際影展，載譽歸來。於是就想瞭解他們在兒童攝影與家庭攝影道路上的摸索與成長，是否有一些共性或者特點，我們希望把這些總結出來，讓更多的爸爸媽媽在學習攝影方面能很快上手，從而能美妙自如地為自己的家庭生活或兒童成長做拍攝記錄。

同時，也因為一直有新的爸爸媽媽加入這個平台參與我們的交流，我們發現他們中很多人也曾經在摸索如何學習攝影這件事，他們看過一些書，也上過攝影課，但終究是不得其法。這樣的經歷，參與本書創作的成員都感同身受，我們曾經也如此地走過彎路。於是我們想也許可以借這本書讓很多爸爸媽媽理解三件事：一，攝影其實並不高深莫測；二，攝影是藝術，沒有絕對的對與錯；三，攝影確實需要大量的拍攝實踐。

一、因為不高深莫測，所以本書所有涉及攝影的方法與技巧、思路與邏輯，我們都儘量避免使用攝影專業詞匯，我們更願意以嘮家常的方式，與大家分享攝影究竟是怎麼回事，該如何去思考拍攝，又如何較為容易地理解並去操作。

二、攝影是藝術的範疇，只有是否符合創作者的意圖，沒有絕對的對錯。所以我們避免一家之言，不會用權威的視角去為攝影畫條條框框，我們選取大量的作品實例來與大家分享「寶寶攝影」創作想法與經驗，而這些作品，全部都來源於楓糖盒子台平台上普普通通的爸爸媽媽攝影愛好者。他們也許就是你的鄰居，也許曾經是你的同學，也許在菜市場還擦肩而過，他們就是普通人，與你一樣。

三、攝影確實需要大量的拍攝實踐。拍攝源於熱愛，不單是對攝影這件事情，更重要的是對孩子、對家庭、對生活的熱愛。這種熱愛，會促使我們不停地想去拍些什麼，我們時而擔心時光的流逝會沖淡記憶，而不停地拍攝又會讓我們對攝影這件事更加熱愛，通過拍攝我們會看到自己的成長。這些，你會在本書的大量作品裏慢慢體會感受到，那些迷人的畫面，都源於真摯的熱愛。

因為本書彙集了諸多爸爸媽媽們的智慧與經驗分享，如果你有孩子，不論是新生兒，還是學童，不論是在室內，還是戶外，天晴或者天陰，旅遊或是玩耍，肖像攝影還是風景人像，家庭紀實還是創意搞怪……你能想到的場景與拍攝技巧，我們參與創作的爸爸媽媽們都想到了，你沒有想到的那些方方面面，我們也幫你想到了。所以，本書涉及的內容與知識點，幾乎涵蓋了兒童攝影的方方面面，即使稱不上百科全書，也絕對可以作為「拍寶寶寶典」去對照著實踐了。

我們都相信一句話：「父母，是孩子最好的攝影師！」願我們都熱愛生活，熱愛攝影，熱愛定格那些歲月溜走的瞬間畫面。

——楓糖盒子、Kidsfoto 拍攝寶寶黨執行總監

小 Q 新視野

本書的完成，要真誠感謝楓糖盒子台平台所有參與創作的爸爸媽媽們，他們為我們提供了各類的照片素材，好的想法與寶貴的建議。由於篇幅的原因，我們無法收入所有的照片素材，雖然在我們看來，它們同樣精彩，照片的背後，都有大大小小的故事與經歷，這些照片的拍攝者都視作品為珍寶，但不得不忍痛割愛。在這裏，我們想與大家分享：請不要輕易丟棄自己拍攝的作品，它們都很棒，對拍攝者而言，照片意義非凡，請小心珍藏。

最後，要感謝本書的所有主創人員，正是他們的積極策劃和毫無保留的貢獻，才使得我們總結出 10 萬父母 6 年的智慧分享內容，他們的詳細個人介紹如下。

went - 天天爸爸

高校教師，擁有 20 餘年攝影經驗，作品涉及人像、風光、建築、星空等，拍攝作品曾刊登在《重慶商報》、《人居週報》、《今日人像》等主流媒體，曾在 2016 年尼康 (Nikon) 官方舉辦的人像攝影比賽中獲親子類作品銀獎及銅獎。

小空 - 天天媽媽

畢業於專業美術院校，兒童攝影愛好者，擁有個人攝影工作室，喜歡組織和拍攝兒童各類聚會活動，帶子女遊山玩水，自我總結拍攝自己小孩最順手。

腰果蝦仁

（新浪微博 @ 李夢魚）暢銷圖書《你好啊！喬喬》、《去哪兒！喬喬》作者；業餘攝影愛好者。尼康 (Nikon) 簽約攝影師，《天天向上》特邀攝影達人，《人像攝影》雜誌合作攝影師。楓糖盒子 kidsfoto「拍娃黨」、POCO、站酷、米拍、圖蟲、蜂鳥、LOFTER 認證攝影師 / 特約講師。

喬老闆的媽

（新浪微博 @ 李夢魚）：喬喬的老母親，上班族、偶爾拿起相機拍攝寶寶。楓糖盒子 kidsfoto「拍娃黨」。忠實追隨者。
業餘腰果的金牌打雜，集拎包、保鏢、後期、發圖功能為一身

深藍豆豆（真名：崔文豔）

獅子座文科「老阿姨」。家有閨女一顆豆。專職負責一顆豆的吃喝拉撒睡。開心是因為能拍下她成長的故事，幸福是因為成為楓糖盒子的資深「拍娃黨」，浪漫是因為要和喜歡的一切在一起廝守到老。希望心想去的地方，腳也能抵達。

花朵爹瑋琦（真名：王宇洋）

墨爾本「專業編碼員」，兒童攝影原創社區楓糖盒子 kidsfoto.net 創始人，家有兩個繼承爸爸優良血統的花容月貌的女兒王小花和王小朵，不喜歡拍別的，只喜歡拍自己小孩，風格偏紀實，長處是吃喝拉撒睡，什麼什麼都拍，不心疼快門，短處是測光、白平衡、構圖、用光、後期……

書林

理科金牛女，笑起來有可愛的小虎牙。愛攝影愛女兒，愛和她一起闖天涯；愛暗黑愛唯美，愛各種讓人充滿靈感的風格。人生最大的夢想，是用攝影編織一個屬她的童年童話。現已從一個普通的拍攝寶寶愛好者華麗轉身為自由職業攝影師。

藍調駭客

自詡不想當廚子的攝影師不是一個好藥師。本是一名中西藥劑師，因為酷愛美食與攝影，義無反顧地投身到攝影的浪潮中。不期望做一位「趕上時代的人」，只想安安靜靜地拍出每一張心中的好照片。女兒的降臨更是促使自己將攝影事業發展得風生水起，江湖人稱「藍媽媽」，現如今為佳能簽約攝影師，楓糖盒子講師等。

小 Q 新視野

浪漫主義的攝影詩人，專注於手機攝影，擅長用攝影與詩歌表達自我。喜歡在自己奇思妙想的世界裏研究創意攝影，作品被多家國內外媒體宣傳報道，手機攝影系列作品《火柴人》於 2018 年受邀參加平遙國際攝影大展以及 2018 年美國世界華人攝影藝術展。

PAPA-YU

同行送綽號「啪叔」，本姓 YU。拍照是職業，生活是馳戀，所以「照片遇見生活」是信念。出道六年，「閱娃」過千，涉獵初始，專攻親子，創業至今，尤善情緒，遇過童星，拍過商片。雖然大家都稱其為攝影師 PAPA-YU，但他更願意別人喚他欣欣爸和 Hulk 爸，攝影不僅是藝術，更多是記錄家中兩個孩子成長的渠道。作為專業的攝影師，跟大家一樣，也是正在成長中的寶寶攝影黨。

拍拍，好玩的日常 108

6 如何在旅行時拍出主題大片 150

目　錄

用家庭影像，留下孩子與家人的美好記憶 268

1

寶貝，謝謝你來做
我們的孩子

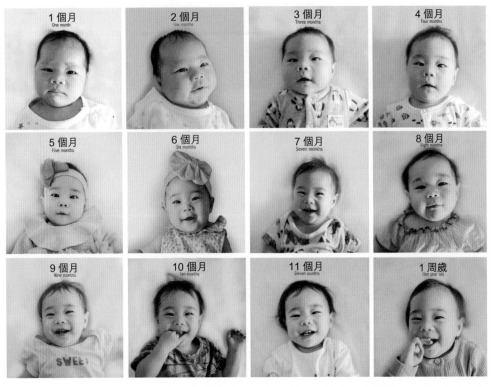

Rabbit 桃：她叫小麥，這一年，我記錄了她從出生 1 個月到 1 歲的樣子。拍攝時她 1 歲

　　孩子，當我得知你將走進我生命的那一刻，我決定要竭盡全力記錄下每一個屬你的每一時、每一刻、每一秒。

　　我時常悄悄地祈禱，祈禱時間的步伐能夠慢一點，再慢一點……我想和世界各地的人們慢慢地分享擁有你時所產生的奇妙的情感，在你身上才能感受到我自己回到孩童時代的狀態：平淡、幸福、美好。

　　孩子，謝謝你來到我的世界！

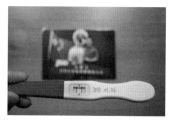

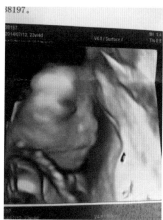

大梨：「我要當爸爸啦！」，那個清晨，老婆在洗手間磨蹭半天，出來後手裏多了根棒子，上面有兩道紅線。我依然記得那一刻當自己即將得知從一個男子漢變成一個父親，那種熱血沸騰激動的感覺。

　　「是否還記得第一次抱起自己的孩子，那種小心翼翼，溫暖與滿足的感覺。」曾就這個話題和喜歡拍攝寶寶的父母們討論，大家回憶的關鍵詞是「這麼醜」、「謝謝你來見我」、「感動地哭了」、「疼也值得」、「心化了」……

小愚：這是我特意找出來當年拍的四維（4D）超聲波，這麼多年過去了，卻一直留著，搬幾次家也不捨得丟了，這是老天給我的恩賜，是我血脈的傳遞，謝謝寶貝，來做我的孩子。

　　你可能不認為這樣的作品被稱為攝影。但對於父母來說，這樣的照片的意義要比精緻的面容，作品被包裹佈置得精美的「新生兒攝影」大得多。

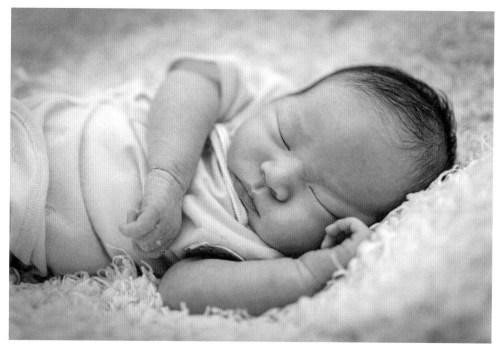

焦距：35mm　光圈：f/1.4　快門速度：1/160s　感光度：ISO100

新生的喜悅，「寶寶攝影黨」的誕生

看到上面這張照片時，有沒有讓你想起什麼？問問身邊的妻子或者丈夫，是否還記得那一幕。如果你經歷過一次新生，就知道時間過得有多麼快，小寶寶就在你眼前飛速變化著。

希望下面的一些訣竅，可以幫助大家記錄下記憶長河中最特殊的一段日子。

爸爸們，如果你有進入產房的機會，請不要錯過，把最好的攝影器材都帶上。如果沒有專業攝影器材，那就請用手機拍攝吧！事實上，一個孩子剛出生的幾個月（或者多說點，第一年）的情景是獨一無二的，寶寶生命最初的這段風景如此美麗，有太多值得記錄的畫面。

拍攝要點：無論是產房還是嬰兒的休息室，裏面的光線都是非常微弱的，大光圈標準變焦鏡頭和高感出色的相機，可以保證在光圈全開的情況下準確對焦，以一輩子只有這麼一次機會的覺悟，在毫不吝惜快門次數以及儘量可能嘗試多種拍攝角度的前提下，足以讓你記錄下最珍貴的時刻。當然任何拍攝設備都可以用來記錄。也可以在光線不錯的情況下，使用自己的手機拍攝，不過要記得關閉閃光燈。在本章中，絕大多數照片都是使用尼康 Nikon D750 相機與適馬 Sigma35mm f/1.4 DG HSM Art 鏡頭，在 f/1.4~f/2.2 的光圈下，1/125s 或者 1/200s 的最低快門速度，感光度自動，九點伺服對焦或是全自動對焦下拍攝的。

焦距：35mm
光圈：f/2.2
快門速度：1/200s
感光度：ISO5000

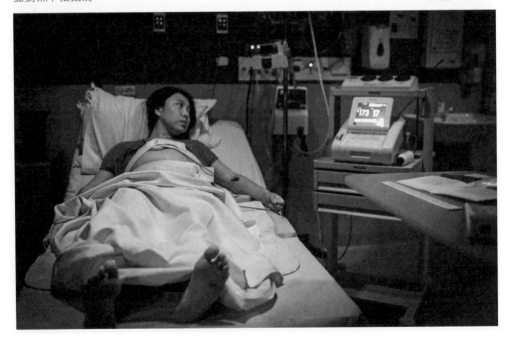

臨盆前的等待時間其實是比較煎熬的，所以多和媽媽聊聊天，拍拍照，也有助於媽媽心情的放鬆。相信我，當「戰鬥」真正開始的時候，你沒有那麼多閒情逸致來進行拍攝。你也可以把精力和注意力放在一些環境、氛圍和細節上，將來有機會告訴孩子，你是這樣來到這個世界的。

1. 焦距：35mm　光圈：f/2.2　快門速度：1/200s　感光度：ISO5600
2. 焦距：35mm　光圈：f/2.2　快門速度：1/200s　感光度：ISO2200
3. 焦距：35mm　光圈：f/2.2　快門速度：1/200s　感光度：ISO640
4. 焦距：35mm　光圈：f/2.2　快門速度：1/200s　感光度：ISO4000

1	2
3	4

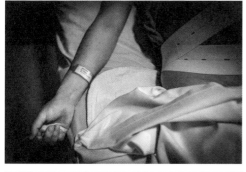
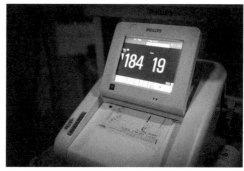
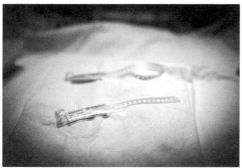

花朵爹瑋琦：凌晨兩點半，「開十指」，花朵媽正式開始生產，據說生產中的疼痛是世界上最疼的。花朵媽是一個很堅強的女人，我在她生產後半段多次要求她打全麻無痛分娩針，卻被其婉拒。這段過程我就沒有拍照了。事實上，雖然這段時間我並沒有記錄，但是當我看到這組照片時，還是會想起當時很多細節，比如那段時間我也多次胡思亂想，反復向助產護士詢問胎兒會不會臍帶繞頸，又擔心花朵媽年齡過大，生產持續一天一夜會不會昏過去……然後要求側切剖腹產也被拒絕，又比如每次用力的時候和花媽一起嘶吼使勁，再比如孩子降生的那一瞬間，自己近乎虛脫癱軟在地上止不住流淚……

拍攝要點：這張照片使用了定時自拍，把相機放在窗台上進行拍攝。拍攝時事先構好圖，留出自己的位置，光圈收縮一擋，調高快門速度並且讓反光板預升以減少震動，按下定時開關後快速補位，特意讓自己也入鏡。拍寶寶一個比較苦惱的問題是照片中往往只能看到另一半和孩子，事實上有很多技巧可以讓自己在一些非常重要的場合也進入鏡頭，比如使用三腳架、遙控器或者定時自拍，這樣做的意義是不言而喻的：是的，孩子，我想告訴你，當你出生的時候，我也在那裏。

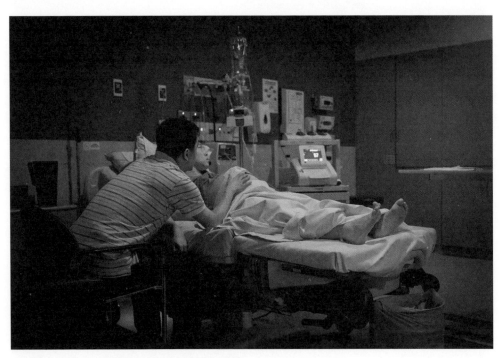

焦距：35mm　光圈：f/3.2　快門速度：1/160s　感光度：ISO6400

拍攝要點：在產房內拍攝，因為
地方不會太大，用單反相機拍攝
儘量選擇廣角鏡頭（35mm 或者
50mm 鏡頭），同時因為儀器設
備和牆壁顏色可能比較雜，黑白
影調會讓作品安靜很多，同時也
讓關注點從各種色彩儀器上回到
主人翁身上。至於拍攝構圖、
光線等技法，並不需要過多去思
考，有時候拍攝下來的是因為我
們需要記住這些瞬間，而未必是
因為我們需要美麗。

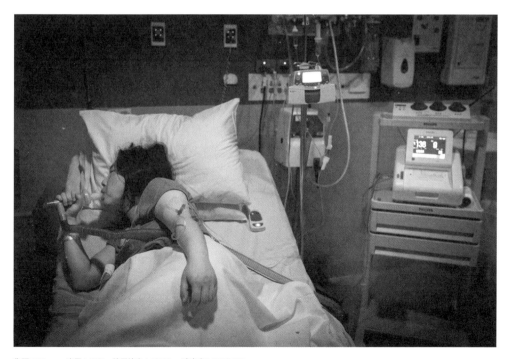

焦距：35mm　光圈：f/3.2　快門速度：1/160s　感光度：ISO6400

看重點！寶貝降臨的第1個小時該拍什麼

好的，最激動人心的時刻來了，無數個寶寶的第一次會在其降臨這個世界後的一個小時裏發生，拿起你的相機，按動你的快門，沒有人會介意！沒有人會笑話！這是你的寶寶，拍得再多也不夠！

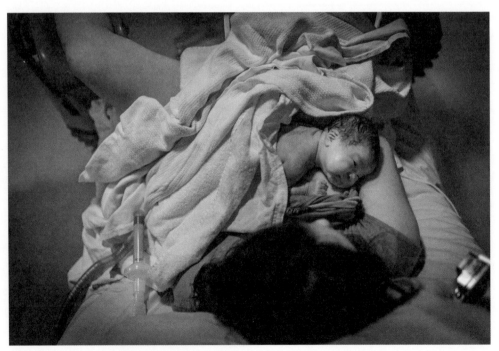

焦距：35mm　光圈：f/1.4　快門速度：1/200s　感光度：ISO2200

拍攝要點：十個月過去，終於和寶寶相見，媽媽和寶寶「第一次」親密的接觸，是世界上最美的畫面，這一刻怎麼能夠錯過？把相機設置到「連拍」功能上，盡情地按動快門吧！

暴風雨後的欣慰、滿足和如釋重負，是旁人難以體會的。

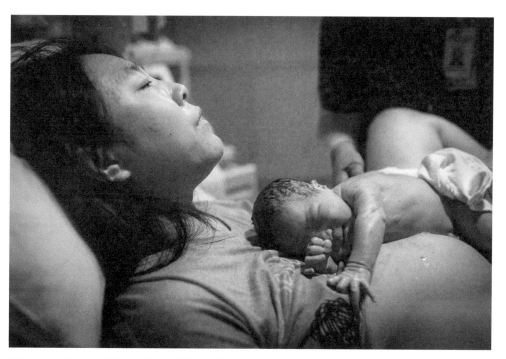

焦距：35mm　光圈：f/2　快門速度：1/100s　感光度：ISO6400

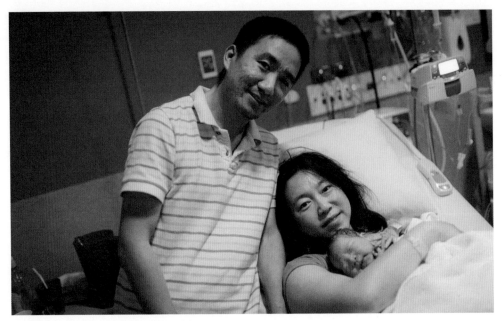

焦距：35mm　光圈：f/1.4　快門速度：1/200s　感光度：ISO3600

拍攝要點：在讓別人幫你拍合影的時候，儘量把光圈收 1-2 擋，使用小光圈能夠確保足夠的景深讓全體成員都清晰些，同時讓 ISO 高一些以保證曝光，用自動對焦模式，然後要求拍攝者多拍幾張，另外注意回看一下畫面有沒有跑焦或者虛掉。

第一張全家福怎麼能忘，助產護士還是很樂意幫忙拍攝的，而且技術還不錯。

　　好，請收拾一下激動的心情，下面三點，將是你今後很長一段時間希望遵循或者希望通過練習來掌握的拍攝寶寶的小竅門。

突出質感

　　在接下來的照片裏（甚或是孩子降生以後很長一段時間的照片裏），質感最能帶給爸爸媽媽當時的感受了：皺皺的皮膚、軟軟的胎髮、臉上的奶癬、小碎紙樣的指甲…… 小老頭？是的！這就是我們的另一個延續，這大概是作為一個新晉拍寶寶的照片和包裹精美的「新生兒攝影作品」最大的區別：不做任何「美顏」修飾，而是真實、清晰地記錄下孩子當時的樣子。

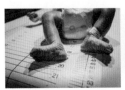 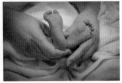

一個直觀的例子，孩子降生第一夜的小腳和第二天白天洗過的小腳，看出質感上的變化了嗎。

左：焦距：35mm　光圈：f/2.8　快門速度：1/60s　感光度：ISO1250
右：焦距：35mm　光圈：f/3.5　快門速度：1/200s　感光度：ISO400

拍攝要點：可以稍微通過前期和後期的手段來加強這些質感。比如在前期拍攝時，方向性的光線會產生陰影，從而讓畫面變得更立體，或是在後期調整時，增加畫面的清晰度來凸顯孩子「小老頭」的模樣。

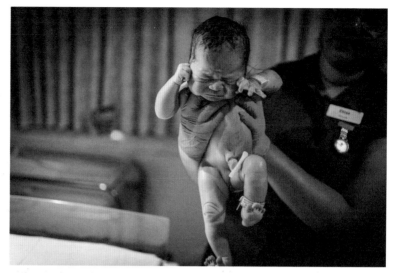

焦距：35mm　光圈：f/1.4　快門速度：1/200s　感光度：ISO6400

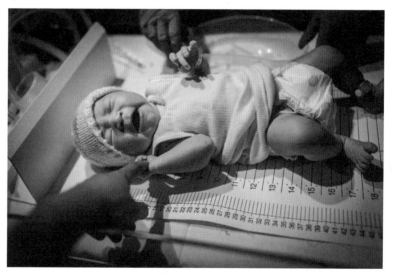

焦距：35mm　光圈：f/2.2　快門速度：1/200s　感光度：ISO1600

表現出嬰兒的尺寸

當你看到一個新生兒的小睡籃的時候，你很難相信你的孩子會在如此之小的東西裏安身。要知道孩子們長得飛快。如果只把孩子放在一個包裹裏，人們很難想像新生的寶寶到底有多麼嬌小。

拍攝要點：當寶寶緊緊抓著爸爸媽媽的手，並長達數分鐘不放時，令人好驚訝！儘管這可能是小嬰兒的原始反射動作，但還是令人開心！這畫面怎能放過呢！而且很難相信，那時候的她是那麼嬌小，沒有什麼能夠比爸爸媽媽的手指被寶寶的手指握住時的畫面更能體現這一點了。一手拿穩相機，一手伸出你的手指，此處省略適合表達爸爸媽媽內心激動心情的一萬字。

從上到下俯拍，並且利用嬰兒身旁的參照物是另外一種體現嬰兒尺寸的好辦法。

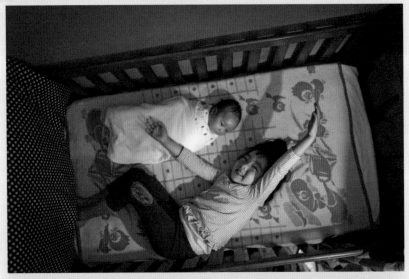

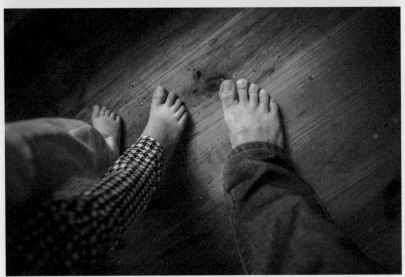

焦距：35mm　光圈：f/2.2　快門速度：1/200s　感光度：ISO400

拍攝要點：從上往下的正面俯視照是拍攝小孩子一個非常棒的視角，雖然這往往需要踮起腳把相機高高舉起（或者借助櫈子一類的道具）進行盲拍，但是這種高高在上的俯視照會更有現場感。尤其是拍攝孩子睡覺畫面的時候，一定抓牢相機，注意安全。

當然對比的拍攝不僅僅局限於出生，而是貫穿寶寶整個成長歷程的。你可能會想怎樣在最初的幾個月裏重複拍攝同樣的場景做成合輯，就好像本章開篇那組照片一樣，來展現出小嬰兒是怎麼樣一天天成長起來的。

抓住細節

　　每個寶寶都是獨一無二的天使，想想你愛的那些甜蜜的小細節：他們鼓鼓的小青蛙肚，他們彎曲的小腳趾，他們總是抓著的小拳頭，他們總是伸著懶腰睡覺的樣子……試著記錄下來這些小細節——從各種角度和方向，利用不同的景深（尤其是近攝）拍攝甚至是一些運動模糊來抓住細節。不要害怕嘗試新的東西——後期利用各種富有創意的剪裁進行拼貼。

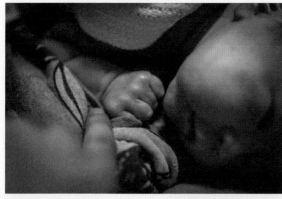

拍攝要點：小小的手，被羊水泡得有點半透明和發白，有點像外星人，你會發現這種狀態事實上持續的時間很短。

焦距：35mm
光圈：f/1.4
快門速度：1/200s
感光度：ISO3200

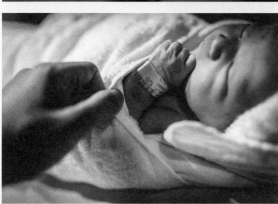

拍攝要點：寶寶剛出生，一般都還沒有想好名字，這時大多用手上的號碼牌來辨別，上面有寫媽媽的名字和地址。這個時刻是拍攝特寫紀念照的好時機，因為是大光圈拍攝，景深很淺，所以可以嘗試不同的角度和焦點。

焦距：35mm
光圈：f/1.4
快門速度：1/200s
感光度：ISO3200

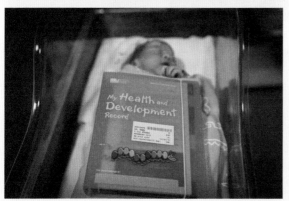

拍攝要點：除了手環，或是健康手冊，所有你能找到的東西都可以拿來合影。

焦距：35mm
光圈：f/2.2
快門速度：1/200s
感光度：ISO6400

寶貝，這些是你的第一次

　　從第一夜到第一天，從第一天到第一月，從第一月到第一年，人生很多微不足道的第一次，成就了我們今天的樣子。作為一個「寶寶攝影黨」，不要錯過每個「第一次」，讓照片具備儀式感。

　　其實儀式感並不僅僅體現在所謂的新生照、滿月照或是周歲照上，而在於記錄下孩子每個值得珍藏的時刻，當然，這是對你而言。孩子的長大，很多時候就是一轉眼發生的，上一秒還在抱著對他們一直喊「媽媽」，一個不留神，忽然小嘴一動，真的叫了「媽媽」。幾天前，還在與小區的媽媽們交流，多大他們應該會翻身了，結果剛去廚房熱牛奶，進臥室就看到小傢伙自己在床上轉著圈不停打滾了。頭一晚還想著明天要去宜家買些防碰撞的保護產品，把家具邊邊角角包一下，結果第二天一下班就聽爸爸報告小傢伙自己想站起來，腦袋卻碰到了沙發角，還好沒事…… 寶寶們每一次成長中的跨越，都是我們在對生活的付出與熱愛中獲得的饋贈與回報，這些點滴都值得我們莊重地對待，積極地記錄下來。

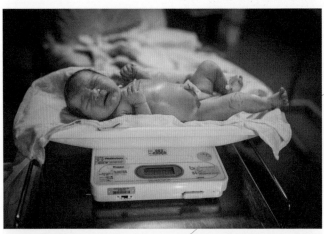

第一次稱體重，量身長。

焦距：35mm
光圈：f/2.2
快門速度：1/200s
感光度：ISO4500

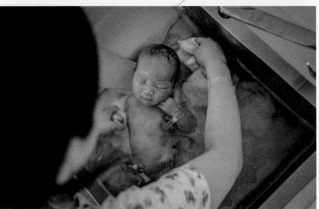

第一次洗澡。

焦距：35mm
光圈：f/3.2
快門速度：1/200s
感光度：ISO6400

拍攝要點：退後一步，把更多的環境納入進來，參照物和借位拍攝都可以凸顯出嬰兒的嬌小可愛，而且更具有現場感和代入感。

第一次記錄在案的微笑。

拍攝要點：剛出生的寶寶表情變化多，安靜的、哭的、笑的、皺眉的、打呵欠的等，各式各樣通通都記錄下來吧！

焦距：35mm　光圈：f/1.4　快門速度：1/200s　感光度：ISO140

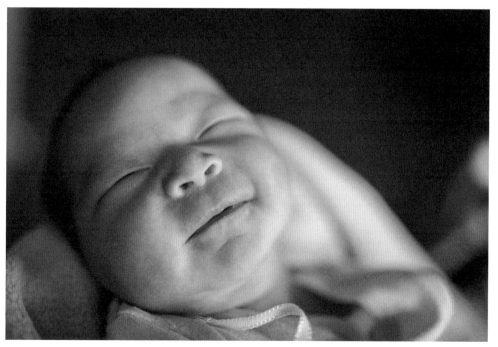

第一張正面證件照。

焦距：35mm　光圈：f/3.5　快門速度：1/200s　感光度：ISO1400

拍攝要點：孩子的胎髮都是很特別的，有的孩子髮量特別大，有的孩子的胎髮會有特別的捲曲，別忘了記錄下來屬他們頭髮的那些獨一無二的「細節」和「時刻」。

第一次理髮。

焦距：35mm　光圈：f/2.2　快門速度：1/200s　感光度：ISO3600

當然更多時候，如果較真起來，拍下來的照片並不算真正的「第一次」，但我們確信，那個時候，她會了這些，又會了那些。

焦距：35mm　光圈：f/3.5　快門速度：1/200s　感光度：ISO1400

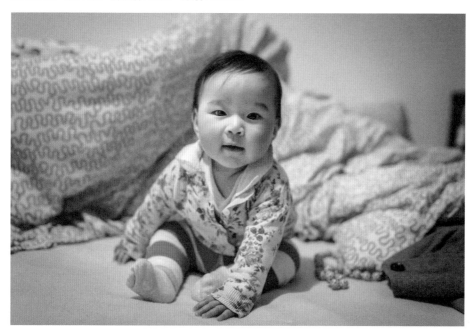

焦距：35mm　光圈：f/3.2　快門速度：1/200s　感光度：ISO6400

比如，我們可能記不起寶寶什麼時候第一次抬起頭，什麼時候坐起來，什麼時候開始一步一步爬行。

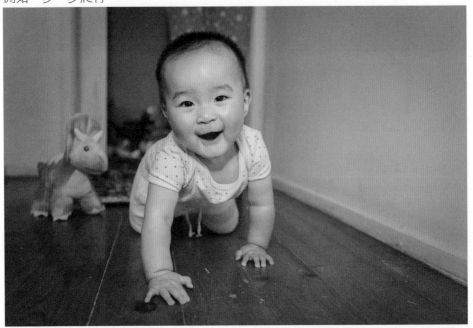

焦距：35mm　光圈：f/3.5　快門速度：1/200s　感光度：ISO100

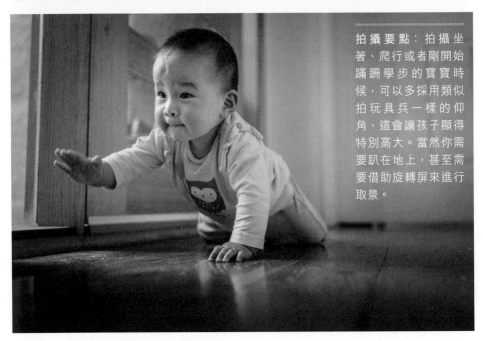

拍攝要點：拍攝坐著、爬行或者剛開始蹣跚學步的寶寶時候，可以多採用類似拍玩具兵一樣的仰角，這會讓孩子顯得特別高大。當然你需要趴在地上，甚至需要借助旋轉屏來進行取景。

焦距：35mm　光圈：f/2.5　快門速度：1/200s　感光度：ISO360

第一次站起來並邁出第一步。

花朵爹瑋琦：這究竟是不是準確的第一次？重要嗎？這一點毫不妨礙寶寶每一點進步、每一個成就給我們帶來的驚喜，以及多年以後，和兒女們一起看當時的照片，給她們講那時候的故事，尤其是聽大寶用口齒不清的吐字興奮地叫「那是朵朵，那是朵朵！」

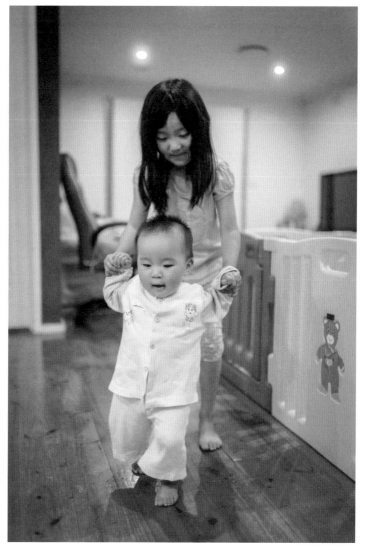

焦距：35mm　光圈：f/1.4　快門速度：1/160s　感光度：ISO1000

　　生命裏每一個第一次，串起他們成長的印記，也因為是第一次，他們會顯得笨拙、會出錯，在跨出心裏安全區域的過程中，他們會擔心，也會充滿好奇，他們會通過無數的第一次，慢慢獲得在這個世界裏生存與競爭的各種技能，豐富自己的人生。但也是因為這些第一次，讓他們一點點地，開始不再依賴我們，不再求助於我們，最後我們不得不開始第一次嘗試放手，看他們漸行漸遠，去追求自己的生活。

經常拍攝，體現出成長，在真實自然的環境裏講故事

　　我們知道當擁有一個新生兒的時候，生活往往會變得很忙碌，尤其對於新手爸爸和媽媽而言。但還是建議大家，盡可能多拍攝，即使沒有辦法及時去整理。對於拍攝寶寶黨們來説，攝影與其説是一種愛好，倒不如説是一種習慣或是生活方式，這也是拍攝寶寶黨和一般攝影愛好者的最大不同之處（當然很多愛上攝影的寶寶攝影黨們會在攝影的路上走得更遠，比如從事半職業或是職業攝影工作，那就是另外一個話題了）。轉回正題，人都是喜歡偷懶的動物，當你一開始習慣有幾天不拍攝的時候，很容易會發現幾周不拍攝也會變成一件不那麼難以想像的事情。直到你突然意識到錯過了嬰兒時期最重要的階段，那便只剩下遺憾了。

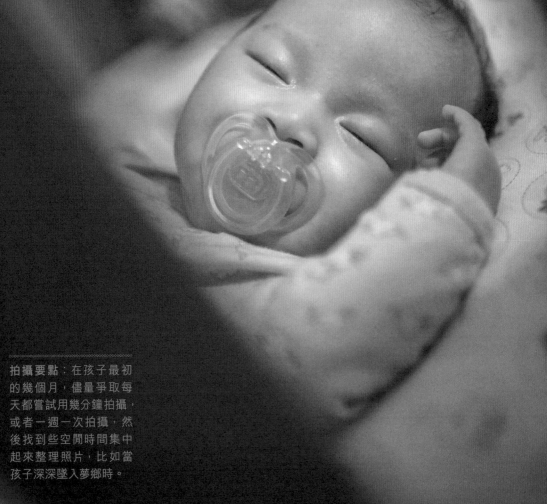

拍攝要點：在孩子最初的幾個月，儘量爭取每天都嘗試用幾分鐘拍攝，或者一週一次拍攝，然後找到些空閒時間集中起來整理照片，比如當孩子深深墜入夢鄉時。

焦距：35mm　光圈：f/1.4　快門速度：1/200s　感光度：ISO2200

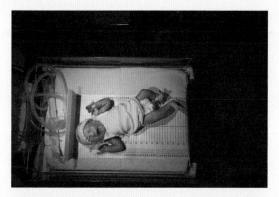

焦距：35mm　光圈：f/2.8　快門速度：1/60s　感光度：ISO800

焦距：35mm　光圈：f/2.2　快門速度：1/200s　感光度：ISO1400

焦距：35mm　光圈：f/1.4　快門速度：1/125s　感光度：ISO1100

　　孩子的成長是沒辦法簡簡單單地體現在某張照片裏的，比如你可能會記得孩子滿月、百日或是周歲這些重要的日子，但是如果僅僅在這些日子進行拍攝，那麼可能會錯過孩子人生中最重要的一段歲月。所以堅持拍攝，讓你的拍攝技術和孩子一起成長，是最有意義的事情。當然你可能會有意識地以一個共同的參照物來進行對比拍攝，但即便沒有，當堅持把同樣題材，不同時期的照片放在一起時，也會有時間飛逝的感慨。

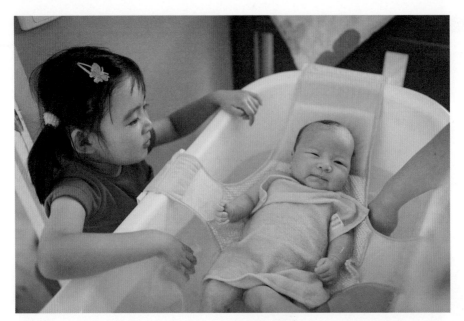

焦距：35mm　光圈：f/2.2　快門速度：1/160s　感光度：ISO2500

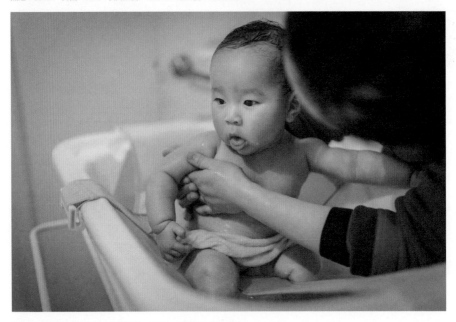

焦距：35mm　光圈：f/1.4　快門速度：1/100s　感光度：ISO500

　　事實上，在孩子一歲之前，因為活動半徑很小，可以拍攝的題材更多集中在衣食住行方面，不要小看這些看似平常的題材，恰恰是這種簡單的題材，才更容易體現出孩子的成長，比如吃喝（或者咬東西）、洗澡、睡覺。

可以是開心的笑，對世界充滿好奇的探索或者清澈明亮的眼睛。

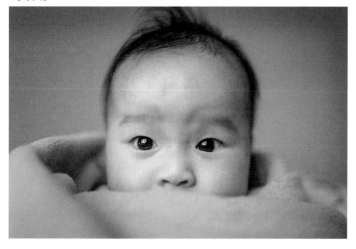

焦距：35mm　光圈：f/1.8　快門速度：1/200s　感光度：ISO2800

拍攝要點：拍攝面部特寫的時候注意光線，讓孩子面向窗戶，可以拍出漂亮的眼神光，使孩子的眼睛更加清澈明亮。嬰兒的眼睛很嬌嫩，請避免使用閃光燈。

更可以是爸爸、媽媽、爺爺、奶奶、兄弟姐妹的陪伴。

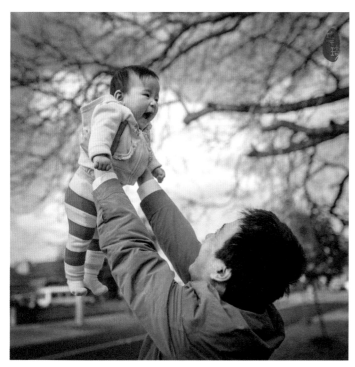

焦距：35mm　光圈：f/2.2　快門速度：1/4000s　感光度：ISO100

拍攝要點：陪伴是最好的成長禮物，當拍攝寶寶時，別忘了拍攝親人的陪伴，這也是用照片講故事，用照片記錄愛的最佳方式。

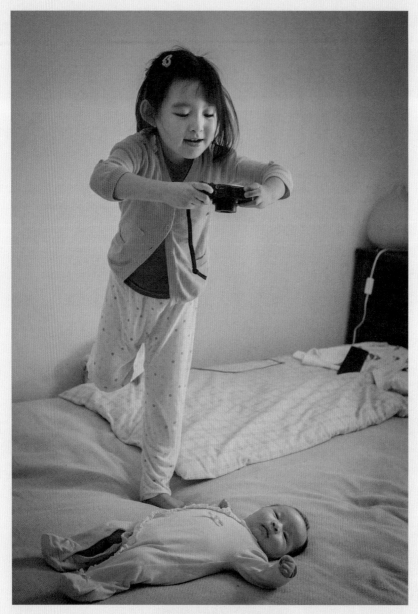

焦距：35mm　光圈：f/4　快門速度：1/200s　感光度：ISO2200

　　最後的一點，二寶（或者多寶）家庭的福利，即大寶第一次見到弟弟或妹妹的場景，一定要拍，想方設法地拍。而且不僅如此，在你的日常拍攝中，儘量試圖多拍攝一些兩個孩子互動或者同框的畫面。

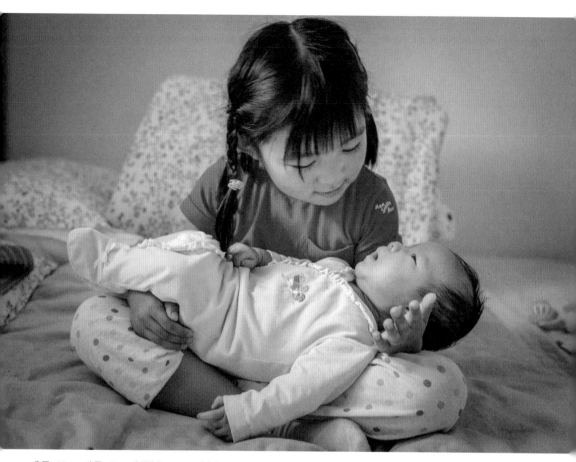

焦距：35mm　光圈：f/3.5　快門速度：1/80s　感光度：ISO1250

　　原因很簡單，你會發現他們越大，這種溫情的畫面或許會越來越難捕捉，越來越挑戰你的技術。當然有弊也有利，你會發現，二寶同框的畫面是最容易講故事，也會是你最喜歡的拍攝題材之一。這不僅僅指讓他們坐在一起擺拍正照。

拍攝要點：當小嬰兒還不大會動時，你可能會覺得拍攝他們跟拍攝靜物差不多，這個時候大寶的加入會讓拍攝變得更有趣，你可以拿起相機坐在一旁，讓事情自然而然地發生（當然要保證嬰兒的安全）。

花朵爹瑋琦：我最喜歡的畫面之一就是王小花捧著吉他守護在她妹妹王小朵身邊，我做的只是讓她看著自己的妹妹，給妹妹唱個歌，然後自己端著相機等上幾分鐘。拍攝時王小花 5 歲，王小朵剛出生。

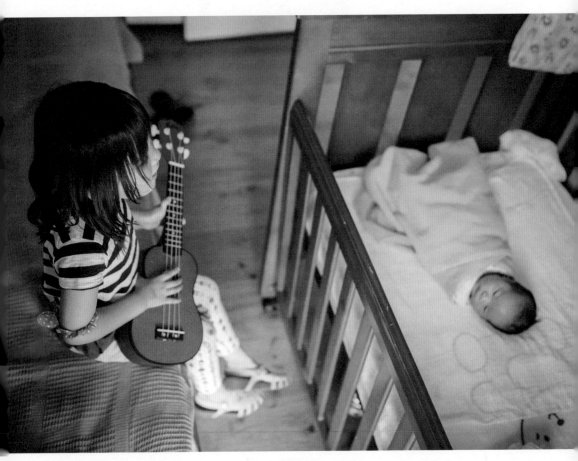

焦距：35mm　光圈：f/2.2　快門速度：1/250s　感光度：ISO4000

　　希望這些靈感能讓你更好地拍攝新生小寶寶的第一年。在接下來的章節裏，我們會接觸更多孩子日常的拍攝題材。作為寶寶攝影黨的爸爸媽媽們最幸福的是，這些畫面被我們記錄下來，若干年後再翻看，我們會忍不住想：寶貝，謝謝你來做我的孩子。

　　第一次做爸媽，第一次做寶寶攝影黨，請多指教！

新生兒家庭攝影秘笈

● 把拍照當成日記。如果是爸爸，請在成為準爸爸的時候就開始記錄妻子的變化以及預產的點點滴滴；如果是媽媽，不妨試著拍下自己身體的變化。當妻子進了產房，除了焦急的等待，你還可以嘗試用拍照的方式緩解等待的焦慮，產房及周圍一切的人和事，都是將來講給孩子故事的一部分。

● 圍繞新生兒的拍攝，大部分都會在室內，如果使用的是專業相機，請將 ISO 調高至 1600 以上，大光圈 f/1.2-f/4.0 是不錯的選擇。

● 自己的孩子怎麼都拍不夠，多用抓拍和連拍做連續性的拍攝。

● 新生兒的大部分時間都在睡覺，身體成長飛快，多嘗試用俯拍記錄寶寶每一天的變化。

● 寶寶的身體局部：手、腳、眼睛……甚至是柔軟的胎毛都是可以記錄的細節。

● 新生兒的視覺系統比較脆弱，避免使用閃光燈等強光拍攝。

● 新生兒的身體發育不完善，千萬不要強行給孩子擺造型，拍攝時注意防寒保暖，不要頻繁給孩子更換衣物。

● 作為剛來到這個世界上的新生兒，很多事情都是他的第一次，不要輕易放過那些看起來平常，卻有紀念意義的時刻。

● 如果家中有二寶，在日常生活中儘量多嘗試讓二寶同框。這是因為隨著孩子的長大，你會發現充滿故事性的二寶同框的溫情畫面，越來越難以捕捉。

2

用透進窗的自然光
為孩子繪一幅畫像

花朵爹瑋琦：

她叫王小朵，拍攝時她 1 歲。

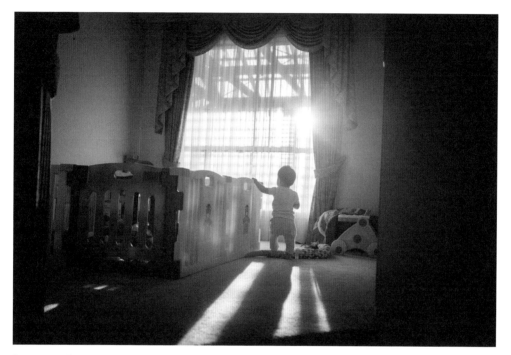

焦距：35mm　光圈：f/3.5　快門速度：1/200s　感光度：ISO100

　　我家有扇窗，透過窗，能看到遠方，透過窗，陽光灑進愛的模樣。談到窗戶，我們的腦海裏總會浮現出一些景象，比如迎著朝陽推開窗戶，享受清晨聽見悅耳的鳥鳴聲；也可以是某個溫暖的午後，坐在靠窗的咖啡店裏，看著桌上灑落的夕陽餘暉思考人生。

　　對於大多數父母來說，家庭環境的拍攝佔了日常拍攝的絕大部分，光又是攝影中最重要的元素，那麼我們該怎樣利用透過窗戶的自然光拍攝孩子呢？

稍縱即逝的清晨與黃昏

　　那是光線最溫柔的時刻，陽光會給屋內的景致披上淡淡的金黃色，給家增添一種溫馨的感覺，你會發現平時那些看起來令你煩躁的滿地的凌亂玩具，也可愛了起來。抑或透過窗戶射進來的一道光，照在孩子的局部肢體上，好像給孩子披上了黃金外衣，格外美麗。

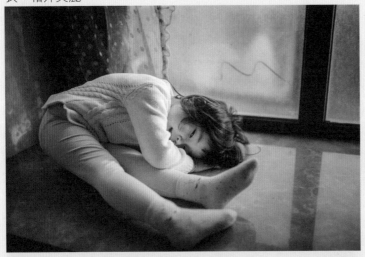

焦距：35mm　光圈：f/1.4　快門速度：1/160s　感光度：ISO100

藍調駭客：她叫檸檬，拍攝時她3歲。飄窗是我經常拍攝的地點。利用好飄窗進行拍攝，可以讓我們的照片充滿更多有趣的環節。冬季太陽剛剛升起，陽光透過飄窗的右側進入房間。孩子趴在飄窗上露出眼睛偷偷看我，暖暖的光線映襯在臉上，將相機對焦點放在孩子的面部，可適當壓低曝光值以突出光感氛圍。

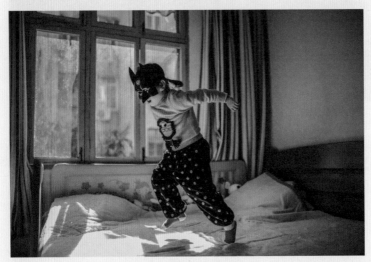

焦距：35mm　光圈：f/1.4　快門速度：1/1600s　感光度：ISO320

藍調駭客：我家的床頭就是窗戶，床是我家丫頭最喜歡蹦跳的地方。那天我從外面工作回來，人挺疲憊，可是看到丫頭在床上這麼自娛自樂，忍不住端起了相機。窗戶透進來的光影在那一刻一掃我一身的疲憊，這畫面就是讓我努力工作的最大理由。

拍攝要點：對於小孩子，他們很難在一個動作或者姿勢上保持不動，因此拍攝他們時儘量讓快門速度足夠快。相機拍攝時，設置自動伺服對焦（智能運動追焦）模式和高速連拍模式，保持1/200s以上快門速度會凝固大多數瞬間的動作。通常情況下，窗前的光線充足，我們會選擇光圈優先模式。

如何應對強烈光線

　　窗邊往往是自然光最強的地方，而光線周圍逐漸暗下去的環境又可以很好地把拍攝主體突出。即使在陰雨天光線相對柔和的情況下，照片會出現一些局部的灰暗，也會透著一些神秘感，那裏藏著的信息引發讀者的好奇心，會增添照片的吸引力。

花朵爹瑋琦：她叫王小朵，拍攝時她 1 歲。我家的落地窗是我經常拍攝孩子的地方，漂亮的窗戶幾乎可以當畫面的框架，當外面光線強烈時，我會拉上紗簾，這讓光線更加柔和，往往我會在這裏等待孩子去玩耍，拍攝下夢幻的畫面。

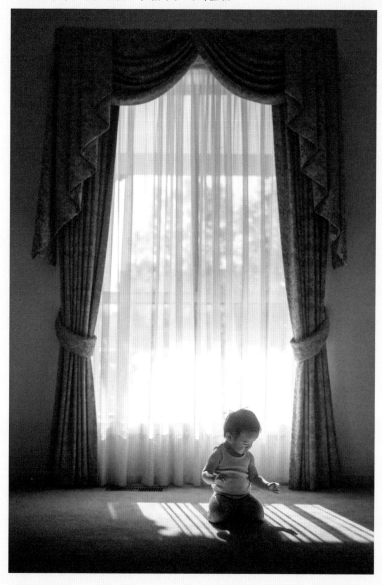

拍攝要點：許多家庭的窗戶都會有紗簾，拉上紗簾時，光線會變得更加柔和夢幻，非常適合拍攝一些安靜或者寶寶若有所思專注的場景，讓情緒得到很好的渲染。

焦距：35mm
光圈：f/2.5
快門速度：1/1600s
感光度：ISO100
曝光補償：+0.7

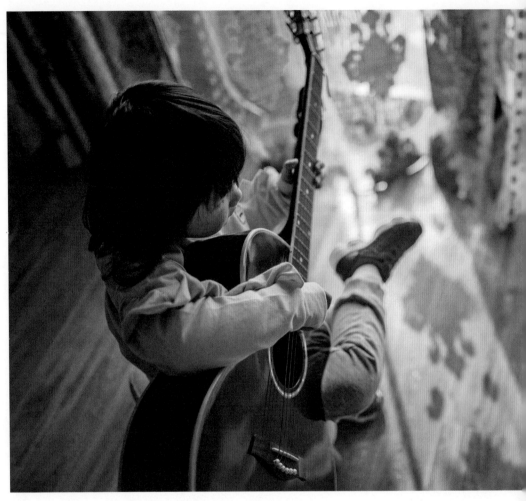

焦距：35mm　光圈：f/1.4　快門速度：1/640s　感光度：ISO100　曝光補償：-0.7

光與影調的對比，唯美

　　攝影本身就是光與影追逐的遊戲，在窗邊光線比較強烈的情況下拍攝，往往會出現光與影強烈對比的有趣畫面。光與影的對比可以使得畫面更有層次感，甚至是增加人物的神秘感。比如，陽光透過窗花照進來，光和窗花的陰影在孩子的面部和肢體，以及孩子以外的其他局部區域形成有趣的互動。如果沒有窗花，可以選擇利用小道具對準陽光再將影子投映到需要拍攝的畫面中。

藍調駭客：她叫檸檬，拍攝時她 3 歲 10 個月。光線透過紗簾照射進來，地上映出了紗簾的模樣。選擇俯拍，將這樣的光影作為背景，人物放在畫面的左側，這樣人物與光影在構圖上形成了有效的對比關係。

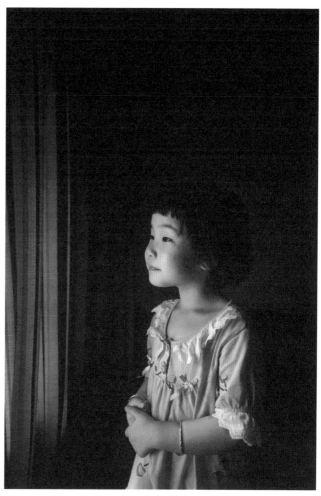

焦距：18mm　光圈：f/2.8　快門速度：1/45s　感光度：ISO1000　曝光補償：-1

柔光與陰雨天，雅致

　　選擇在白天光線比較柔的情況下或者是陰雨天的室內拍攝，如果不開燈，又該如何控制光線呢？透過窗邊或落地玻璃下的光線不同於戶外，此時的光線會被變成有方向性的光線，所以就可以利用正光、側光及背光不同的特點。雖然晴天同樣也可以在窗邊或落地玻璃下拍攝，但相比起晴天，陰雨天的光線比較柔和，特別適合拍一些自然柔和的人物肖像照。

藍調駭客：她叫檸檬，拍攝時她 4 歲 2 個月。如果沒有強烈的陽光，我們依然可以將窗簾拉一半，營造出黑暗背景，與受光充分的人物拉開對比。這張照片是下雨天拍攝的，將孩子引導在離窗戶相對近的位置，並讓她看著窗外飄灑的雨滴。這時候，光、孩子、我形成了接近 90 度的夾角，因為陰天的高光很難控制，依然可以選擇略微欠曝光拍攝。這種方法經常用在室內自然光人物肖像攝影裏。

窗，是看到外面世界的鏡子

花朵爹瑋琦：她叫王小朵，拍攝時她 7 個月。孩子在很多時候，都願意趴在窗戶上，腦袋貼著玻璃向外張望，這時候，我會悄悄走近她，不去打擾地觀察，玻璃上會倒影出她認真的模樣，而光線又正好能提亮她的小臉。究竟她是在探索窗外的世界，還是對虛像裏的自己充滿好奇？

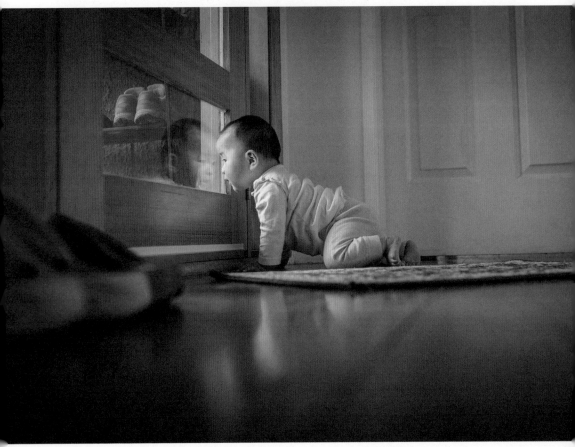

焦距：35mm　光圈：f/2.5　快門速度：1/200s　感光度：ISO360

拍攝要點：通常這類需要表現玻璃倒影的照片，拍攝時儘量設置多個對焦點或者區域對焦，可以讓寶寶與玻璃的倒影同時清晰，並在後期對臉部與倒影部分做局部的銳化與突出，相應地壓暗周圍一些環境的色調，這樣觀者就會把視線凝固在寶寶的專注表情上了。

當我們面對陽台上的玻璃窗

　　拍攝場景的窗戶照時，別忘了試著走到玻璃的另一面看看。玻璃的反光常常會把你身後的景物映射出來，配合窗戶另一頭寶寶的模樣，你會發現有夢幻、斑斕的感覺。

焦距：50mm　光圈：f/1.8　快門速度：1/640s　感光度：ISO100

深藍豆豆：她叫豆豆，拍攝時她6歲。女兒豆豆有時候有一種安靜的小憂鬱情緒，每當她坐在窗前，我就想知道她小小腦袋裏究竟在思考什麼，她安靜的樣子又不忍打擾，於是我嘗試繞到窗的另一頭，假裝隨便拍些什麼，但對焦點始終都是豆豆。

透過窗的側面光

花朵爹瑋琦：她叫王小朵，拍攝時她1歲10個月。我總喜歡隔著窗戶向外望，我想孩子在這一點上隨我吧，她也總喜歡隔著玻璃，去看外面的世界，外面的世界很精彩，我希望她明白，她可以勇敢地去探索，但她身後的家，是她永遠的港灣。

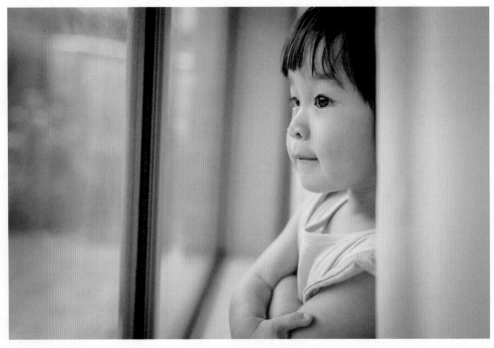

焦距：35mm　光圈：f/2.2　快門速度：1/200s　感光度：ISO200　曝光補償：+0.7

拍攝要點：如果我們進過攝影棚，會被裏面的大柔光罩吸引，其實那就是個人造的小窗戶，我們在家裏完全可以實現。當寶寶面對著窗戶玩耍時，我們走到寶寶側面，你會發現寶寶的臉部輪廓會被光線刻畫得格外細緻，這時候對著面部區域進行曝光拍攝，就可以拍出迷人的畫面，如果你按下快門時還注意到寶寶大眼睛裏有眼神光（眼球對外界亮光源的映射）時，畫面頓時就會活起來。

窗口自然光剪影

花朵爹瑋琦：她叫王小朵，拍攝時她 2 歲 3 個月。小黑蛋兒，我們來跳舞吧。每當陽光正好，我總喜歡帶著她來到窗前，當內外光線對比強烈時，我選擇對最亮區域測光，這時候寶寶整體就成了小黑人，表情不再是我關注的點，我更喜歡她在那個環境下有趣的輪廓。我會偶爾逗逗她，讓她藏到紗簾背後，又或者我先舞蹈，讓她跟著跳起來。而我的相機始終在這些時候跟著她的姿態，記錄這些玩耍的瞬間。

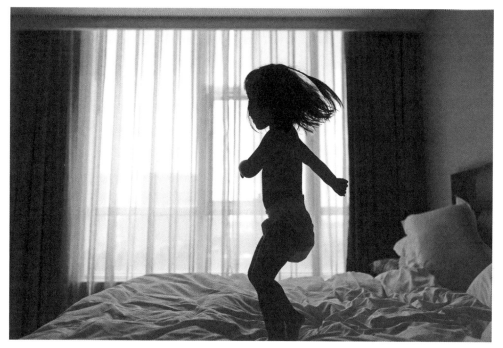

焦距：35mm　光圈：f/2.5　快門速度：1/1000s　感光度：ISO100

拍攝要點：拍攝剪影時，可以先用光圈優先模式，對焦窗戶最亮區域，記住相機視窗裏的光圈與快門速度值，然後轉成 M 擋手動模式，用剛才得到的光圈與快門速度值（ISO 值與光圈優先模式下一致，可以設 100 左右），拍攝時對焦寶寶，這時候得到的畫面幾乎就是剪影效果。後期可以加大對比度，凸顯剪影的效果。更簡單的拍攝方式，設定光圈優先模式，將光圈值調大（f/8 左右），營造大景深，半按快門對焦最亮區域後，半按快門不鬆手，移動相機重新構圖，獲得剪影的效果。

在窗前還能怎麼拍

　　窗前的拍攝，可以更大膽，像下面的畫面一樣，採用仰拍、俯拍等多種角度去嘗試，或者借助窗前的光線拍攝一些局部和背影，總會有一些想不到的驚喜。如果有家人參與窗前的遊戲，記錄下他們玩耍的瞬間，也會讓畫面充滿溫馨感。對了，別忘記，家裏的浴室、客廳也有窗戶……故事，總會在窗戶附近流淌出來。

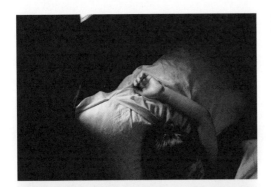

焦距：50mm　光圈：f/1.6
快門速度：1/30s　感光度：ISO100
深藍豆豆：她叫豆豆，拍攝時她 6 歲。

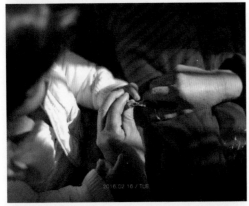

焦距：50mm　光圈：f/1.2
快門速度：1/4000s　感光度：ISO50
老鄭：她叫量量，拍攝時她 1 歲 7 個月。

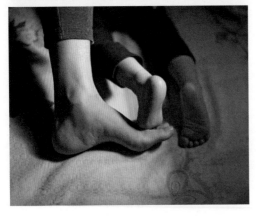

焦距：50mm　光圈：f/1.2
快門速度：1/60s　感光度：ISO1600
老鄭：她叫量量，拍攝時她 1 歲 9 個月。

局部的光感

拍攝要點：陽光通過窗戶照射到主體的局部光線，大部分為側光，能很好地顯示拍攝對象的形態和立體感。這種光線可以把畫面中想要表現的部分照亮，使觀者的視線全都集中在畫面的局部光區域，局部形態等細節特徵在受光區域表現得非常突出。此時可以適當降低 1-2 擋曝光拍攝，可以更好地把主體的細節都保留下來。

如果浴室裏有扇窗

　　不要放過孩子尚小在浴室洗澡的趣味時刻，保持光線充足的情況下，試著將相機快門速度提高到 1/640s 以上，畫面當中凝固的水花會非常有意思。如果有沐浴液的泡沫作為道具，更會出現好玩的畫面。

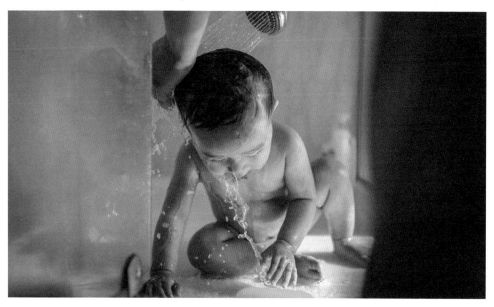

焦距：35mm　光圈：f/1.4　快門速度：1/1250s　感光度：ISO100　　　花朵爹瑋琦：她叫王小朵，拍攝時她 1 歲。

透過客廳向外望

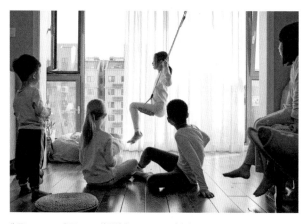

焦距：23mm　光圈：f/4　快門速度：1/160s　感光度：ISO200

楓糖溫馨提示：在孩子年齡尚小的時候，我們家長會非常樂意幫他們記錄這種「私房浴室照」。隨著孩子的成長，他們也逐漸有了自己的私人領域，家長在記錄孩子成長的時候，也盡可能地保護孩子的隱私。時光一去不復返，對於長大的孩子，我們難以再為他們拍下這種有趣生動的瞬間。

四羽鳥：週末三五好友相聚，喝茶聊天，看著青梅竹馬的孩子們在陽光下奔跑翻騰，我們說等老了就找一所大房子，住在一起，像今天這樣度過餘生的每一天。拍攝時，悅悅 10 歲、瞳瞳 9 歲、跳跳 9 歲、可可 8 歲、小扣 4 歲。

孩子們的背影

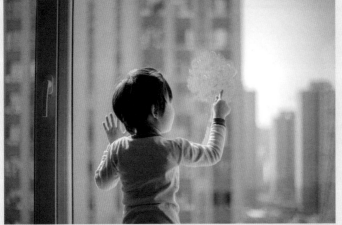

馬達媽媽：他叫馬達，拍攝時他 4

焦距：50mm
光圈：f/1.4
快門速度：1/8000s
感光度：ISO400

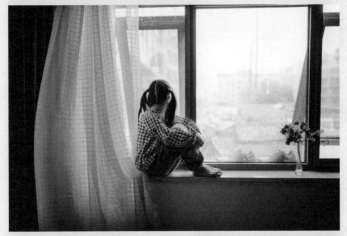

深藍豆豆：她叫豆豆，拍攝時她 6

焦距：50mm
光圈：f/2
快門速度：1/250s
感光度：ISO1600

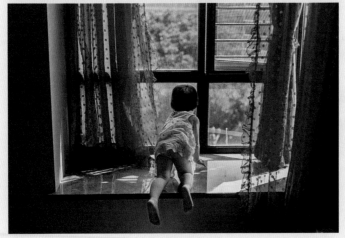

藍調孩客：她叫檸檬，拍攝時她 2

焦距：50mm
光圈：f/2.8
快門速度：1/250s
感光度：ISO100

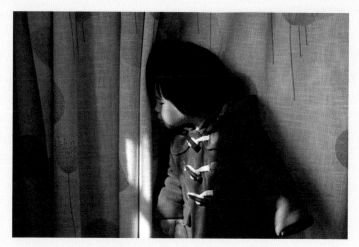

焦距：50mm　光圈：f/1.8　快門速度：1/500s　感光度：ISO125　曝光補償：+0.3

老鄭：她叫量量，拍攝時她 1 歲 9 個月。

居家自然光拍攝秘笈

- 逆光拍攝，如果要拍清晰人物，需要對人物面部測光，如果是要拍剪影，則對窗戶亮部區域測光。

- 側逆光可以凸顯人物的面部輪廓，讓臉部更立體，如果能捕捉到眼神光，畫面會更生動。。

- 試試將相機保持到待機狀態，並預判下一秒可能出現的精彩瞬間，隨時拿起相機抓拍。

- 不一定要特意把屋子收拾乾淨後拍攝，環境原本的樣子裏，藏著家的味道。

- 對人物局部的特寫拍攝，會讓畫面充滿想像力與趣味感。

- 高級的作品裏，總是會流露出歲月的靜好，家的味道，學會體驗這種在窗前光襯托下的意境。

- 大多數時候要設置光圈優先模式，ISO 可以略高一些，200-400 都可以，光圈在一般拍攝時開大一些，建議在 f/1.4-f/4 之間。

- 白天拍攝，儘量不開室內燈，會增加光線的干擾，如果室內光線不足，可以用反光板給人物補光。

- 作品的後期處理上，如果是剪影效果，需要加大對比度，如果是要人物突出，需要局部對人物提亮並相應壓暗周圍的光。

3

有寶寶的家庭，
來一起比個亂吧

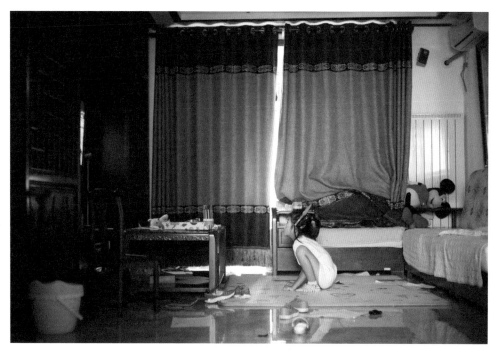

焦距：50mm　光圈：f/1.8　快門速度：1/100s　感光度：ISO2500

冰刺兒：她叫洋洋，拍攝時她 6 歲。

　　我們每個有孩子的家庭，可能看到上面的場景，都會有共鳴，前一分鐘收拾好的玩具，下一秒又給你抖得滿房間都是，正要發火，看到小傢伙全神貫注地看著電視畫面，於是一下心又柔軟起來，歎口氣，躡手躡腳拍下這一反差感很強的瞬間……這樣的記錄，不是大片，不是糖水片，也並不唯美，卻是你與我在養大這個小人兒時都會遇到的情景，若此刻愛人在身旁，我願靠他（她）肩膀，望著前方專注的小人兒一起發愣一會兒。

　　我們大多學習攝影的人，甚至一些攝影師，都希望作品乾淨清爽，主題明確，色彩宜人，透著「專業」影樓的大片感。這種想法並沒有錯，但不夠全面，尤其在家庭攝影的範疇裏。我們都嚮往雅致唯美的琴棋書畫詩酒花，但最樸實珍貴的卻是柴米油鹽醬醋茶。只有家才是一個放下防備與面具，充滿真實和愛的地方！一味地追求唯美，也許會讓攝影作品「養眼」，但可能無法喚起你對生活的記憶，勾不起你對煙火氣的感慨。美好，是我們陪著孩子和家人一路跌跌撞撞、碰碰撞撞的成長，不刻意的日子才叫生活。

一片狼藉？這就是我真實的家

　　我們的家，常有兩個狀態，一個是打掃乾淨後，地板發亮，物品擺放整齊，茶几上的鮮花正豔，像是等待客人來訪一樣；另一個，第一眼感覺是家裏遭搶劫一空了，又或者剛發生過世界大戰，亂得也許下不去腳，玩具、圖書、小襪子……到處都是，自從家裏多了個小人兒，世界就是這個模樣。不管是整齊或凌亂，背後都是賢惠與忙碌的歌。

　　從真實記錄的角度考慮，不論拍攝出規整，還是拍攝出凌亂，它都是真實的生活，是家本來的樣子。從記錄的目的考慮，想突出孩子或人物的情感與特點，或是想突出孩子與環境、家的關係，我們可以用不同的方式去詮釋這些場景。

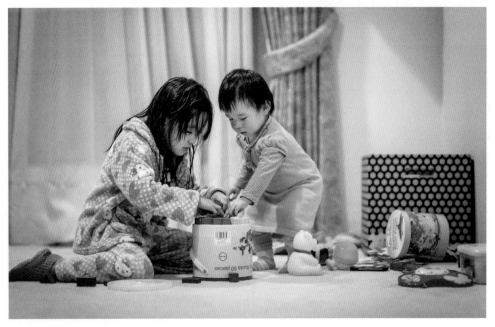

焦距：35mm　光圈：f/2.2　快門速度：1/5000s　感光度：ISO250

花朵爹瑋琦：這是王小花和王小朵，拍攝時姐姐 5 歲，妹妹 1 歲。兩娃剛洗完澡，頭髮沒乾透，便嚷著再玩一會兒。一轉眼，玩具又放到滿地都是，姐妹兩個認真地玩，以我的高度看下去，滿地毯的雜亂，於是我嘗試趴在地上，當視線足夠低時，那些滿地的雜亂會被近處的一些雜物遮擋住，雜亂頓時減輕很多，而牆面與窗戶營造了乾淨溫馨的畫面。我於是靜靜觀察她們認真的樣子，找好機會按下快門。

拍攝要點：對於亂的環境，我們常用的思考方式不外乎兩種，一種是規避亂，一種是在亂中找到規律與視覺的邏輯，合理地展示亂。而這些思考方式的根源，在於你想如何表達作品中的主體本身以及主體與環境的關係。嘗試降低機位，鏡頭與孩子呈平視關係，在看似混亂的場景中尋找到相對乾淨的背景，拍下她們專注於自己世界的一刻。

亂中取景，我有好辦法

開大光圈，虛化干擾物

　　單反攝影作品裏，常聽到有人說焦內清晰，焦外如奶油般化開。這是大光圈作品帶來的視覺效果，利用這種焦點之外虛化的效果，我們也可以實現讓背景看上去雜亂的內容模糊掉，從而把視覺焦點集中在對焦清晰的主體上。

焦距：50mm
光圈：f/1.8
快門速度：1/500s
感光度：ISO640
曝光補償：+1.3

老鄭：她叫量量，拍攝時她 2 歲 1 個月。那天早上，也不知道誰惹了小傢伙，一個人下巴磕在床上，就是不理我們，我反而覺得這種表情很難得，借著窗戶灑過來的光線拍下女兒的小情緒。我將對焦點放在眼睛的部位，正好捕捉到了眼神光，超大光圈（f/1.8）的使用讓我不用擔心背景的線條會影響畫面的整體感，大光圈帶來的虛化效果讓女兒的髮絲也活躍起來，滿屏的畫面裏只看到了我女兒。

焦距：50mm
光圈：f/1.4
快門速度：1/1000s
感光度：ISO1000
曝光補償：+0.3

老鄭：她叫量量，拍攝
時她 1 歲 8 個月。

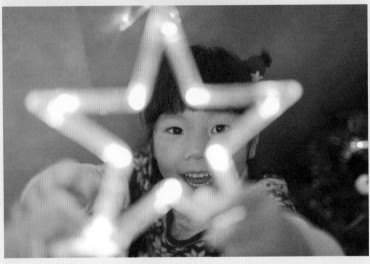

焦距：35mm
光圈：f/1.4
快門速度：1/250s
感光度：ISO3200

阿兮媽媽：她叫阿兮，
拍攝時她 4 歲。

拍攝要點：對於初學攝影的人，這種方法
簡單易學，效果明顯。如果使用專業相機，
只需要把光圈設置到最大值（請根據你的鏡
頭調整光圈到數值最小，如 f/1.4、f/1.2，
如果是手機拍攝就更容易，只需要靠近主
體或使用「人像模式」，點擊畫面主體確
定對焦點後，背後的信息就會被虛化掉），
按下快門就能拍下不錯的作品。

楓糖溫馨提示：怎樣進行虛
化前景的拍攝？專業相機大
光圈的定焦鏡頭價格不菲，
如果沒有這樣的鏡頭也沒有
關係，可以嘗試把要虛化的
前景儘量靠近鏡頭並使其在
取景範圍內，焦點落在人物
主體上，拉開主體人物與背
景環境的距離和空間進行拍
攝。

近一點，再靠近一點

　　有句話怎麼說來著，「眼不見心不煩」。當我們越靠近拍攝主體，主體外的雜亂與干擾元素被取景框框住的概率就越低，又或者在後期時，做一個二次裁切，讓多餘的元素被裁切掉，剩下突出的主體。這樣做，可能會犧牲人物與環境的關係內容，但對於表現孩子的神態和動作本身，有強化作用。

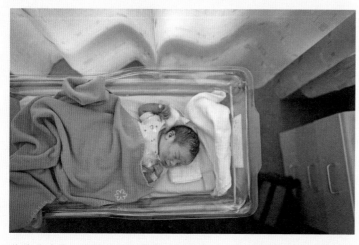

焦距：35mm
光圈：f/2.2
快門速度：1/1400s
感光度：ISO1400

花朵爹瑋琦：這樣的照片其實並不那麼差，但總覺得有幾個遺憾，比如窗簾上的花紋總吸引著我，被子的凌亂似乎也蠻有藝術感，但這些也許對我想告訴別人，我有多愛我的孩子，我的孩子在我眼裏如此美妙並不能帶來太多幫助。於是我俯下身，再一次拍下另一張。

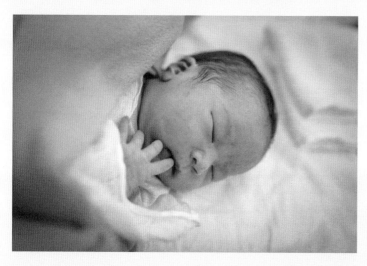

焦距：35mm
光圈：f/2.2
快門速度：1/200s
感光度：ISO1250

花朵爹瑋琦：她叫王小朵，拍攝時她剛出生。我驚奇地發現，當我如此湊近看她時，原來這個鼻子真的很像我。她靜靜地睡著，輕微的鼾聲均勻有活力。小手指不自覺地放在嘴唇上，是不是餓了？這臉上的小濕疹是不是可以儘快退掉……我一直這麼不停地問自己問題，差點忘記了按下快門！

焦距：35mm
光圈：f/1.4
快門速度：1/1000s
感光度：ISO1000
曝光補償：-0.7

換個角度試試看

攝影的精彩，往往與我們觀察這個世界的角度有關。也許平視時你覺得平淡無奇的畫面，換個視角去看，畫面會呈現另一種精彩。

背景 1：俯視，利用乾淨的地面拍攝

花朵爹瑋琦：她叫王小花，拍攝時她 4 歲 8 個月。在上面這張作品裏，我們可以看到很多雜亂的細節，比如地上的玩具，椅背上的衣物，臥室裏凌亂的被子。如果我們用平視的角度，也許人物的表情吸引力會被其他細節干擾到，從而對人物情感的關注會下降。於是我們嘗試換一個角度。

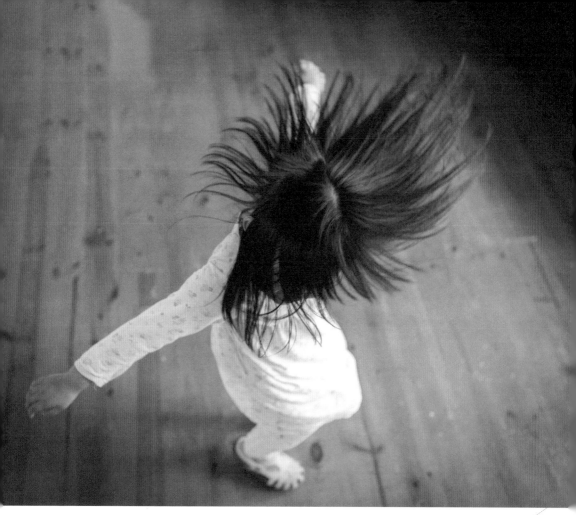

焦距：35mm
光圈：f/2.5
快門速度：1/500s
感光度：ISO4500

花朵爹瑋琦：為了讓畫面乾
淨，我搬過來椅子，站在椅子
上，從高處俯拍。多個房門、
床、牆角的玩具這些複雜的背
景環境瞬間變成了統一的地板
背景。我問妞對新剪的髮型滿
意嗎，還能飛舞嗎，她立即給
我轉了幾圈，我於是快速拍下
這張照片。

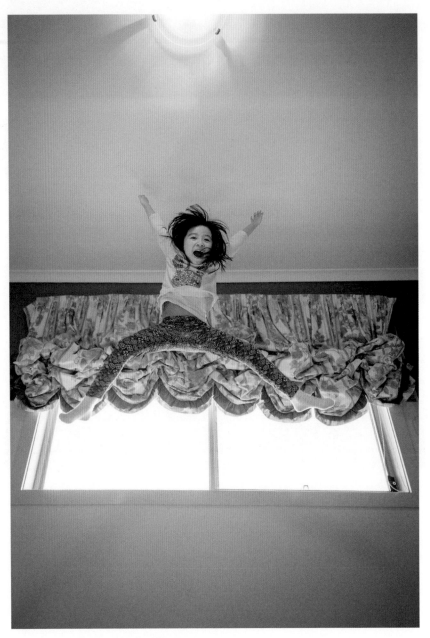

焦距：24mm　光圈：f/1.4　快門速度：1/500s　感光度：ISO100

背景 2：仰視，利用明快的天花板拍攝

花朵爹瑋琦：她叫王小花，拍攝時她 4 歲 9 個月。在家裏拍攝的好處是可以嘗試各種他人眼裏有難度的姿勢。我躺在床上問女兒：「雄鷹展翅飛翔是什麼樣子？」在她躍起張開四肢的一瞬間，我捕捉到了這個畫面。

焦距：19mm　光圈：f/4　快門速度：1/160s　感光度：ISO200

背景 3：平視，利用整潔的背景牆拍攝

花朵爹瑋琦：她叫王小花，拍攝時她 3 歲 2 個月。小妞換上了新裙子，本想讓她拍個定妝照，可家裏亂糟糟，還真找不到站哪裏能有一個好背景，於是我抱起她站在床頭的橫柱上，粉色的背景牆是當年裝修她自己選的顏色，感謝她妹妹還夠不到，無法在這個區域施展繪畫才能。

拍攝要點：地上再凌亂，看看天花板是不是可以做背景，床上太亂，看看牆壁是不是可以做背景。 當我們變換視角，也許那些凌亂的物件就會被巧妙地規避掉。

遮擋大法很有效

　　有時候如果取景框裏雜亂無章，又確實找不到合適的背景，不妨靠近一扇門，一堵牆，或者一個帶窟窿的物件，只把人物主體留在那個露出來的空間裏，也許會讓照片充滿別樣的趣味性。

焦距：50mm
光圈：f/1.4
快門速度：1/160s
感光度：ISO1600
曝光補償：+0.7

　　老鄭：她叫量量，拍攝時她 1 歲 10 個月。也許你們不知道，家裏地板的左側部分都是玩具，而我想突出孩子與牆上的繪畫。實在沒辦法，乾脆順手拿起一個紙盒，在上面摳了個洞，而我透過這個洞來拍攝，忽然有了畫中畫的感覺。女兒此刻好奇地望著我舉起這個奇怪的鏡頭對著她，成就了我抓下這個有趣的瞬間。

焦距：50mm
光圈：f/1.2
快門速度：1/125s
感光度：ISO1600

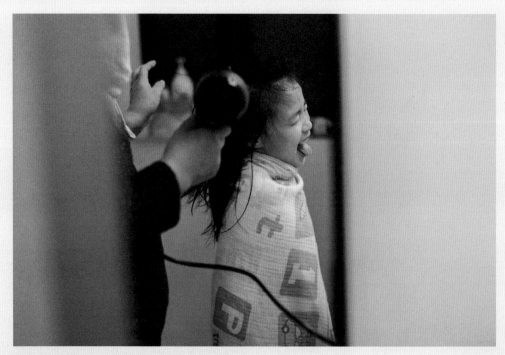

焦距：50mm　光圈：f/2　快門速度：1/160s　感光度：ISO3200

張楠：不知道是故意還是真的不爽，每次洗完澡外婆給丫頭吹頭髮，總能聽到她伴隨吹風機「嗡嗡」聲響的「沐式狼嚎」，我悄悄開了門縫，看到她搞怪的表情，瞬間就明白了。於是利用門縫遮擋拍下她古靈精怪的一面。

焦距：50mm　光圈：f/2.8　快門速度：1/800s　感光度：ISO100　曝光補償：+0.7

六小柒：　一個冬天的早晨，我去露台收
衣服，看見玻璃上的水霧，忽然想起兒
時在窗上畫畫的情形，我趕緊讓老婆去
抱石頭，於是上演了一節冬日的清晨美
術課。石頭那會 1 歲 10 個月，最喜歡的
就是佩奇。

拍攝要點：有時候遮擋物與框架構圖很難區分，它們往往把畫面分割成兩個或更多個區域，拍
攝時讓主體出現在某一個區域內，從而讓觀者能第一時間抓到作品的核心。照片中的兩邊牆體
是遮擋物，有一種「窺視」的神秘感。豎立的窗框將畫面進行了分割，而我們的視覺集中點被
媽媽揮動的手臂指引到了畫有佩奇形象的中間窗戶上，家中的窗戶起霧，這樣的景象通常在冬
天出現。洗完澡之後，浴室裏的鏡子也能出現這種效果。

黑白影調化繁為簡

　　有時候，我們滿眼看到的雜亂，也許是色彩的無規律帶給我們的心理感受：玩具的五顏六色，背景的色調跳躍，可能都讓我們舉起相機時感覺無從下手拍攝。這時候，我們可以大膽拍攝然後將照片在後期中處理成黑白影調。對於黑白影調運用在兒童攝影或家庭攝影當中，有些爸爸媽媽會覺得不習慣，這可能源於我們肉眼觀察到的世界色彩與作品有一種距離感。但往往運用好這樣的距離感，會相應提升作品的藝術層次，一來所有的作品呈現，都是對過去的瞬間凝固，黑白影調天然就有一種歷史感與時空感，二來我們常聽說攝影是減法的藝術，當剔除了色彩的干擾，其實也是做一種減法，讓觀者關注點落在人物表情、情緒傳遞和故事裏。

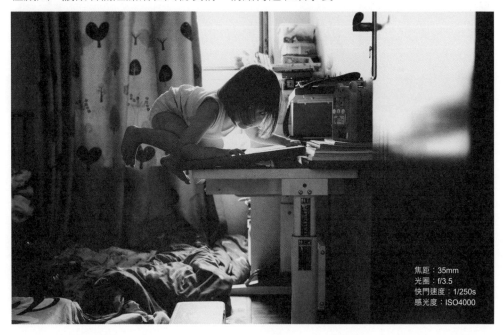

焦距：35mm
光圈：f/3.5
快門速度：1/250s
感光度：ISO4000

白水先生：她叫王若瑄，拍攝時她 3 歲。週末本想讓小丫頭睡個懶覺，沒忍心喊她，聽到窸窸窣窣的動靜，忍不住開門去瞧，結果我跟丫頭都愣在當場，本想拍她睡覺的香甜，卻抓拍到了一張彼此尷尬的現場畫面。事後我拿給老婆看，她皺眉問我，她是怎麼爬上去的，你快幫我分析分析……

拍攝要點：從上面的照片裏，我們邀請你一起來想像一下，一個彩色的花紋窗簾，彩色的被子褶皺，小桌上的書籍與玩具，當你把這些顏色都腦補上去後，我們還能一眼就注意到那道窗戶打進來的光將小女孩的頭髮絲打亮，將小傢伙調皮時被現場抓到後的表情嗎？當我們想要突出這個小傢伙的動作與姿態，避免太多的線條與色彩干擾時，黑白的影調處理就不失為一種高級的方式。在 Photoshop、Lightroom 等電腦後期修圖軟件裏，有很多黑白的一鍵處理預設，手機的修圖軟件也有類似的濾鏡，可以嘗試。當然，我們不鼓勵完全依賴預設，預設黑白處理後，建議根據實際作品的要求與觀感，適當調整局部的明暗與線條清晰度，從而突出作品的表現力。

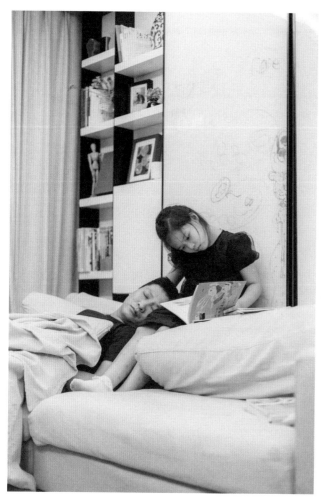

焦距：50mm　光圈：f/2　快門速度：1/800s　感光度：ISO800

張楠：爸爸眼睛裏起了個麥粒腫，疼了一天，女兒主動幫滴了眼藥水。滴完還幫爸爸輕輕擦拭，然後坐在爸爸身邊，一邊看著自己的書，一邊還輕輕地拍著老公安慰他。拍著、拍著……老公竟被她哄睡著了。令我觸景生情的是想著當年女兒夜裏鬧覺，爸爸也是拍著哄，而這一瞬間的「親情交換」更讓我感慨萬分，於是我不自覺地按下了快門。

黑白攝影成功地將畫面裏那些可能出現的雜亂色彩剔除了，我們更容易留意畫面裏的故事感，也許若干年後女兒出嫁那天，這位爸爸翻出這張照片，會濕了眼眶。愛，藏在那些悄悄溜走的時光裏，不要輕易忽略，拿起相機，定格日常生活中那些令我們感動的回憶。

楓糖溫馨提示：初試黑白影調的朋友，可能會忽然覺得視覺上有一種新鮮感，這與我們眼睛看到的彩色世界不同，於是有些影友會冒出「格調不夠，黑白來湊」的理論。我們在這裏想分享的是，不用過度地在意格調的問題，而是把焦點關注在對孩子、對家庭的情感之上。攝影的歷史不過 200 年，最早的攝影就是黑白影像，黑白攝影其實背後還是有一整套理論支撐的，比如，世界本來究竟有沒有顏色？人眼看到的顏色究竟是怎麼產生的？黑白影像是否是更接近世界真相的記錄？色彩的冷暖如何對應黑白裏的黑白灰度……

我們能給的建議是，如果彩色照片本身已經能突出地表達主題，傳遞情感與故事性，那麼彩色照片更容易在未來喚醒我們回憶的小細節，如果擔心雜亂的色彩和突兀的線條干擾情感的表達，那麼不妨試試黑白效果，畢竟，我們所思考的一切根源，在於我們是否能讓作品靜靜地講著屬它的故事，不急不緩，慢慢撓你內心柔軟的部分，感受生活的真實與力量。

亂，藏著家的點點滴滴

　　家，總會有凌亂的時候，別擔心，那才是真實的家庭生活場景。我們不能指望家中每時每刻乾淨整潔如精心佈置過的電影場景一樣適合拍攝唯美大片，但不影響我們拿起相機或手機去記錄。如果，以上的所有方式你都嘗試過，依然感覺找不到拍攝的頭緒，那麼我們邀請你，乾脆忘記以上的所有方法，回憶一下你有多愛這個家，多愛眼前這個前一秒讓你氣得想「獅子吼」，後一秒又暖暖到心坎兒上的孩子，在混亂中尋找拍攝的樂趣。技法也許是攝影的邏輯，但愛和喜歡，是完全可以不講邏輯的。

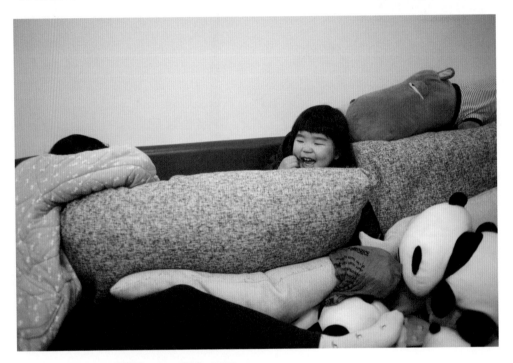

焦距：35mm　　光圈：f/1.8　　快門速度：1/60s　　感光度：ISO250

老鄭：她叫量量，拍攝時她 2 歲 8 個月。老婆在陪女兒玩捉迷藏，
　　　女兒居然能把自己塞進沙發後面去，雖然一眼就能發現，老婆還
　　　是一本正經地翻來找去，不停地問藏哪裏了呢？一直到女兒自己
　　　憋不住「咯咯」笑出聲來才注意到這個「搗蛋鬼」。拍攝時，我
　　　可能都忽略了思考怎麼構圖，怎麼避免畫面的雜亂，自己的情緒
　　　也被調動到捉迷藏的場景裏，陪他們一起樂，而我的相機，始終
　　　關注著女兒，「呀呀」記錄著她的每一個小表情。

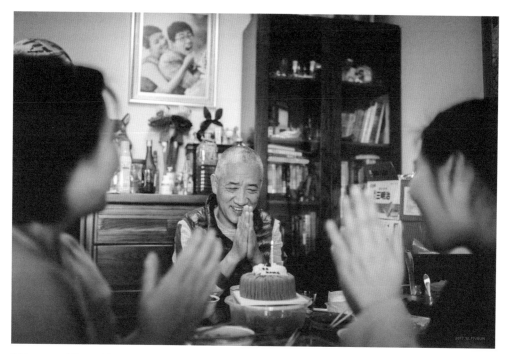

焦距：35mm　光圈：f/2　快門速度：1/100s　感光度：ISO1600

六小染：調皮的寶貝兒還在隔壁屋沉浸在夢鄉中，老婆、岳母與我悄悄為岳父呈上蛋糕、點上蠟燭，輕輕唱起生日歌。透過眼神我看到岳父那種幸福與喜悅，於是我舉起相機，特意選取了這個角度拍攝下來，家人們輕輕拍手祝福時剛好遮擋住了桌上的餐盤與碗筷的雜亂。當我給岳父看這張照片時，他老人家默不作聲地接過來，雙手緊握著照片，微笑著端詳了許久。我知道，他很喜歡。

拍攝要點：不要將遮擋簡單地理解為牆體或門板，很多時候，前景的一個玩具、一片樹葉、一叢花朵，只要角度合適，都可以巧妙用來掩蓋主體周圍的雜亂環境，上面照片裏用手做遮擋也是巧妙的用法之一。同時，作品不失細節，背景裏擺放整齊的玩具、瓶子、書籍……家不大，卻無處不傳遞著生活規律的氣息；不奢華，卻充滿著親和的點點滴滴。那些煙火家常的味道，從照片裏慢慢揮散出來，彷彿在告訴我們：老人微笑著、雙手合十許願的定格瞬間，是如此真摯的家庭氛圍紀實。與日常的一切美好對話，這不正是我們喜歡攝影的原因嗎？

我想很多爸爸媽媽在看到這樣的場景，反而會放下相機，認為畫面不美了：桌子上混亂不堪，「家醜」都被記錄了……如果你這麼想，我們再次邀請你與我們一道回憶下，在我們小時候，最值得我們念叨的是哪些內容，會不會是某次調皮搗蛋爬高上梯的快樂？會不會是惡作劇後家人一團糟後的幸災樂禍？會不會是哪一次惹急了爸媽，招來一頓揍的故事？會不會想起我們那時候家裏的第一台電視機的品牌與樣子？會不會想起吃過的冰棒、酸梅粉，還有自己曾經最喜歡的玩具？你還都清晰地記得這些成長路上的點滴嗎？

　　也許記得一些，也許模糊了一些，歲月總是在偷偷溜走時，也不經意間悄悄偷走了我們的很多回憶。

　　那麼，我們將視線轉移到右面的作品裏。這個小姑娘叫量量，我相信等她長大了，她會記得曾經喜歡的動畫人物叫多啦A夢，因為這是陪伴她成長的水杯上的印記；她喜歡的毛絨大熊曾與她一同在千百個夜晚酣然入夢，又在無數個清晨一起醒來；她喜歡吃玉米，因為爸爸怕她吃多了不消化，不想讓她再拿一個時，她居然從可愛的小眼睛中擠出了眼淚；她小時候喝的奶粉是荷蘭的牛欄牌，當年這個牌子可不便宜啊……

　　所以，請不要因為畫面雜亂，追求唯美就放棄了對生活對成長的記錄，詩與遠方是嚮往，柴米油鹽是生活，我們的人生如此有質感是因為我們既會喜悅歡笑，也會痛苦流淚。忠於情感的表達，再雜亂的作品，也能打動人心。正是那些我們拍攝時覺得很一般的作品，它們會像精釀的老酒一樣，五年、十年後再次翻看，彌久醇香！

焦距：35mm　光圈：f/2.2　快門速度：1/100s　感光度：ISO2000

4

局部照片怎麼拍？
來，猜猜我是誰

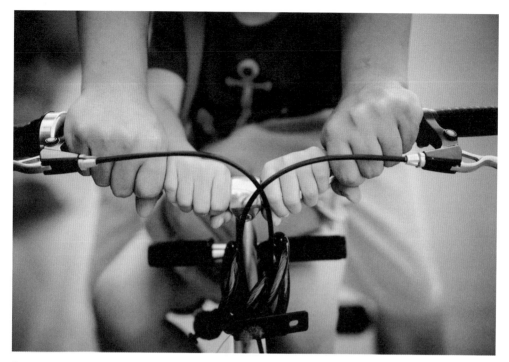

焦距：50mm　光圈：f/1.8　快門速度：1/640s　感光度：ISO100

深藍豆豆：她叫豆豆，拍攝時她6歲2個月。親子單車時光，父女倆第一次騎親子單車，原本有一高一低的兩個手柄，女兒卻握住了高一些的那個手柄，爸爸怕女兒抓不穩，便將手靠攏在她的手外邊，這看似不經意的一個動作，凝聚著爸爸深深的愛。一雙大手中間護著的一雙小手，光陰流轉，彷彿當年我的父親教我學騎車一樣，我記得那雙手，大而有力，充滿安全感。此時的女兒被她父親守護著，卻讓我走神回憶起自己的童年學車時光……直到女兒笑著對我喊道：「媽！快閃開啦！」回過神來的我沒有理由猶豫，「咔嚓」一下，便是美好！

　　一堂動物學課上，老師只放鳥的腳板圖片給大家，要求大家猜出是什麼鳥。一個學生被抓到黑板前解答，回答不出。老師很生氣：「你是哪個班的，叫什麼名字？」學生不急不慢地卷起褲管露出腿說：「您來猜猜看！」

　　上述雖然是個笑話，但「局部」在攝影作品裏運用得當的話，反而會讓作品更抓人，細節會留給觀者更多的想像空間。

　　從照片表像的信息引申到作品之外的想像力發揮，是簡單攝影通向藝術道路的途徑之一。以小見大是一種較為高級的攝影語言，一起來感受下吧。

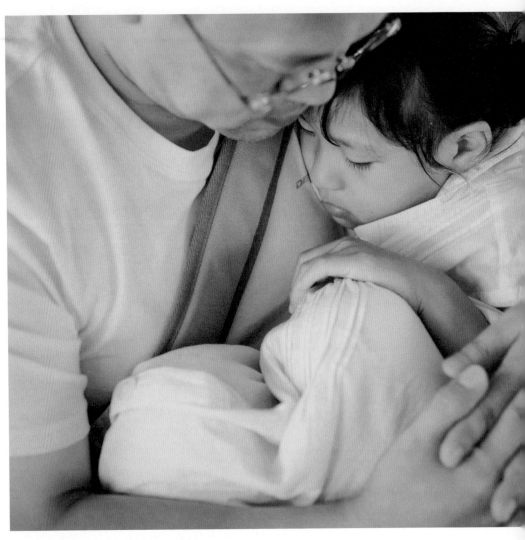

焦距：50mm　光圈：f/1.8　快門速度：1/160s　感光度：ISO125

哈哈，每一個局部都隨我

深藍豆豆：這是第一次帶著孩子遠行，一切都是新鮮而未知的。出行的第三天孩子便始料不及地發燒了。我心疼地給孩子裹上自己的襯衫，爸爸的雙手一直緊緊地抱著懷裏的女兒。我望著情深意長的父女倆，不由自主地蹲下來拍下了這溫暖的一刻。多年之後，記憶也許會褪色，但我一定會感謝自己當時不經意間定格下來的這個珍貴細節。

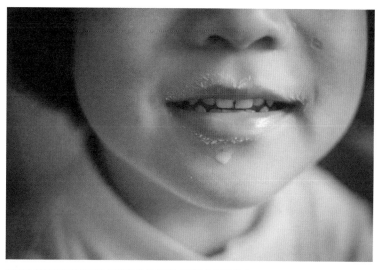
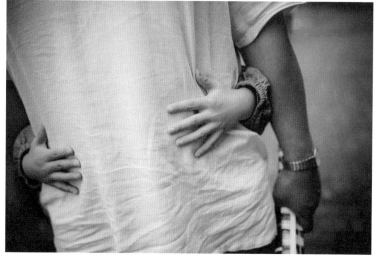

1
2

1. 焦距：50mm　光圈：f/1.8　快門速度：1/640s　感光度：ISO100
2. 焦距：50mm　光圈：f/2.5　快門速度：1/4000s　感光度：ISO100　曝光補償：-1.7

　　以上的作品中，攝影師並沒有拍下全景畫面，而是把焦點落在了細微的局部上：大手與小手、父親環抱女兒幼小的身軀、寶寶張開雙臂環抱爸爸的瞬間……無一不是流露著真情與溫暖、生活與細節。多年以後，讓我們為之動容的不只是精美的畫面、完美的光線和無懈可擊的構圖，而更多的是那些時間、那些人、那些事和那些一葉知秋的美好和溫暖。

我們是否都有過那麼一瞬間？看自己孩子，總會感慨：這嘴巴真像我！嗯，眉毛也像！唉，這大腳板一定是遺傳爸爸……那一瞬間的感慨，是否可以被記錄下來呢？日常生活再尋常不過，但是孩子彷彿闖了禍茫然不知所措的時候，踮起小腳努力伸手去夠心愛玩具的時候，伸出小手感受光的溫暖的時候……成長的瞬間便生動地展現在我們眼前。

焦距：35mm　光圈：f/2.2　快門速度：1/320s　感光度：ISO1600　曝光補償：+0.3

老鄭：她叫量量，拍攝時她1歲9個月。她玩著玩著忽然站立不動了，接著我看到地上多了一攤水漬，正慢慢鋪散開，而她像是受了多大的委屈，「哇」地哭出了聲。我這個做老爸的，忍不住先拍下這樣一張，然後再去哄她，兩年過去了，今天再看到這張照片時依然想笑，而當年，卻被媽媽訓慘了。

拍攝要點：小朋友作為畫面主體的時候往往充滿了各種可能性，一張充滿戲劇性的照片有時候需要等待和預判。取得此類照片的關鍵點在於平時有意訓練自己的觀察力，培養攝影的感覺，形成條件反射。看到孩子突然站住不動的時候，我有預感會出現有趣的畫面，等來的場景、預判到的瞬間，拿起相機、按下快門就順其自然了。

焦距：50mm　光圈：f/2.2　快門速度：1/800s　感光度：ISO1250

簡 E：她叫貝貝，拍攝時她 2 歲整。孩子每一個細小的動作裏，藏著天真、好奇、勇氣與探索。
當他努力踮腳去夠高處時，我們不妨趴下來，拍下他們墊起的小腳板，你能想像畫面外他那焦
急渴望的表情嗎？

焦距：35mm　光圈：f/2.2　快門速度：1/400s　感光度：ISO250　曝光補償：+0.7

老鄭：她叫量量，拍攝時她 1 歲 8 個月。量量是個對世界充滿好奇的孩子，那天房間裏漏進來的光打在地面上吸引了她，她躡手躡腳走過去，輕輕探出小手，去感受陽光溫柔。她笑了，小手還捏了捏，雖然沒抓到什麼，但她一定感受到了什麼。

焦距：35mm　光圈：f/2.2　快門速度：1/320s　感光度：ISO2500

　　簡 E：她叫李雨芊，拍攝時她 4 歲。睡覺前，在爸爸的懷裏快樂地刷牙。

拍攝要點：對於局部的拍攝，有時候可以借助光影的明暗，讓要表現的局部在相對亮的位置表現出來，從而能突出主題，增加作品的情感傳遞。

用特寫表現細節

　　怎樣拍好細節？這涉及攝影中的鏡頭語言：特寫。特寫是景別的一種，而景別通常可劃分為五種，即全景、遠景、中景、近景和特寫。通常情況下，一次拍攝行為常常是各種景別交替使用，這樣既增強故事的表達也使得作品更富有藝術感染力。

　　全景毫無疑問是表現人物的全貌，遠景則有一種疏離感。當需要展現人物交流狀態的時候，我們通常使用的景別是中景，而內心世界則需要近景來表達。情緒的體現則往往使用擅長細節刻畫的特寫上。一來特寫很容易捕捉孩子的情緒或眼神，二來人物局部的特寫彷彿畫外音，能給讀者更大的想像空間和更為直接的代入感。

深藍豆豆：我們的童年也是這樣跑跑跳跳，快樂飛揚的吧。我常常喜歡拍攝一些「沒有臉」瞬間。生活本來就是由一些細枝末節組成的。旋轉的身體，飛揚的裙擺，在地上跑，在床上跳。

焦距：50mm　光圈：f/1.8　快門速度：1/640s　感光度：ISO800

　　特寫，是一種特殊的視覺感受，是比近景更加貼近主體的一種景別。特寫的視角最小，視距最近，是局部畫面裏最能突出細節的一種拍攝手法。能細微地表現人物面部表情，刻畫人物內心活動。特寫景深很淺，環境和背景幾乎模糊不見，突出了細節。面部的表情、動人的眼眸、長長的睫毛、可愛的小耳朵、嘟嘟的小嘴、哭泣的鼻子、好動的肢體⋯⋯都是適合用特寫的鏡頭語言表達的。

表情豐富的吃相

「民以食為天」，人類對於美食有一種原始的渴望，更何況是孩子。那種本能的熱愛令孩子們在鏡頭前面保持著最純真、最自然、最有趣的狀態。對於爸爸媽媽來說，除了廚藝被親愛的家人們認可之外，欣賞和捕捉他們享受任何美食的幸福感也是我們滿心歡喜按下快門的原動力之一。

焦距：35mm
光圈：f/1.4
快門速度：1/800s
感光度：ISO160

她叫貝貝，拍攝時她 2 歲。

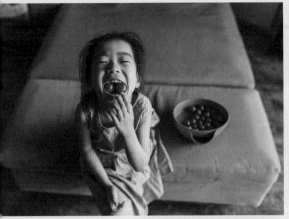

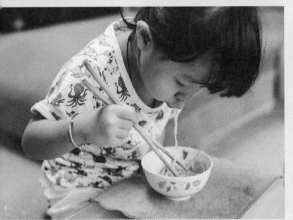
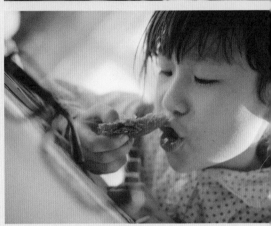

她叫魏晟羽,拍攝時她 5 歲。

焦距:35mm
光圈:f/2.2
快門速度:1/320s
感光度:ISO400

他叫俊俊,拍攝時他 3 歲整。

焦距:35mm
光圈:f/2.5
快門速度:1/1250s
感光度:ISO320

她叫金晨曦,拍攝時她 3 歲 3 個月。

焦距:50mm
光圈:f/2.8
快門速度:1/80s
感光度:ISO1000

她叫豆豆,拍攝時她 6 歲 7 個月。

焦距:35mm
光圈:f/1.8
快門速度:1/1600s
感光度:ISO200

1	2
3	4

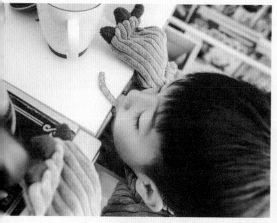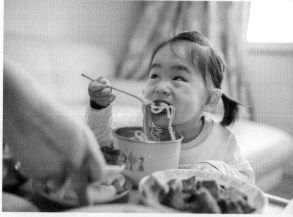

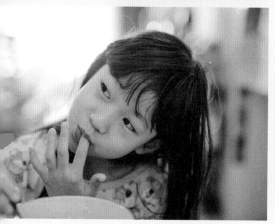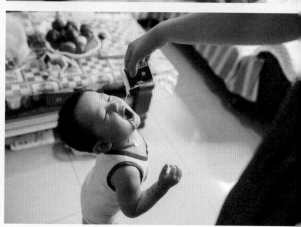

丁丁，拍攝時他5歲4個月。

5mm
3.5
度：1/500s
ISO1600

她叫小魚，拍攝時她2歲整。

焦距：35mm
光圈：f/2
快門速度：1/250s
感光度：ISO500

簡E：珂睿吃東西有時候也是花樣百出，一杯酸奶非要我這麼餵他，結果看著他閉著眼睛，享受酸奶直流而下入嘴的那份陶醉，我居然沒憋住笑出了聲，接著手一抖，撒到嘴邊脖子上都是，而他居然毫無察覺地繼續享受。

玉豆，拍攝時她6歲7個月。

5mm
1.8
度：1/1600s
ISO500

他叫珂睿，拍攝時他1歲9個月。

焦距：35mm
光圈：f/2.5
快門速度：1/320s
感光度：ISO2500

拍攝要點：有報道說，人面部有44塊肌肉，小孩子因為面部肌肉發育不完全，他們在吃飯時常常會調動比大人更多的肌肉配合，有時候多達30餘塊。這也是為什麼我們看孩子吃飯，總覺得他們吃得好香的原因。從不同的角度去觀察「吃」這個動作，尤其是留意捕捉面部豐富的表情，是讓此類照片精彩的秘訣。

5	6
7	8

你的小手真可愛

在攝影的語言裏，手往往是我們的第二面孔，對手的觀察與局部特寫拍攝，往往能描繪出日常生活中那些零碎與詩意，勝過千言萬語。寥寥幾筆手部特寫鏡頭卻是寓意豐富。曾經看到這樣一段話：細節雖小，但它是美的源泉，情的聚焦。生活中的細節之美，我們看在眼裏變成風景，捧在手心，變成花朵，擁在懷裏，變成溫暖。

焦距：35mm　光圈：f/2.2　快門速度：1/1600s　感光度：ISO1000

簡 E：寶寶翻書的樣子總是會讓我忍俊不禁，也不知道誰教她的蘭花指，就這麼翹著，讓我想起京劇裏咿咿呀呀的念唱，忍不住在不打擾她的情況下，悄悄拍攝下她在光線下讀書的樣子。不過可惡的蚊子，居然在她手上咬了兩個包。

拍攝要點：留意光線的走勢，在側逆光下拍攝，可以很好地在手的邊緣留下漂亮的輪廓光。好的局部特寫，要與環境配搭起來講故事，比如書本的引入，可以很容易讓觀者知道孩子在做什麼。

簡E：他叫馬澤源，拍攝時他1歲。那是一個午後，寶寶還睡得很香，媽媽悄悄拿出指甲剪，偷偷幫小傢伙剪指甲，他要是醒了肯定不會讓她這麼做，我舉著相機靜靜地看，小指甲一點點被剪下，跳出來，落在他手邊。忍不住按下快門，將來告訴孩子：你娘偷偷剪了你指甲。

焦距：35mm　光圈：f/1.4　快門速度：1/250s　感光度：ISO50

拍攝要點：活潑好動是孩子們的天性，特別是較小的孩子。當他們睡著處於相對靜止狀態的時候，無論是擺拍還是抓拍，定格局部的畫面就由拍攝者決定了！

焦距：50mm　光圈：f/2.5　快門速度：1/100s　感光度：ISO50

深藍豆豆：小夥伴，排排坐，手牽手，心連心。每一個美好的瞬間都不會被遺忘。
努力練就一雙善於發現細節之美的眼睛，你會發現，處處都有驚喜，時時刻刻都
會看到你想要的畫面。要善於觀察，有一顆對細微之處見真情的心。

焦距：35mm　光圈：f/2.2　快門速度：1/80s　感光度：ISO200

焦距：35mm　光圈：f/1.8　快門速度：1/250s　感光度：ISO250

細節見真情！不可忽視的家人們

　　別忘了，在家庭攝影中，孩子不是家庭的全部，你是否留意到丈夫、妻子或者祖輩們疼愛孩子的瞬間？那些無私與奉獻、靈巧與賢惠、互動與傳承……是我們愛著家的理由！

　　事物總是在此消彼長，孩子的長大意味著家人的老去，沒有怨言的愛，都藏在這些充滿歲月痕跡的畫面裏了。

　　還記得上次拉起父母或愛人的雙手，是什麼時候嗎？此時此刻，我們真誠邀請正在閱讀的你，放下書，去看看家人的樣子，給你愛的人拍一張局部的手的特寫，思考一下跟你曾經的記憶是否有所不同？

焦距：35mm　光圈：f/2.2　快門速度：1/320s　感光度：ISO2000　　　　　　　　　　　　攝影：簡E

李力：她叫暖暖，拍攝時她3歲3個月。老婆總喜歡變著花樣給女兒紮辮子，這滿足了小丫頭一顆愛美的心，這一次我決定近距離看看怎麼編的，才發現妻子手背上筋骨略顯，為了這個家，她最近瘦了。

焦距：50mm
光圈：f/1.4
快門速度：1/400s
感光度：ISO250
曝光補償：-0.7

焦距：50mm
光圈：f/2
快門速度：1/125s
感光度：ISO100

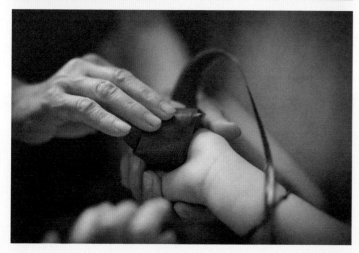

焦距：50mm
光圈：f/2.8
快門速度：1/200s
感光度：ISO100

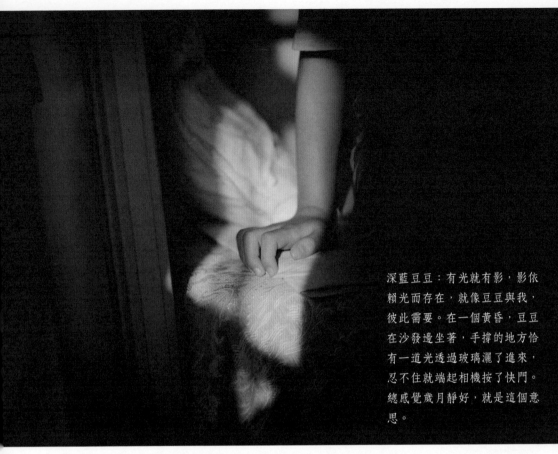

深藍豆豆：有光就有影，影依賴光而存在，就像豆豆與我，彼此需要。在一個黃昏，豆豆在沙發邊坐著，手撐的地方恰有一道光透過玻璃灑了進來，忍不住就端起相機按了快門。總感覺歲月靜好，就是這個意思。

焦距：50mm 光圈：f/1.8 快門速度：1/1250s 感光度：ISO100

光與影的追逐遊戲

除了結合環境講故事，遮擋與暗角的運用來突出主題等方法外，還可以借助光影的效果，讓作品更加靈動。

很多人這麼説：光與影，是攝影的靈魂。雖然現代攝影與當代攝影裏，對作品靈魂的詮釋更符合人本精神，但依然不可否認作品裏帶入的光影，就像流動的水，會唱歌的樂器，給作品增添了靈動與活力。在兒童攝影和家庭攝影題材中，如果借助光影的明暗層次賦予作品細膩的內容，那麼會讓照片的意境更悠遠迷人。這時候對焦點與測光點都應該對在光亮處，讓周圍相應變暗，營造氣氛。美妙的光散發著獨特的魅力。

拍攝要點：利用光線在手的局部投射效果，配合一定的遮擋，一來有效地將畫面雜亂或者視覺干擾排除在外，另一方面遮擋造成的四周暗角又很好地營造了安靜的氣氛。

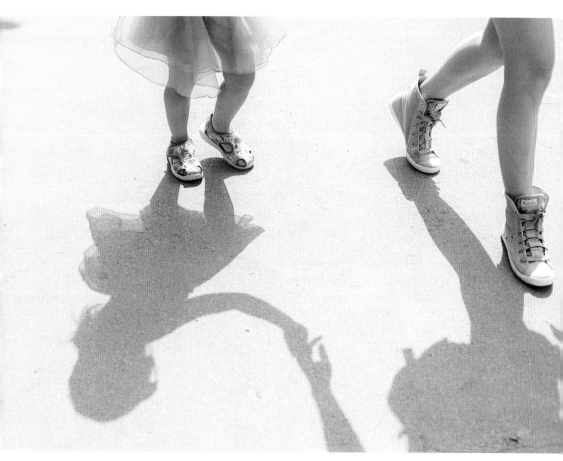

焦距：50mm　光圈：f/3.2　快門速度：1/800s　感光度：ISO200

她叫金晨曦，拍攝時她 3 歲 3 個月。

　　有光便有影，攝影本身就是記錄光與影嬉戲的故事。看似拍攝的是媽媽和孩子行走時候的腿部特寫，但是故事卻在影子裏更為生動地展現開來：大手牽小手，愛的旅途一起走！無論看似怎樣尋常的生活細節，都蘊藏著愛的光影。當局部被光照亮，不同的光線散發出不同的質感，與影調形成呼應，使照片更富有視覺張力。

拍攝要點：我們常倡導的培養攝影眼，説白了，就是培養觀察力。這個過程需要我們多留心拍攝環境的光線，注意光線與主體的互動關係。在良好的時機點亮局部特寫，就是要善於發現和捕捉到這些元素，以此增加作品的質感和故事的豐富性。

簡約不簡單的留白

　　留白，是局部特寫方式的極簡運用。簡單的局部特寫拍攝方式就是直接將焦點對準拍攝主體，或利用大光圈虛化背景與周圍環境。但在構圖上不能一味地豐滿，將局部主體鋪滿整個畫面，會給人壓迫感，缺乏想像空間。攝影是「減法藝術」，即便是局部刻畫，細節描寫也要到位，湊近了滿構圖拍攝，這樣的局部很難精彩，故事性與情緒都不能有效傳達，此時可以嘗試在構圖上，多留出一些空間，避免所有局部和特寫都充斥著整個畫面，就如同「萬綠叢中一點紅」，大面積留白反而會讓觀看的視覺興趣點自然地停留在小小的主體部分。

```
      2
1  ├─
      3
```

1. 焦距：35mm　光圈：f/2.2　快門速度：1/80s　感光度：ISO1600
2. 焦距：50mm　光圈：f/1.8　快門速度：1/1250s　感光度：ISO100
3. 焦距：50mm　光圈：f/1.8　快門速度：1/80s　感光度：ISO400

拍攝要點：留白讓畫面看起來乾淨、清爽、沒有壓迫感。拍攝時可選擇色調和形式統一的大面積區域作襯景，焦點鎖定在拍攝主體上。此時的主體並不需要完整，以留下神秘的想像空間。

用組照表達故事

　　還有一些時候，我們的局部特寫雖然精彩，但對於交代一個事件偶爾會顯得單薄，這時候我們會借鑒攝影裏的作品重構思路，對多個局部拍攝，然後組成組照，這樣的組照給人以慢鏡頭播放的感覺，充滿了電影的敘事感。我們來看看下面這組照片，如何表現扎針靜脈注射的故事。

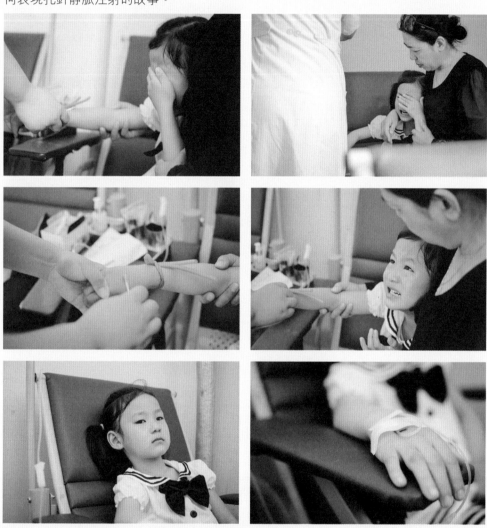

焦距：35mm　光圈：f/2.2　快門速度：1/250s—1/100s　感光度：ISO800

深藍豆豆：她叫豆豆，拍攝時她 5 歲 11 個月。這是女兒第一次靜脈注射，家人陪著，路上她還說自己勇敢不怕，醫生針頭一露出來就哭了，居然還用手捂住自己的眼睛不敢看。用局部特寫的方式拍攝這個靜脈注射的故事，其實當時看她哭真心疼，寧願針紮在自己的胳膊上。

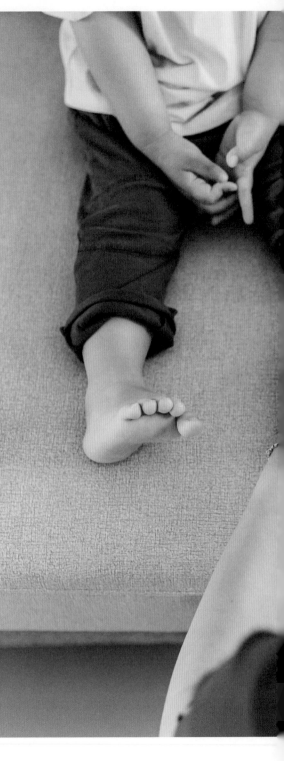

我們放大的不是鏡頭，是本能的愛

　　局部特寫，在攝影的語言裏，不僅
僅是距離上的近與大。物理的距離，
我們可以通過長焦鏡頭拉近或者走近
拍攝來實現，然而運用與環境的關係，
光影的調動，構圖的取捨等手法才能
達到突出畫面主體要素，強調內容，
渲染情緒，鋪陳懸念的效果。簡單來
說，這種近距離的視覺效果，反而是
我們日常生活裏肉眼不太關注的細節
呈現，當我們置身於環境中拍攝，就
會更容易發現那些日常中被忽略的細
節，從而引發我們內心深處的共鳴。

王彭正　他叫阿正，拍攝時他 2 歲。此時
的他還不會穿襪子，但他脫襪子的速度比
我給他穿襪子的速度可快多了，一扭頭就
拽下來，於是我又好氣又好笑地「強迫」
他端坐著，媳婦已經是多次幫他把襪子又
套回腳上。

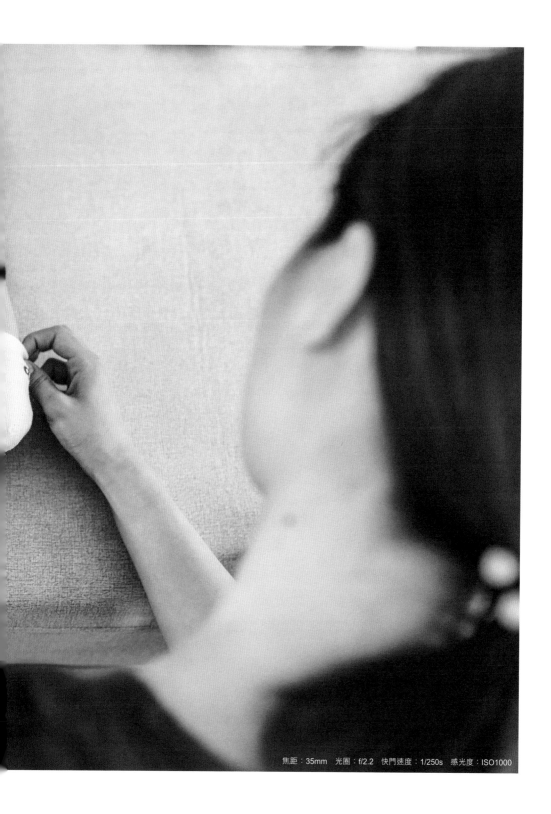

焦距：35mm　光圈：f/2.2　快門速度：1/250s　感光度：ISO1000

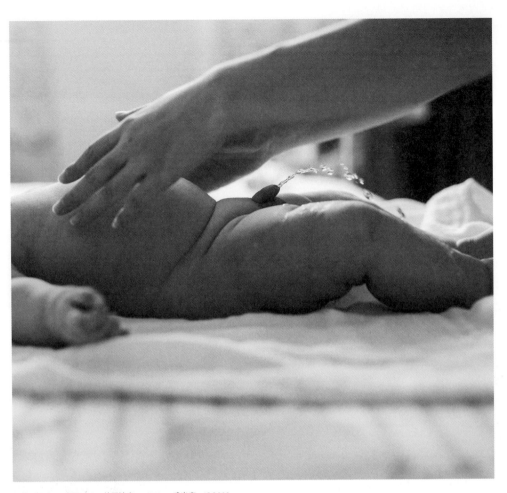

焦距：50mm　光圈：f/2　快門速度：1/250s　感光度：ISO800

簡 E：我的外甥墨之，拍攝時他 3 個月 26 天。剛把尿不濕拿掉，準備給他換塊新的，他倒好，直接不打報告就「開閘放水」了，把他媽媽逗得哈哈大笑，全然忽略了被「水漫金山」的床！而這「哗嚓」一下，我終於體會到決定性的瞬間，是多麼的有成就感。

　　我們可以想像下，假如全景拍攝以上這些照片：寶寶的手和頭都在畫面裏，媽媽也在畫面裏，你是否還能被這些精緻、有趣的細節所吸引呢？

　　局部特寫的魅力就在這裏：它將家的環境隱藏起來，卻把媽媽的愛通過微小的動作展現；它將昏暗室內光線忽略，卻把孩子溫柔的逆光笑臉銘記；它將寶寶撒尿的瞬間凝固，卻把新生命帶給這個家庭的幸福傳遞。

愛的傳遞——捕捉眼神

　　眼睛是心靈的窗戶，小傢伙的眼睛裏閃爍著光芒，就像夜空中發光的螢火蟲，抑或繁星點點。那麼，怎樣拍好這扇「心靈之窗」？透過這扇窗你能看到怎樣的心情，又會觸摸到怎樣的心靈故事呢？

拍攝要點：孩子的眼神通常比大人要明亮許多，但最好還是選擇在自然光相對充足的地方拍攝，例如：窗前、門庭、晴天戶外。這樣能夠突出孩子生動傳神的狀態，使畫面靈氣十足。當然，利用閃光燈、直射燈等相對專業的人造光源，或者後期修圖時加強對比度等小技巧，也能使孩子的眼神更加鮮活生動！

她叫小魚，拍攝時她 2 歲整。

焦距：35mm
光圈：f/2.2
快門速度：1/1000s
感光度：ISO200

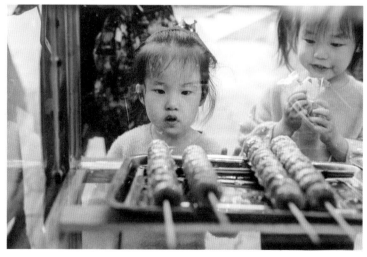

焦距：50mm
光圈：f/2.8
快門速度：1/800s
感光度：ISO320
曝光補償：-0.7

簡 E：她叫張明婉，拍攝時她 3 歲 6 個月。你和冰糖葫蘆之間，隔著一層透明的窗，透過窗看到你目不轉睛專注的眼神，下意識張開的小嘴巴，就這樣保持一會，會不會有口水流出來。生動有趣的細節拍攝，精準地捕捉到了孩子渴望吃糖葫蘆的一瞬間，駐足停留的小心思，有故事的一幕就這樣定格了下來。

記憶永留存──局部影像大拼貼

　　如果你也拍攝了很多寶寶的局部特寫，我們邀請你，一起運用攝影中的重構語言，把這些局部重新拼貼出一張畫像，跟上面一樣。像不像我們小時候玩的猜圖遊戲，也許無需猜，我們拼的，都是愛。

　　父母是孩子最好的攝影師，想想看，孩子的每一個瞬間，成長中的小細節也許只有父母才能敏銳地捕捉到。一個個細節就像一顆顆璀璨的珍珠，把時光當作引線，串成了那最珍貴的項鍊──家庭時光影像集。

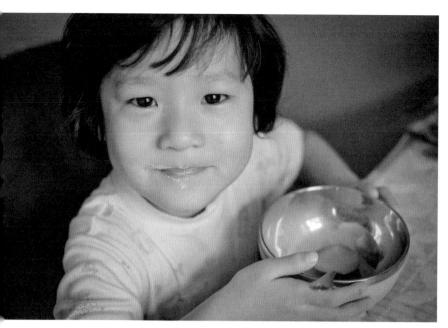

| 1 | 2 | 3 |
| 4 | 5 | 6 |

1. 焦距：35mm 　光圈：f/1.8 　快門速度：1/40s 　感光度：ISO100
2. 焦距：35mm 　光圈：f/2.2 　快門速度：1/30s 　感光度：ISO800
3. 焦距：35mm 　光圈：f/2.2 　快門速度：1/100s 　感光度：ISO200
4. 焦距：35mm 　光圈：f/2 　快門速度：1/60s 　感光度：ISO1600
5. 焦距：50mm 　光圈：f/1.8 　快門速度：1/4000s 　感光度：ISO100
6. 焦距：35mm 　光圈：f/2 　快門速度：1/800s 　感光度：ISO400

深藍豆豆：她叫豆豆，拍攝時她4歲8個月。是什麼碰觸了女兒柔軟的內心？側著小臉，逆光中看到她微笑著的臉，不忍打擾她這一刻的甜蜜快樂，輕輕按下快門，瞬間便成永恆！

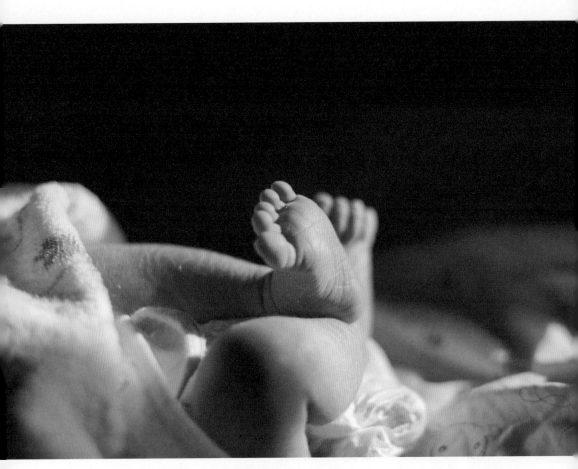

焦距：50mm　光圈：f/1.8　快門速度：1/2500s　感光度：ISO100

四羽　：他叫小扣，拍攝時他剛出生 9 天。早產一個月，腳板和腿格外瘦小，出生 9 天皺巴巴的皮膚開始蛻皮，顯得更加瘦弱可憐，但是小小、瘦瘦、醜醜地迎著光，就是新生的樣子。

焦距：23mm　光圈：f/2.8　快門速度：1/30s　感光度：ISO500

翻閱光陰，你會發現，這些不經意的小細節裏藏著最溫暖的大情緒。所以，你還在顧慮重重猶豫不決嗎？拿起相機，隨時隨刻記錄每一個怦然心動的小細節吧，從現在開始，你會收穫一份美好珍貴的光陰故事。

四羽　：她叫瞳瞳，拍攝時她8歲半。夏日的一場雨趕走多日的悶熱，走在路上，女兒忍不住伸出手觸摸這久違的清涼，那一刻有孩童的玩性也有少女的矜持，8歲半的手指已經開始變得纖細修長，回想嬰兒時期帶著窩窩的小肉手，八年也就是彈指一揮，所幸一直在用相機定格這些讓我心動的瞬間。

5

拍拍，好玩的日常

記得有個關於成長教育的研究報告算過，從孩子出生到 30 歲，做父母的一共能陪伴他們的時間，加在一起大約有 4000 天，也就是 10 年左右，隨著現代都市生活壓力變大，這個時間可能會更短。如果未來有一天，當孩子們回憶自己的童年時，我們是希望孩子們更多的記得他們與父母在一起吃美食、過家家、玩水槍、拼樂高、蕩秋千，還是只記得手機與平板電腦？

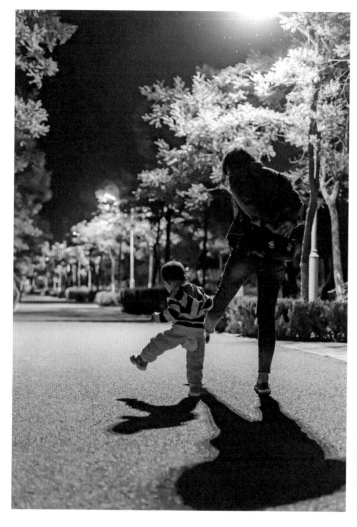

焦距：35mm
光圈：f/1.4
快門速度：1/200s
感光度：ISO2500

逗比奶爸：她叫正月，拍攝時她 1 歲 3 個月。

　　前面的章節裏，我們著重講述了如何在家中拍攝孩子。然而隨著孩子慢慢長大，他們的活動半徑也擴展到小區、公園、商場、遊樂場、幼兒園、興趣班、學校……事實上，在孩子走出家門到上學前這段時間，是拍攝孩子成長的黃金時段。無數有趣的經歷等著他們去嘗試，無盡新奇的事物等著他們去探索，家長作為陪伴者和見證者，這段經歷帶給我們的是最美好的回憶。那麼問題來了，作為寶寶攝影黨，我們應該如何跟隨他們成長的腳步，用相機去記錄這個擴展和探索的過程呢？

日常中的拍攝視角和構圖選擇

　　每當我們談起攝影的時候，避免不了討論各種形式化的構圖和刁鑽的視角。其實，對於我們熱愛攝影的家庭記錄者來說，沒必要過多糾結構圖和視角所帶來的困擾，因為大多數情況下我們就是孩子和家庭的觀察者，中心構圖和平視角度已經足夠用。要知道，所有的構圖形式和視角選擇只是理論上的，而且是為我們的拍攝主題和主體服務的。人物主體本身活靈活現，但構圖和拍攝角度卻是固定的。

　　當然，隨著我們參與到與孩子的互動遊戲中的時候越來越多，隨著拍攝的經驗越來越多，當我們把拍攝的對焦點全部都集中在孩子和要表達的內容的時候，也會不自覺地去尋找一些有趣的構圖、角度和題材。那麼，適合寶寶攝影黨的爸媽的拍攝方式有哪些呢？

焦距：50mm
光圈：f/2
快門速度：1/200s
感光度：ISO800

他叫小小熊，拍攝時 2 歲 10 個月。

焦距：50mm
光圈：f/1.4
快門速度：1/100s
感光度：ISO500

這是豆豆和表妹，拍攝時豆豆 5 歲。

平拍視角：拉近距離，產生親切感

海百合：把拍攝機位拉到和孩子等高的視角，用孩子的眼睛去觀察拍攝是最常使用的拍攝方法之一，通過這樣的平視角度去記錄孩子的日常是不是有一種親切感？不要站在原地不動，半蹲著拍攝是平視孩子日常生活中最接地氣的視角之一。平淡並不等同於平常，在這種視角的構圖中，不要孤立地去拍攝孩子，想想在他們的身邊有沒有什麼故事正在發生。

俯拍視角：空間延伸，引人遐想

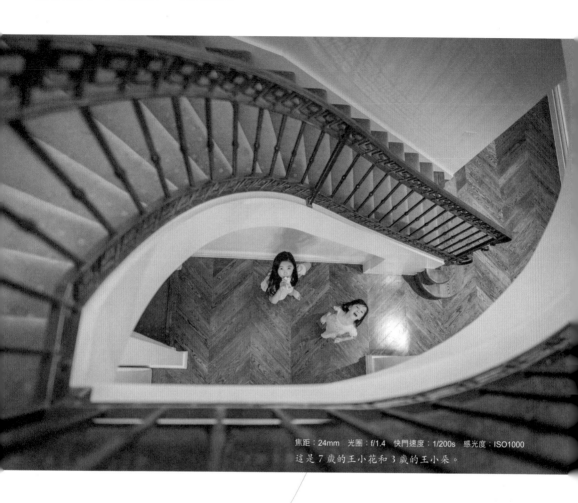

焦距：24mm　　光圈：f/1.4　　快門速度：1/200s　　感光度：ISO1000
這是 7 歲的王小花和 3 歲的王小朵。

　　俯拍是成人面對孩子的視角，也是爸爸媽媽們經常拍攝的視角之一，無他，省事啊。「妞，抬頭，爸爸給你拍一張大頭照。」俯拍也會凸顯孩子的小，然而要想俯拍也拍出與眾不同的感覺，可以考慮儘量把機位抬高（比如利用自拍棍、無人機等舉高設備，站在椅子上，或者樓梯等高處），納入更多的環境，體現出大大世界小小的人兒，或者把畫面定格在局部，通過強調細節來帶給觀眾更多的遐想。

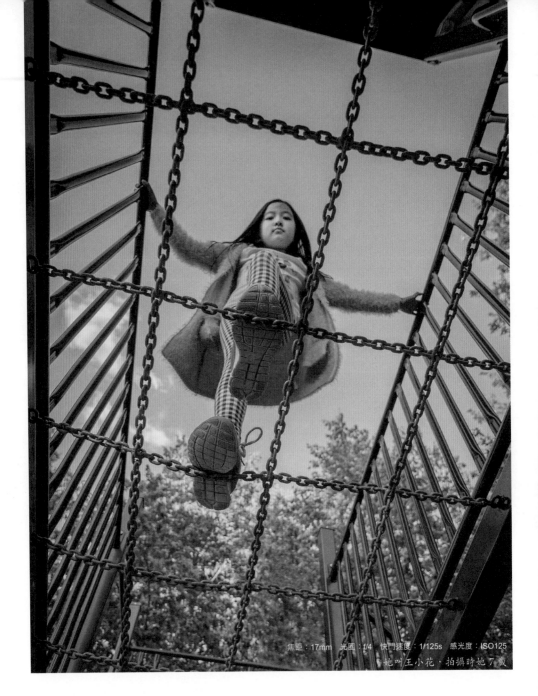

焦距：17mm　光圈：f/4　快門速度：1/125s　感光度：ISO125

她叫王小花，拍攝時她 7 歲

仰拍視角：非常規視角，體現張力

花朵爹瑋琦：與俯拍相反，仰拍會讓孩子變得更加高大，從而創造出和現實不一樣的反差，讓畫面變得更加生動。趴在地面上，利用翻轉屏拍攝孩子歡呼跳躍的時刻，或者是參加戶外拓展等運動的時候，利用廣角鏡頭下的仰角中心構圖會使得畫面富有張力。孩子們不僅是父母的貼身小棉襖，更是我們眼裏的中心。

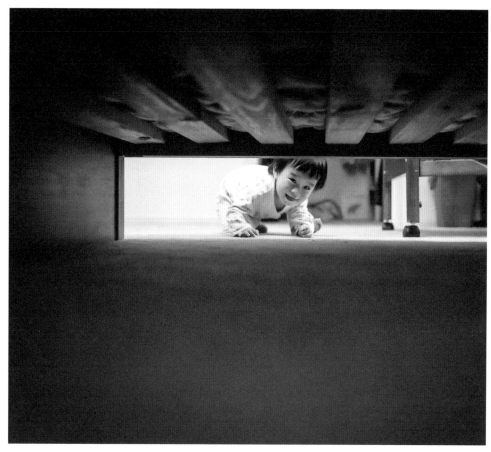

焦距：35mm　光圈：f/2　快門速度：1/320s　感光度：ISO6400

她叫王小朵，拍攝時她 2 歲。

框架構圖：利用前景製造氛圍

花朵爹瑋琦：孩子年齡尚小的時候喜歡爬來爬去，經常躲在那些大人正常視角看不到的床底、沙發和桌椅下面，孩子們也會很俏皮地製造出讓我們留意的動靜來逗我們家長開心。這時候，利用「我來陪你玩捉迷藏」的遊戲契機，把相機放到地面上，孩子的雙腿，或者床架和地板形成了圍合的框架前景，讓畫面的視覺焦點更集中。

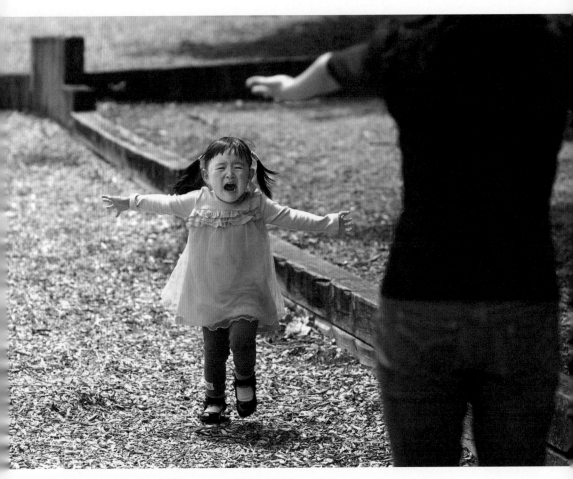

焦距：85mm　光圈：f/1.4　快門速度：1/1000s　感光度：ISO150

借位拍攝：增強互動感和代入感

花朵爹瑋琦：媽媽，我想你！孩子忽然號啕大哭撲向媽媽，我恰好站在媽媽身後記錄下了這一瞬間。這種借位的拍攝角度，通過從前景人物的主視角身後的角度，著重表達畫面裏孩子和前景人物的互動，會有很強的參與感和互動感。

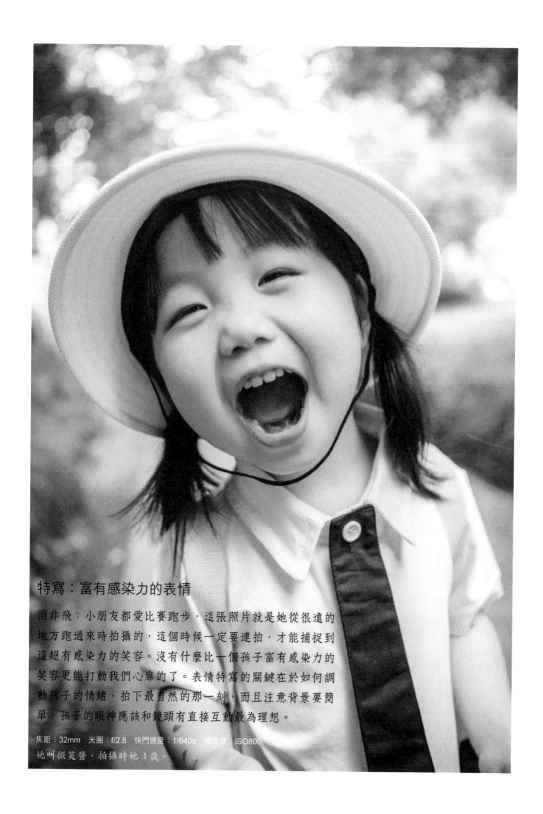

特寫：富有感染力的表情

雨非飛：小朋友都愛比賽跑步，這張照片就是她從很遠的
地方跑過來時拍攝的，這個時候一定要連拍，才能捕捉到
這超有感染力的笑容。沒有什麼比一個孩子富有感染力的
笑容更能打動我們心扉的了。表情特寫的關鍵在於如何調
動孩子的情緒，拍下最自然的那一刻，而且注意背景要簡
單，孩子的眼神應該和鏡頭有直接互動最為理想。

焦距：32mm　光圈：f/2.8　快門速度：1/640s　感光度：ISO800
她叫微笑醬，拍攝時她 3 歲。

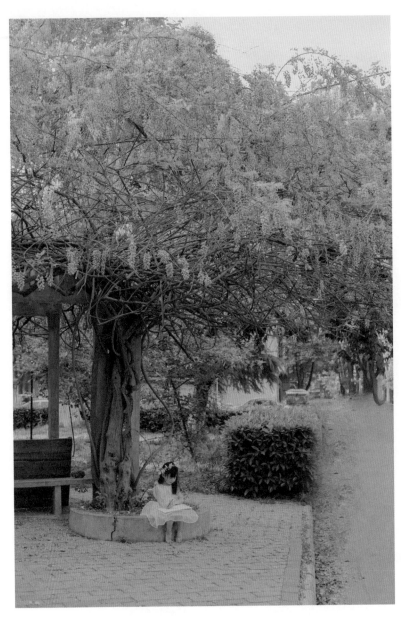

焦距：50mm
光圈：f/4
快門速度：1/80s
感光度：ISO250

她叫張小彤，拍攝時
她 3 歲。

人小景大：這是孩子的世界

豌豆：與表情特寫相反，人小景大更注重表達孩子和環境之間的關係。小區裏難以避免會停放
很多車輛，可以撿地上的紫色花做前景擋住那些車輛和雜物，也可以增加畫面層次感。孩子天
生活潑好動，想要孩子安靜下來比較難，可以給一個畫冊和筆讓孩子安靜畫畫，整個畫面也更
加和諧。

焦距：50mm
光圈：f/1.8
快門速度：1/3200s
感光度：ISO100

他叫豆豆，拍攝
時她 6 歲。

不一定非露臉：一葉知秋

深藍豆豆：孩子悄悄推開門，那纖細白淨的小手指，若隱若現的手鏈，即使沒有看到孩子的正
臉，我們也會在腦海中產生一個文靜秀氣的小姑娘即將從門中出來的情景。厭倦了正臉大頭
照？細節照是組照的重要組成部分。注意觀察生活，你會發現有許多的小細節值得記錄。

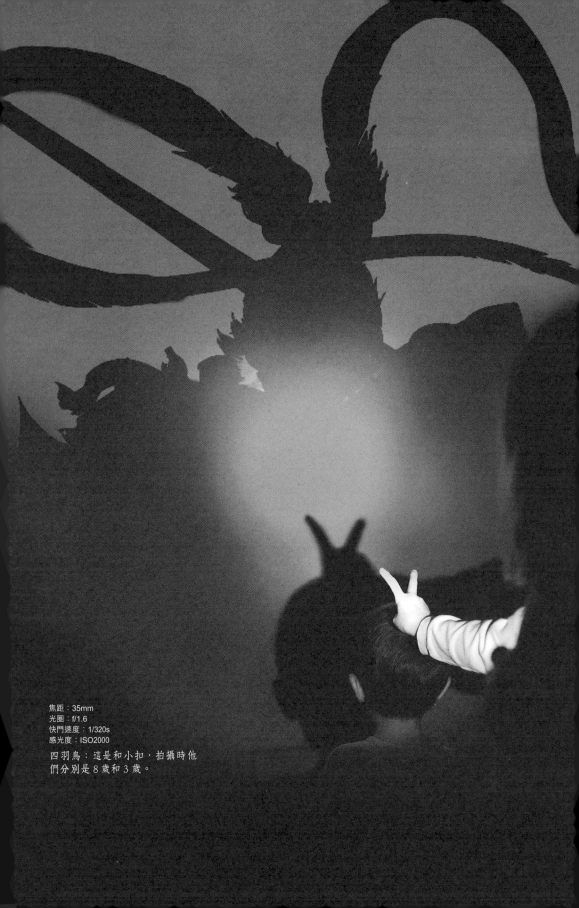

焦距：35mm
光圈：f/1.6
快門速度：1/320s
感光度：ISO2000

四羽鳥：這是和小扣，拍攝時他
們分別是 8 歲和 3 歲。

焦距：35mm　光圈：f/1.8　快門速度：1/2500s　感光度：ISO100

這是王小花和她的閨蜜們，拍攝時她們 7 歲。

光影對比：我的眼中，你最閃亮

　　攝影是用光的藝術，日常生活中，有很多光影值得記錄，光影可以是自然光、燈光或是孩子玩耍的手電筒光，拍攝時注意光線的方向，無論是逆光中飛揚的閃亮髮絲，還是順光的孩子和影子的關係，都能讓你的照片與眾不同。發揮你的想像力，找尋最合適的光線角度，還可以用後期手段加強光感和故事性。

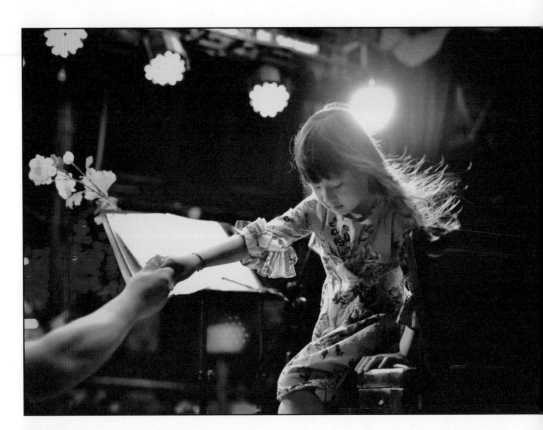

焦距：50mm
光圈：f/1.8
快門速度：1/200s
感光度：ISO500

她叫豆豆，拍攝時她 6 歲。

用連拍和抓拍捕捉瞬間精彩

沐夏：在有關人像的攝影作品中，人物表情通常是拍攝者、被拍攝者以及觀眾們最為關注的焦點，在拍孩子的過程中，更不例外。活潑好動是孩子們的天性，無論是吃、玩耍、運動、搞怪等動態的瞬間，或是睡、發呆等相對靜止的瞬間，以及和家人、寵物互動的瞬間，多使用抓拍和連拍是最好的方式。

焦距：50mm　光圈：f/2　快門速度：1/500s　感光度：ISO100
他叫樂樂，拍攝時他 3 歲。

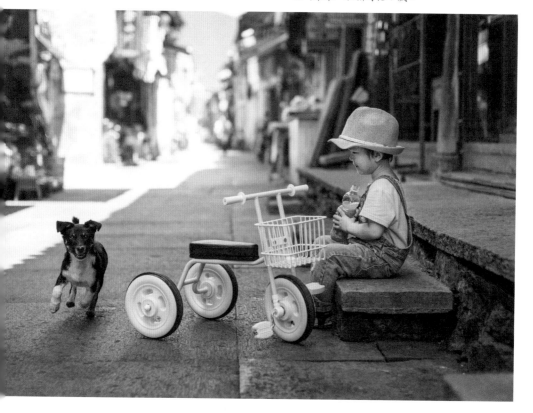

父女同步 —— 戲劇

菜菜：女兒和爸爸一起吃麵，不經意間就有了一個同步的動作。「複製＋貼上」，生活是最好的導演。

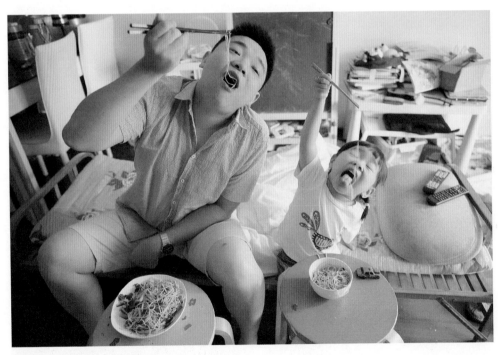

焦距：27mm　光圈：f/2.8　快門速度：1/50s　感光度：ISO3200

她叫程奕然，拍攝時她 3 歲。

給姐姐洗腳——幸福

花朵爹瑋琦：8個月的王小朵爬到5歲的姐姐王小花的腳盆邊並把手伸進去，姐姐被逗得咯咯笑，小小的浴室洋溢著幸福。「姐，力道還行嗎？好舒服……」

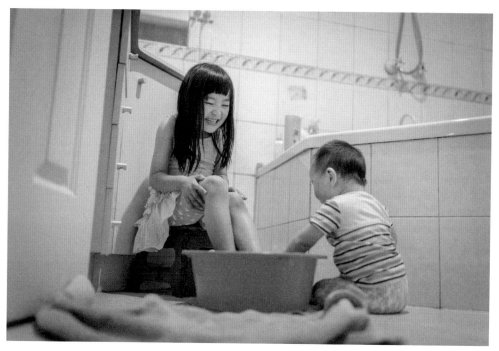

焦距：35mm　光圈：f/1.4　快門速度：1/200s　感光度：ISO720

和拉便便決戰到底──奮鬥

簡 E：孩子每天都在特定的時間和地點使用自己的專屬坐便器和便便決鬥，大多數時候他會在這個過程表現得非常「努力」，認真的孩子讓人忍俊不禁，多年以後，他會不會記得這段「奮鬥史」？

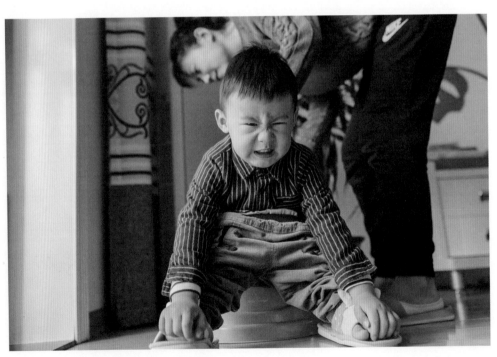

焦距：50mm　光圈：f/2.2　快門速度：1/1250s　感光度：ISO1000

他叫韓小寶，拍攝時他 3 歲 2 個月。

我是誰？——悲傷

暢爺：歸來的途中困得不行了，又強挺著不想去睡，鬧覺鬧得淚流滿面，照照鏡子看看自己悲傷的小模樣。 魔鏡魔鏡告訴我，那個哭泣的小人是誰？那一定不是我！嗚嗚嗚⋯⋯

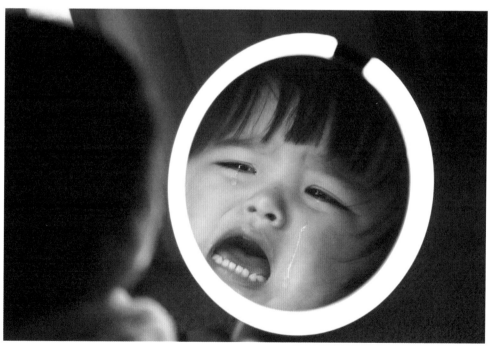

焦距：55mm　光圈：f/1.8　快門速度：1/125s　感光度：ISO100

他叫 Naomi Liu（劉鈺苒），拍攝時她 1 歲半。

意外的美好邂逅——好奇與驚喜

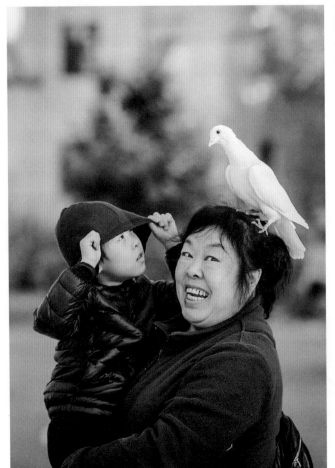

焦距：135mm
光圈：f/3.2
快門速度：1/400s
感光度：ISO100

他叫馬達，拍攝時他 4 歲半。

楓糖溫馨提示：我們在拍攝孩子的時候通常是忽略構圖的瞬間抓拍，得到的成片在構圖上與我們的心中所向往往有所偏差。不過不要擔心！當確定了照片是我們想要的內容，不妨在後期試試二次構圖，利用 Photoshop 或者手機攝影軟件的裁切和調整功能找到隱藏在畫面中的水平線，調整畫面的平衡，去掉畫面中多餘的元素，照片就會以我們心中完美的形式呈現啦！

馬達媽媽：本想給孩子和外婆拍張合影，這時候一隻鴿子停在了外婆的頭上，我迅速取景連續按下快門，本該面向鏡頭的孩子被不速之客吸引了目光，就有了這一刻的驚喜。

連拍和抓拍功能是在我們給家人的日常拍攝中使用最多的功能。對於一些鏡頭感十足的決定性瞬間，新手父母可能還無法駕馭，不要著急，這需要日積月累培養對攝影的感覺。

小大人的聚會——搞怪

阿迪：週末帶著寶寶去郊遊，不用做功課，可以曬曬太陽，與小夥伴打打鬧鬧，是寶寶最快樂的時光。兩個小人倒立著嘗試看看顛倒的世界是什麼模樣，在他們眼裏，這一刻的世界一定很奇妙。

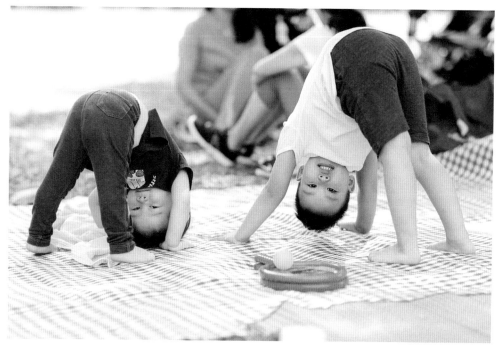

焦距：85mm　光圈：f/2　快門速度：1/800s　感光度：ISO320

他叫 nono（右），拍攝時他 4 歲。

專業相機拍攝提示：專業相機的成像質量一定比手機好。除了可以設置更高的 ISO（感光度）來提高快門速度進行抓拍和連拍，配搭各種焦段的鏡頭使用也會讓畫面更加豐富。對焦點依然要放在孩子的臉上或者眼睛上，在光線充足的戶外條件下，儘量使用較低的 ISO 拍攝以保證畫質，此時的快門速度通常在 1/400s 以上；在弱光和光線較暗的室內環境下，拍攝瞬間表情和動作則需要提高 ISO 以保證較高的快門速度（通常也要 1/200s 以上），必要時可使用閃光燈。

手機拍攝提示：現在的智能手機輕巧方便，幾乎可以隨時隨地進行抓拍、連拍，這就凸顯了手機的便捷性。為了虛化效果更好，可選擇「人像模式」，智能手機大多會自動將對焦框和測光點放在人物表情上，我們只需構好圖等待時機，用手指快速按「快門」按鈕即可進行連拍。隨著 VR（虛擬現實）技術的日漸成熟，手機攝影裏一些仿專業相機的功能（如人像模式、奶油質感的背景虛化、色彩飽和度等應運而生）已經能夠滿足我們的日常拍攝需求。但是對於有印刷的要求，最好還是用專業相機拍攝。手機軟件中的各種後期調色濾鏡，也能為我們的拍攝增光添彩。推薦 Snapseed、Vsco 等軟件。

照片糊了怎麼辦

　　在日常的拍攝中，我們不可避免會遇到這樣的一個問題，照片拍完發現對焦不准或者快門速度不夠，導致運動中的人物模糊不清。這樣的照片就一定是廢片嗎？

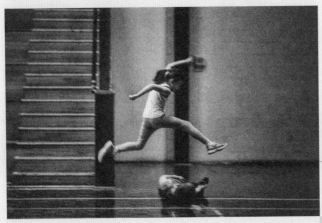

焦距：85mm　光圈：f/1.4
快門速度：1/200s　感光度：ISO500
這是王小花，拍攝時她六歲。

花朵爹瑋琦：這是一次意料之外的拍攝，看到女兒在快步飛躍過地上躺著的小夥伴，我本能地舉起相機就拍了，所有的相機參數都沒來得及設置，由於快門速度不夠導致作品模糊。但我依然很喜歡這張有味道的作品。不經意之間，我發現這張照片似乎在向傳奇攝影師卡蒂埃·布列松的「決定性瞬間」作品致敬。

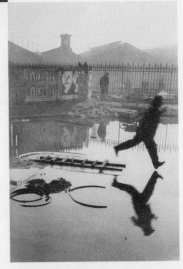

拍攝要點：對於模糊的作品，我們可以試著在其中尋找情緒的傳遞，如果有奔放、狂野、躁動等不安的情緒，我們甚至可以在後期做成黑白影調與噪點較多的大顆粒效果（這個在電腦後期軟件與手機後期軟件裏都會有預設或濾鏡，自己可以嘗試），也許瞬間會讓一張普通的作品傳遞出不一樣的味道。

傳奇攝影師卡蒂埃·布列松的代表作。聖拉紮爾火車站，一名男子躍過水坑，與他背後畫報中女郎的跳躍姿勢相互呼應。

如果我們在前期相機設置上沒有大的疏漏的話，以目前的單反或者微單相機的拍攝速度，相似動作表情的瞬間，應該是有清晰與模糊兩種情況的，那麼我們只需要選擇留下清晰的去做後期處理然後留存就好。

　　但如果我們在事後發現某一張照片，真的很喜歡，頭髮飛揚，姿勢到位，唯獨某一個部分是模糊的，或者表情是模糊的。我們想給的建議是，請留下你喜歡的照片，不論它最後呈現的是不是清晰度足夠高的完美作品。

　　問題的核心還是回到我們攝影的初心上，我們拿起相機，並不是為了成就自己變成一個偉大的攝影師或者藝術家，只是希望通過攝能記錄下我們在與孩子成長過程中那些未來能喚醒我們記憶與暖心的瞬間。那麼，一張模糊的照片，我們依然知道拍攝的是我們的孩子，依然知道當時他多大，當時我們在與他們做什麼，依然記得那時候我們的歡聲笑語。那麼，如果遺憾的是我們沒有拍下清晰的表情，但依然喚醒了我們許多的記憶，這樣的照片，為什麼不留下來呢？若干年後回看，這些作品是幫助我們回憶的一個符號，像把鑰匙，打開我們塵封記憶的門，推開看，原來還是鳥語花香。

只要有心，任何場合都能記錄童年

我們提倡的陪伴，不是簡單的陪著，也希望父母可以積極參與孩子的社交活動當中。孩子們長大成人，終究會走向社會。記錄孩子們成長的過程，就是記錄孩子們社交活動的過程，那些上學的日常、工作日的放鬆、節假日的狂歡、運動的快樂、節日的紀念……都值得留在我們的記憶中。當家長一方面可以在陪孩子玩耍中與孩子共同成長，另一方面可以用相機或者手機時不時地記錄這一過程，你也許還能在記錄中發現自己的另一半有著迷人的母性或父性的一面。

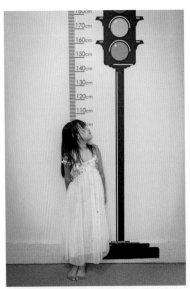

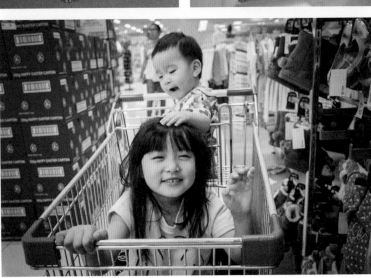

在下面這個小節裏，我們並不會涉及太多的技巧，但是你會發現，這些看似半常但卻無比溫馨的，甚至是不同時間段拍攝的拼圖日常畫面，才是孩子真正的童年，而且很多日常的畫面和時刻如果不是被記錄下來，可能很快就會消失在記憶裏。但是因為照片，我們可能會想起拍攝時很多細節。是的，人會健忘，但是照片會記得。下面，讓我們跟隨爸爸媽媽們的鏡頭，來看看這些日常活動是如何被記錄的。

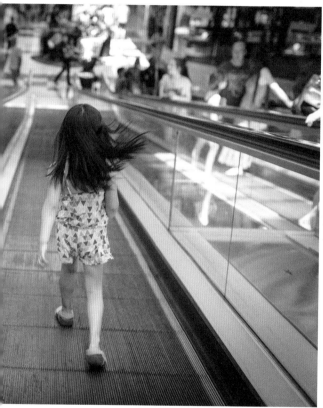

花朵爹瑋琦：逛街購物是拍攝孩子日常的重要場景之一，一邊陪老婆逛街，一邊帶寶寶邊玩邊拍。用心觀察，往往可以捕捉到孩子探索奇妙世界裏，最真實自然的童真畫面。此類場景可以選擇 35mm-50mm 的小廣角大光圈鏡頭，在 f/2.2-f/3.5 的光圈下，1/150s 左右的安全快門下，使用自動 ISO 進行拍攝。兒童更衣間的成長標尺可以作為記錄成長的很好參照物；購物車可以把孩子比較安全地限制在一個小區域裏進行拍攝，既安全又可以作為引導線，讓拍攝角度變得與眾不同。電梯和櫃枱是很好的引導線，廣告牌和宣傳畫是很好的背景，五花八門的鏡子會記錄下孩子旁若無人的驚喜，還有各種各樣的道具和衣飾可以用來輔助，拍攝的時候儘量用貼近孩子視線的平視角或者略低的視角，稍微退後一步多涵蓋一些環境進行拍攝，更有助於交代購物的氛圍。注意觀察時機和構圖，如果你不喜歡擺拍，購物是最理想的「觀察者視角」，可以著重觀察和記錄下孩子、家人與商品環境互動的「故事時刻」。

我和姐姐逛商場

適用場景：宜家、購物商場等。

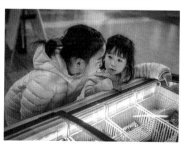

焦距參考範圍：35—50mm
光圈參考範圍：f/2.2—f/3.5
快門速度參考範圍：1/200s—1/150s
感光度參考範圍：ISO160—ISO2000

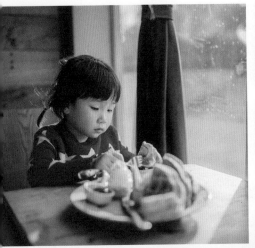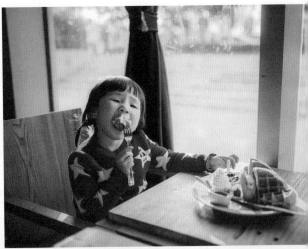
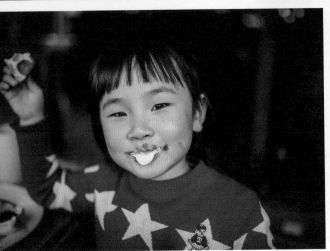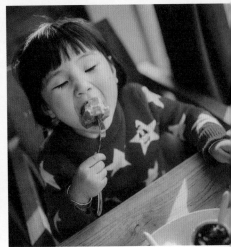

焦距：35mm 光圈：f/1.4 快門速度：1/100s 感光度：ISO100
她叫檸檬，拍攝時她 3 歲。

藍調駭客：吃飯的場景因為孩子相對位置比較固定，可以在很短的時間內進行多角度的集中拍攝。拍攝的時候注意觀察下座位的光線、背景等，在儘量摒棄雜亂的桌面或者背景前提下，將重點放在孩子的表情動作上。別忘了記錄下孩子對於食物的渴望、喜愛和滿足，拉著食物渣的小花臉，誇張的表情動作，別錯過，孩子和爸爸媽媽（鏡頭）的直接眼神交流也是很好的拍攝題材；嫌累的話，把相機放在桌子上，以略帶仰角的角度拍攝，吃喝玩樂兩不誤！值得注意的是，因為通常鏡頭離孩子很近，不宜採用太大的光圈，以免造成孩子的面部虛實不一。

街角的咖啡店覓食

適用場景：咖啡廳、甜品店、餐廳等。

焦距：35mm　光圈：f/1.4
快門速度參考範圍：1/5000s—1/1600s　感光度：ISO200

他叫小 Rain，拍攝時他 5 歲。

Cary：家邊上的小公園裏有很多娛樂設施，我和孩子經常在裏面一玩就是大半天。不同的視角，不同的器械會給畫面帶來不同的變化，尤其是平時一些不太常見的視角，會因為孩子和爸爸媽媽所處的相對位置變化讓畫面變得非常特別，多觀察不同遊樂器械的特點，試試不同的機位，仰拍、平拍、特寫、俯拍、遮擋，可以多多進行嘗試。不完美，不要怕，再玩一遍繼續拍！別忘了拍幾組後，放下相機和孩子一起享受玩耍的樂趣。

暢玩公園

適用場景：遊樂場、戶外拓展訓練等。

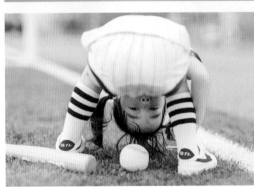
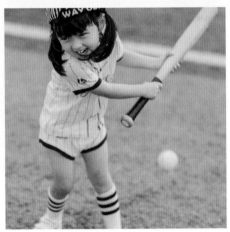

焦距：85mm　光圈參考範圍：f/1.4—f/2　快門速度參考範圍：1/5000s—1/1600s　感光度：ISO200

小混血媽 / 靜：運動場上孩子揮灑的汗水，飛揚的神采，都是我最喜歡拍攝的題材之一。可以利用長焦或者變焦鏡頭拉開拍攝距離，既可以讓孩子有充足的活動空間，又可以利用虛化背景突出孩子本身，從而拍攝下更多精彩瞬間。拍攝運動畫面的時候一定要保證焦點的準確和較快的快門速度，建議採用 AF-C 多點伺服對焦，並且採用 1/500s 以上的快門速度進行快速連拍。條件允許的話，各種運動裝和運動器材是畫面最好的點綴，不是主題照勝似主題照。

運動小「達人」

適用場景：運動場、健身廣場等。

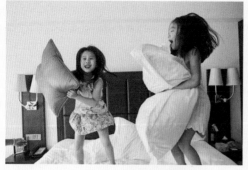

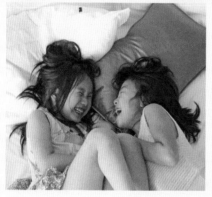
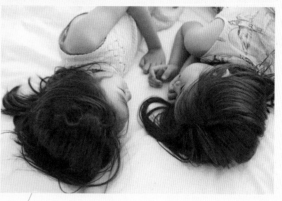

麥子和玲玲，拍攝時麥子 6 歲，玲玲 7 歲。

焦距參考範圍：24—70mm
光圈：f/3.5
快門速度參考範圍：1/800s—1/200s
感光度：ISO8000

蒙：孩子，我們來枕頭大戰吧。室內互動的親子遊戲動作幅度大不容易拍，但是非常好玩。拍他們頭髮飛起來的樣子，拍他們眼神裏散出來的神采飛揚，拍他們小腳板騰空離開床的狀態，拍他們快樂大叫。拍攝的難點是既要保證較快的快門速度，又要保證較為充足的曝光以及足夠的景深，在光線不好的地方需要用高 ISO。請隨手拉開窗簾，讓光線暖暖地照進房間，如果你車裏有備遮陽板，不妨也帶到房間，對室內相應做個補光處理。選用廣角大光圈鏡頭，可以儘量在空間有限的地方完整地記錄下孩子的身型和動作，打開高速連拍功能。孩子「瘋」起來，你眼睛真的看不過來那麼多精彩的瞬間，但相機可以。另外需要注意的是，在床上拍攝孩子們蹦蹦跳跳的場景時一定先清理好周圍，確保孩子們的安全。

枕頭大戰

適用場景：睡房、酒店等。

書店光陰

適用場景：書店、室內親子手工活動等

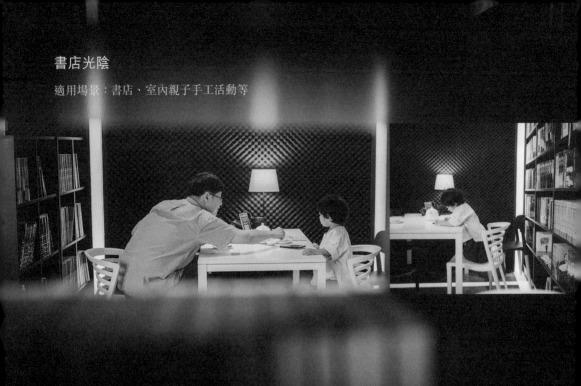

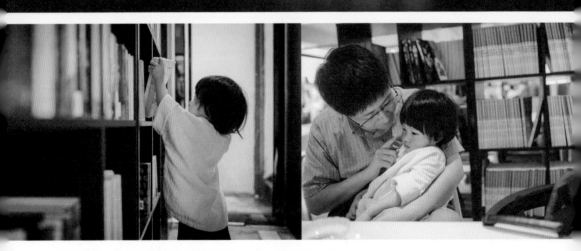

焦距：35mm　光圈：f/2　快門速度參考範圍：1/160s—1/30s　感光度：ISO400

媛大寶：涼爽的季節，青山上的一棟書屋，想想就愜意，起床，洗漱，收拾相機，架上老公，帶上妹子，可以在書屋裏廝磨整整一上午。她喜歡讓我給她讀故事，教她認東西，問一大堆讓人匪夷所思的問題，透過一本書，我們可以交流很久。在書店這樣比較狹小的空間裏，書架和書本都可以利用起來，可以多運用框架和前景遮擋的第三者視角進行拍攝，讓畫面更具備戲劇性。這個場景也特別適合讓另一半陪著孩子靜靜地讀書或者做手工，讓無言的愛在溫馨的畫面中流淌。

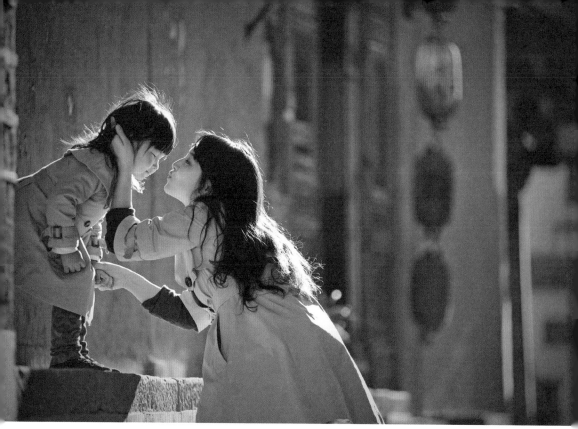

焦距：185mm 光圈：f/2.8 快門速度：1/800s 感光度：ISO400

went－天天爸爸：這是天天和媽媽，有人說女兒是爸爸的小情人，對於我來說，當我這兩個情人穿上親子裝，而我在一旁用長焦鏡頭靜靜地拍攝就好，或親情互動，或找尋光影，或表現母女在某時某刻某處的記錄，簡簡單單，這就是世界上最美麗的畫面。拍攝的時候要注意服裝和環境的配搭和協調性，並且注意選擇較小的光圈，讓母女在與鏡頭平行的同一平面內，以保證母女兩個人都足夠清晰。

與爸媽相處的美好時光

適用場景：家長與孩子的共同成長。

1
—
2

1. 焦距：135mm 光圈：f/2.8
 快門速度：1/1600s 感光度：ISO500
2. 焦距：52mm 光圈：f/4
 快門速度：1/640s 感光度：ISO100

焦距：135mm　光圈：f/4　快門速度：1/800s　感光度：ISO400

她叫阿兮，他叫好好，拍攝時，他們 3 歲半。

焦距參考範圍：70—200mm　光圈：f/2.8　快門速度參考範圍：1/1600s—1/400s　感光度：ISO400

阿兮媽媽：春天的腳步不遠了，採摘對於憋了一個冬天的孩子們的吸引力特別大。綠綠的葉子，紅紅的草莓，穿上新裝，拿起相機，滿滿的春意盎然等著你去記錄。拍攝採摘的時候孩子的服裝最好選擇寬鬆舒適的款式和素雅的顏色，選擇偏冷一點的白平衡，以便突出水果的鮮豔色彩，用平視角或者偏低一些的視角，利用田壟作為引導線來吸引觀眾的視線，可以讓你的寶寶成為畫面的主角！

走，採摘去

適用場景：採摘園、野外郊遊等。

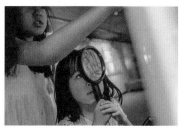

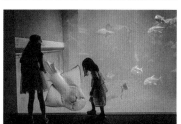

她們是王小花和王小朵，拍攝時姐姐 8 歲，妹妹 3 歲。

焦距參考範圍：24—70mm
光圈參考範圍：f/1.4—f/2.8
快門速度參考範圍：1/320s—1/200s
感光度參考範圍：ISO450—ISO12800

花朵爹瑋琦：光怪陸離的水晶宮，千奇百怪的海洋生物，憨態可掬的企鵝，暢遊碧海的海豹海豚鯊魚魔鬼鰩……大人小孩誰不喜歡水族館？事實上，無論是週末，還是假期出門旅行，但凡帶著孩子的家庭，水族館基本上都是在訪問清單上排在前列的。水族館裏的光線不好，而且一般不能開閃燈，所以帶上你最好的大光圈標變焦段（24mm、35mm、50mm、24-70mm）的鏡頭，光圈全開，並在保證最低快門速度的前提下把感光度調到較大數值（ISO1600-ISO6400），這樣可以在保證畫面簡潔，曝光準確的前提下著重表現孩子和海洋生物的互動。因為膚色和光線的問題，多從較低的角度拍攝背影或者剪影都會獲得比較滿意的作品。拍攝的時候要注意儘量避開人流，或者運用拍攝角度或者後期手段讓畫面儘量簡潔化。

情繫海洋館

適用場景：海洋館、弱光場景等。

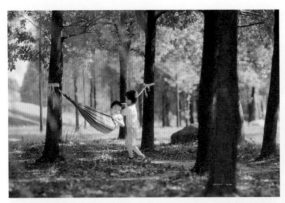

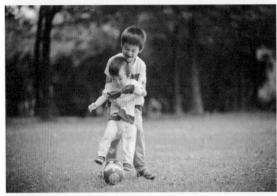

他們是陽陽和樂樂，
拍攝時哥哥陽陽7歲，
弟弟樂樂3歲。

1	
2	1. 焦距：135mm　光圈：f/2　快門速度：1/320s　感光度：ISO400
	2. 焦距：135mm　光圈：f/2.5　快門速度：1/500s　感光度：ISO200
3	3. 焦距：135mm　光圈：f/2.2　快門速度：1/800s　感光度：ISO160

沐夏：拍攝兩個比較好動的兒子是比較困難的，但是拍攝兄弟同框的畫面卻是最溫馨的。我喜歡用第三者的視角去記錄下兄弟間互動的場景，同時採用較小光圈來獲取較大的景深，以保證兄弟兩個在畫面中都清晰。有大孩子的話，可以對大孩子稍微做一些引導，來帶動畫面整體的故事性，或者根據場景和孩子的性格喜好做一定的預判。剩下的就是離開一段距離，給孩子自

焦距（室內）：35mm　光圈：f/2　快門速度：1/250s　感光度：ISO1000

己去交流玩耍的空間，靜靜等待故事的發生。當互動發生時，利用連拍進行短時間內的多張拍攝，挑選出最打動你的那張作品。

和哥哥一起長大

適用場景：街拍、公園場景等。

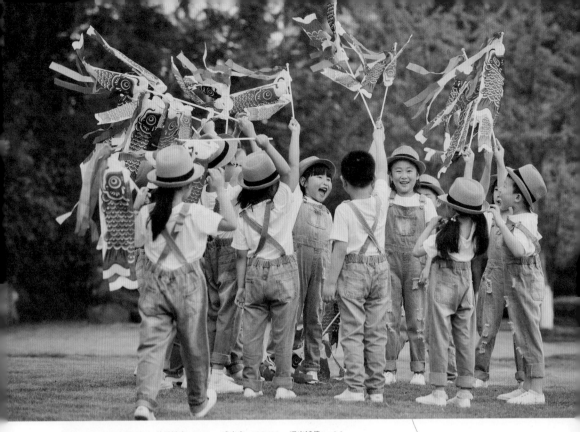

焦距：160mm　光圈：f/4　快門速度：1/500s　感光度：ISO400　曝光補償：+0.3

這是天天和她的小夥伴們。

1 |
―+―
2 |

1. 焦距：85mm　光圈：f/2　快門速度：1/3200s　感光度：ISO800
2. 焦距：190mm　光圈：f/2.8　快門速度：1/1600s　感光度：ISO400

焦距：70mm　光圈：f/.8　快門速度：1/400s　感光度：ISO800　曝光補償：+0.3

小空 - 天天媽媽：童年是多彩而不孤單的，孩子
和小夥伴們在一起時，他們之間的互動和不確定
性帶來的故事感，是我最喜歡的畫面。長焦和較
小的光圈可以保證多個孩子都很清晰，同時不會
因為攝影師的參與讓小朋友有拘束感。當然這種
群拍活動，因為不能兼顧到每個孩子的表情和動
作，需要家長們的集體配合拍攝，好在我們是一
群和諧的母親，攝影師只需要保持嗅覺靈敏，儘
量多地抓拍孩子們最天然的神態。

嗨，小夥伴們

適用場景：孩子們的戶外聚會場景等。

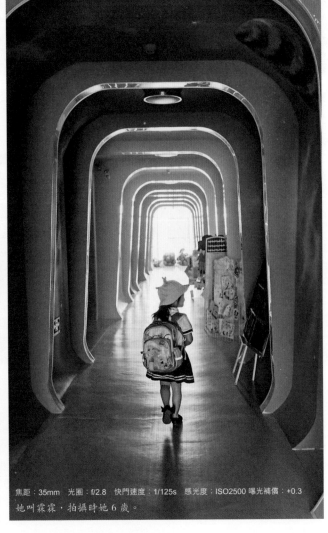

焦距：35mm　光圈：f/2.8　快門速度：1/125s　感光度：ISO2500　曝光補償：+0.3

她叫霖霖，拍攝時她 6 歲。

```
1
2      1. 焦距：35mm   光圈：f/2.8   快門速度：1/640s   感光度：ISO100    曝光補償：+0.3
       2. 焦距：50mm   光圈：f/2.2   快門速度：1/125s   感光度：ISO500    曝光補償：+0.3
3      3. 焦距：50mm   光圈：f/2.8   快門速度：1/125s   感光度：ISO2000   曝光補償：+0.3
```

殼殼：佺女要幼兒園畢業啦，這裏有她童年最好的夥伴和老師，有她最寶貴的歡樂時光，她邀請我幫她記錄下來，作為畢業禮物。去幼兒園或者學校拍攝的機會不多，拍攝之前和老師以及小孩子多溝通，走進他們的小天地，記錄下他們和家庭活動完全不一樣的點點滴滴，這是最好的童年記憶。校服、小書包、孩子最喜歡的玩具，每個細節都不要錯過。

今天，我畢業啦

適用場景：學校、興趣班等。

看，這些看不完的經典瞬間

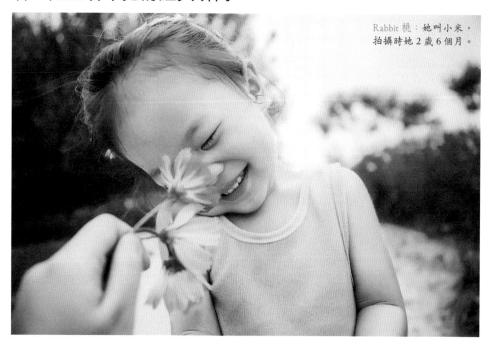

Rabbit 桃：她叫小米，
拍攝時她 2 歲 6 個月。

焦距：24mm　光圈：f/2.8　快門速度：1/500s　感光度：ISO100　曝光補償：+0.3

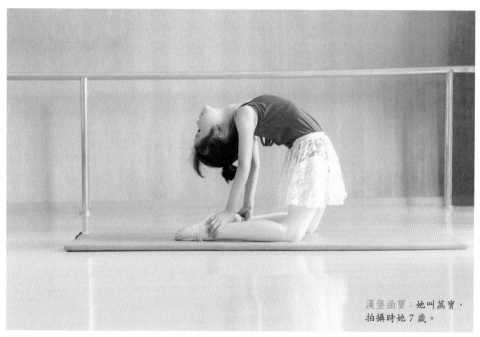

漢堡函寶：她叫萬寶，
拍攝時她 7 歲。

焦距：35mm　光圈：f/1.8　快門速度：1/2500s　感光度：ISO100

果茶：他叫乒乓，拍攝時他 5 歲半。

花朵爹瑋琦：王小朵和她的爺爺奶奶，拍攝時她 2 歲。

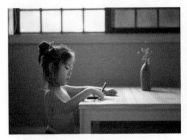

大梨：她叫小梨，拍攝時她 5 歲。

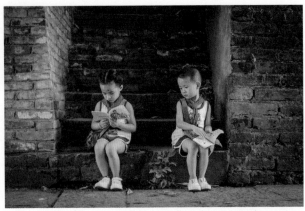

焦距：35mm　光圈：f/4　快門速度：1/20s　感光度：ISO100
Tian：他叫樓瀟（天天），她叫練趙曦（笑笑），拍攝時他們 4 歲。

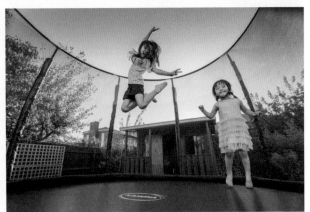

焦距：17mm　光圈：f/6.3　快門速度：1/500s　感光度：ISO160
花朵爹瑋琦：這是王小花和王小朵，拍攝時她們 7 歲和 2 歲。

1. 焦距：200mm　光圈：f/2.8　快門速度：1/250s　感光度：ISO5000
2. 焦距：24mm　光圈：f/2.8　快門速度：1/200s　感光度：ISO2000
3. 焦距：55mm　光圈：f/1.8　快門速度：1/160s　感光度：ISO800

　　與外出旅行不同的是，不需要太多的財力支持，也不需要擔心天氣不好或者孩子狀態不好，日常的拍攝無論是室內或者室外，因為離家比較近，往往會有更多的機會去嘗試，去「犯錯」和「補救」，去累積拍攝的經驗以讓你拍出更滿意的照片。出發前或者整理照片時多想想，比如家邊遊樂場可能會有一個滑梯是孩子特別喜歡的；或者孩子踮起腳趴在櫃枱前期待雪糕的樣子特別可愛，但是下次類似的情況需要你再退後一點低一點進行拍攝；又或者準備帶孩子去球場打球，長焦鏡頭和比較快的快門設置更適合……別覺得這種「重複」會讓你喪失拍攝的慾望，你會發現即使是似曾相識的題材，似曾相識的地點，在不同時間不同季節或者孩子不同年紀去訪問的時候，拍攝下來的也會是完全不一樣的故事，同樣會記錄下難忘的瞬間，而且隨著你積累更多經驗，你讓記錄下來的畫面變得更加讓人印象深刻。時間是最好的魔術師，記錄成長

是一種生活習慣而非愛好，所以當你帶孩子出門前有「偷懶」的想法，在糾結要不要帶上器材時，想想你是否會因此錯過什麼。

當然，親子與陪伴是一個開放性話題，本篇呈現的攝影作品和場景也僅僅是親子日常的極小一部分。而堅持去觀察，去記錄，去展示孩子生活的每個細節，用一種來源於生活，昇華於生活的想法去拍攝出更美好的畫面，是每個寶寶攝影黨應該努力去追求的一種拍攝態度。每個孩子都是一本書，當你把這些生活的小片段編排成一本影集時，可以想像，這將是人生中最寶貴的財富。

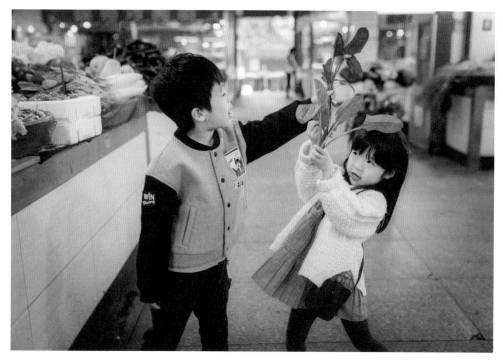

焦距：35mm　光圈：f/2　快門速度：1/250s　感光度：ISO1000

瓦拉瓦拉：他叫朱哲希，她叫葉梓諾，拍攝時他 7 周歲，她 4 周歲 10 個月。

在本章的最後，我們想強調的是，記錄親子和家庭成員間的互動，目的是讓父母留出時間品味與孩子們在一起的溫馨瞬間，參與其中並記錄下來。我們更願意強調與家人、與孩子的陪伴和成長，強調真實或者昇華的生活片段，當我們願意花心思去與孩子一起共度時光，我們收穫的也許會比孩子更多。我們記錄下來的，就是童年最寶貴的時刻，若干年後，這些照片會告訴父母意義。

6

如何在旅行時
拍出主題大片

世界那麼大，我們一起去走走

　　人們常說，外出旅行是為了增長知識和豐富閱歷。作為寶寶攝影黨的我們，想法更簡單，就是帶著孩子去看世界，趁自己還有時間、有體力，以及有一些積蓄，帶著孩子，一起「浪」。

　　從小區的步道、附近的小路、公園到郊外的花海、稻田，再遠一點，可以去高山、大海，任何一個有趣的地方……時光稍縱即逝，珍惜每一次外出的機會，用相機記錄下關于孩子、家庭與環境的種種。詩與遠方，我們一起丈量。

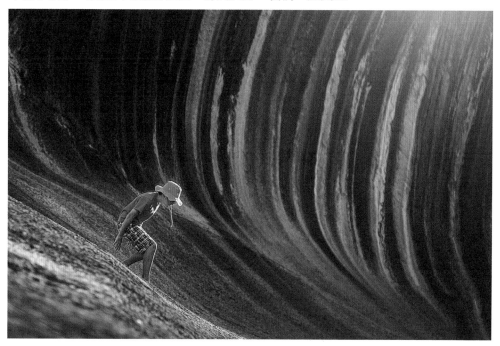

焦距：105mm　光圈參考範圍：f/4　快門速度參考範圍：1/200s　感光度：ISO200

他叫 Brady，拍攝時他 11 歲。

Sa/ 土豆：澳洲珀斯是衝浪愛好者的天堂，連巨型岩石也可以「長成」驚濤駭浪的模樣。衝浪的孩子在與翻滾的巨浪嬉戲，他努力保持著身體的平衡，「堤防」海浪突然向他開了個「大玩笑」。

家門口的小公園，是我們經常帶孩子去的地方，那裏是他們最熟悉的成長地之一。用相機記錄下點點滴滴，將來會成為你與孩子一起回憶的蜜糖，甘甜沁脾。

那年夏天 / 📷 小區一隅；迅速抓拍

老鄭：一個小公園。量量和她的小夥伴經常在這裏玩耍，有時非常開心，有時又因為一點小事和小夥伴鬧彆扭哭了，一會又破涕而笑了。孩子就是這樣，不會掩飾她內心的世界，有情緒馬上就表達出來。

拍攝要點：照片是量量在玩的時候抓拍的，有開心的樣子，也有不開心的樣子。有幾個要點：保證快門速度，用快門優先模式（佳能相機使用 Av 擋）；相機保持開機，不蓋鏡頭蓋；每次拍完都把對焦點回調到中心，以便下次要拍的時候可以迅速找到合適構圖的對焦點位置；把愛的注意力都放在孩子身上，一有什麼好玩的時刻，迅速拿起相機拍。

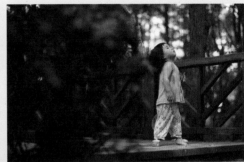

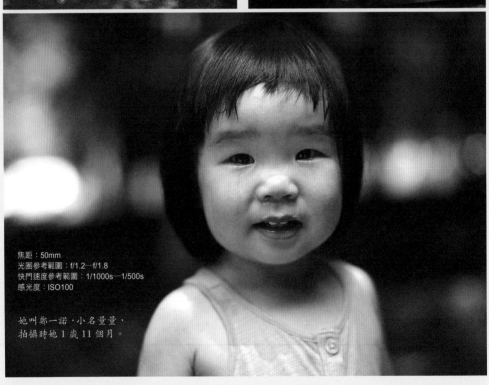

焦距：50mm
光圈參考範圍：f/1.2—f/1.8
快門速度參考範圍：1/1000s—1/500s
感光度：ISO100

她叫鄭一諾，小名量量，
拍攝時她 1 歲 11 個月。

不用去很遠，也許小區裏就有一些人造水域，讓孩子潑水玩耍，是最容易記錄並且精彩的方法。

與水的約會 / 📷 戲水；高速連拍

白水先生：每一個盛夏都會帶樂呵來這條小溪，樂呵挽起袖子玩起了水。舀起一捧水灑到半空中，一滴滴水珠在陽光的照射下，像一顆顆鑽石珍珠一樣。水珠輕輕掉在水面，溪水泛起漣漪，微微蕩漾著。

拍攝要點：拍攝孩子玩水的照片，可以選擇逆光的環境，水珠更通透漂亮。注意對快門速度的保持，要想有漂亮的水珠，快門速度要在 1/300s 以上，拍攝的時候可以使用連拍，抓住水珠最漂亮的形態和孩子比較好的表情。

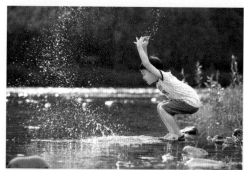
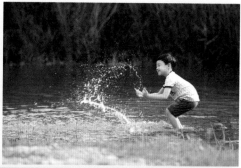

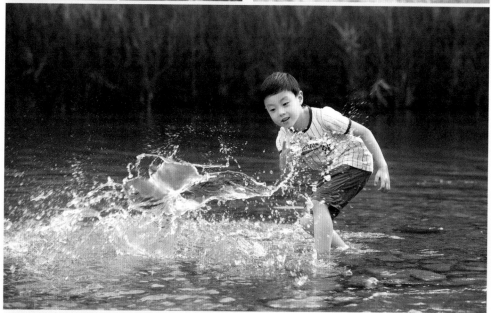

焦距參考範圍：70—200mm
光圈參考範圍：f/3.2—f/3.5
快門速度參考範圍：1/200s—1/320s
感光度參考範圍：ISO100—ISO200

他叫王興航，小名樂呵，拍攝時他 6 歲 6 個月。

旅行拍攝，究竟可以拍什麼，怎麼拍，讓我們一起看看這些爸爸媽媽分享的心得。

時光的旅人 / 📷 公路旅行；廣角鏡頭；後期濾鏡

腰果蝦仁：喬老闆不是真老闆，她是我女兒的小外號。有一次，帶著她去旅行，偶遇颱風，結果景區關閉，陪她在住處附近的環海公路上隨便走了走，卻是看到了山海雲霧、霓虹跨日、匆匆而來又遠去……人世間的奇景大約如此。但在駐足回眸時，擁有那份感動，就已經足夠。

拍攝要點：蔓延山海間的公路，一邊是佈滿綠樹的山巒，一邊是沙灘礁石的深海。構圖時除了以山海為背景外，還可通過側面欄杆為引導線，以展現連綿的延伸感；又或者以馬路為中心焦點，以此獲取更大的視角和畫面張力。後期可以根據自己的喜好加上符合意境的濾鏡（如果 Photoshop 不會用，手機軟件也可以）

焦距參考範圍：24—70mm，70—200mm　光圈：f/2.8　快門速度參考範圍：1/1000s—1/400s　感光度參考範圍：ISO250—ISO320

她叫李夢魚，小名喬喬，我和孩子媽都叫她「喬老闆」，拍攝時她 4 歲 3 個月。

夢的遠方 / 📷 日落；逆光人像

書林：總是從一個城市走到另一個城市，有時也很渴望能和多多大手牽小手，走進小村莊。去年我們旅行在鄭州，一個下午，夕陽照亮多多的髮絲，遠處牧羊人趕著羊群，真的好像在夢中。

拍攝要點：在旅行中，也別忘了隨時拿起你的相機。尤其是日出日落時的逆光，一定要抓住機會。這是鄭州九月下午四點左右的逆光光線，陽光還很強烈，拍出來的照片會比較「硬」，要注意調整出現在你照片中的天空部分，減少天空在照片中的比例。天空與地面的比例沒有具體的規定，我們常聽到的天空與地面三分或者兩分法的方式過於教條，如果天空與地面光比太大，選擇大面積的構圖留給地面讓畫面曝光適當，也能給人以廣袤的延伸感。風光人像，不一定要把人五官拍清晰，有時候小人大環境，也是一種美好意境的表達。

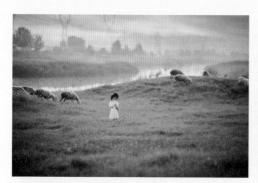
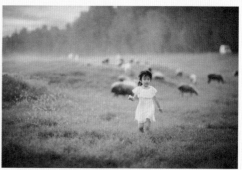

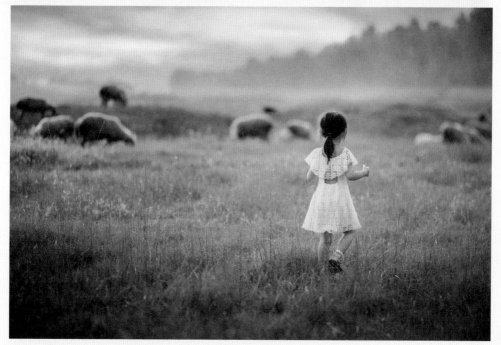

焦距：135mm　光圈：f/2　快門速度參考範圍：1/1600s—1/1000s　感光度：ISO125

她叫戰綺雯，小名多多，拍攝時她 3 歲 11 個月。

海灘和湖灘，是我們做父母的最喜歡帶孩子去玩耍的地方。有時候什麼也不做，就看著他們在海灘光著腳板跑動，蹲下身去挖沙，找到一隻海螺殼的興奮，都是一種幸福。

天空之鏡 / 📷 鏡面倒影；長焦鏡頭；撞色服飾配搭

白水先生：在茶卡鹽湖有一種美，叫天空之鏡，我覺得這種清澈的倒影，只有配以孩子的單純才是最完美的。樂呵和歡喜兄妹兩人盡情地玩耍，畫面是那麼純潔、快樂。

拍攝要點：茶卡鹽湖地處高原，每年 7 至 8 月光照充足的時候，鹽湖灘上會出現鏡面效果。這時候找一處人少的地方，讓孩子在那裏玩耍，我們只需要給儘量低的機位，讓畫面既能出現湖面倒影，又能出現天空，再利用長焦來躲避周邊遊人，從而營造一種靜謐恬淡的美感。撅屁股拍攝姿勢不好看，但拍出來的畫面絕對好看。這類照片幾乎不用過多後期，就能驚艷朋友圈。在服飾配搭上，可以考慮穿著跟藍色有對比色的衣服，純色會讓靜美的意境更突出。

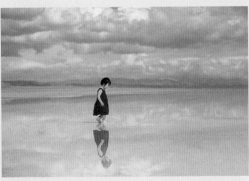
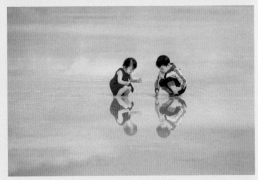

焦距參考範圍：70—200mm
光圈參考範圍：f/2.8—f/3.5
快門速度參考範圍：1/4000s—1/2000s
感光度：ISO100

哥哥叫王興航，拍攝時他 5 歲 7 個月，妹妹叫王若，拍攝時她 2 歲 2 個月。

旅行在外，不好的天氣也會遇到，陰天怎麼辦？我們的經驗是，陰天可以把焦點放在孩子的表情與肢體語言上，沒有了大太陽，寶寶的膚色是自然紅潤的，地面上的色彩是柔和的，寶寶的注意力在風景上，不必打擾，我們只需在一旁靜靜地欣賞他們，捕捉下孩子們那些若有所思的細膩瞬間。

北冥有魚 / 📷 陰天拍照；後期濾鏡

腰果蝦仁：「在遙遠的藍色大海深處住著一條魚，她可不是一條普通的魚。每當落日時分，她會把裝入海洋之聲的海螺放到沙灘上，這樣在海邊的夜晚便能收穫最美的夢境。沒錯，她是一條會製造美夢的魚。」每次看到女兒在海邊玩耍，就忍不住這麼想像。

拍攝要點：傍晚海灘，厚厚的雲層遮住了夕陽。陰天光線相對柔和，淺色的服飾也不會輕易過度曝光，而是和環境融為一體，呈現自然的美感。只需要通過環境藍色和人物膚色（橙色）的對比，即可讓人物脫穎而出。整體既和諧又有層次。為了營造夢幻感，用手機黃油相機 APP 裏的素材功能為畫面貼上心或鯨魚形狀的雲，讓畫面更顯活力與童話色彩。

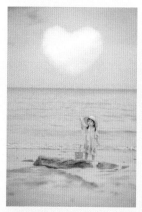
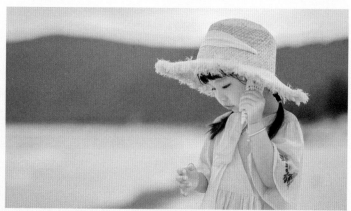
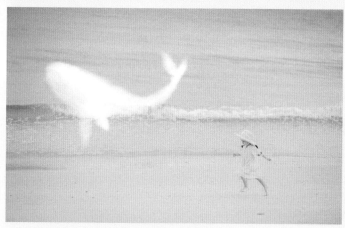
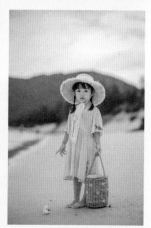

焦距：85mm　光圈：f/2　快門速度參考範圍：1/2000s—1/1000s　感光度：ISO160

她叫李夢魚，拍攝時她 3 歲 5 個月。

到了海邊，別忘了看看日出或日落，那時候的光線與色彩柔和，看天邊透過來的「金色希望」，又或者欣賞橙紅晚霞悄悄帶走所有的憂愁，天空海闊之下，孩子不知疲倦地在海灘上盡情嬉戲、奔跑，夕陽映襯下的剪影顯得靜謐又美好，多想時光就這麼永遠定格。

金色沙灘 / 📷 剪影；視角選擇

小師妹：台灣墾丁，那裏有翡翠般的海和綿長的金色沙灘。夕陽西下，將它最美的顏色寫在沙灘上，旎旎在金色籠罩中歡舞，腳踩在軟綿綿的金色沙子上，相信這個夢幻般的場景以後會永遠刻在她的心裏。

拍攝要點：日落前的 10 分鐘內是最佳的攝影時間，也只有這個時候的沙灘會在暖色的柔光下呈現出夢幻般的金色色彩。通常孩子會特別興奮，在沙灘上奔跑，因此提前預判好拍攝的角度和調整好相機參數設置，相機的快門速度盡可能高一點（建議 1/250s 以上），逆光或側逆光的機位都是捕捉色彩與剪影的好方法。

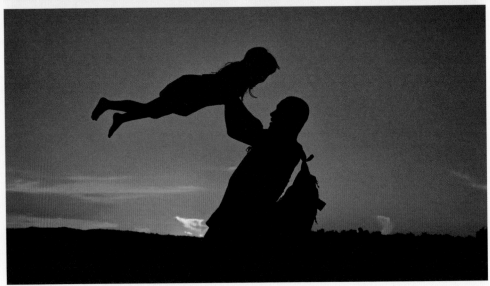

焦距：85mm　光圈：f/2.2　快門速度參考範圍：1/6400s—1/800s　感光度：ISO100

她叫旎旎，拍攝時她 6 歲。

夏天下海，冬天玩雪。在雪地裏快樂地打滾、捏雪球，那種快樂不比在海灘上挖沙子差。

冰雪奇緣 / 📷 雪景；曝光設置；注意安全

宗智鼓搗娃：買完雪板的允誠每天起床後第一件事就是拉開窗簾，期盼下雪。來到雪場，他高興壞了，抓著雪的小手紅了也不冷，踩雪的鞋子濕了也不鬧，整個雪地更像是孩子們撒歡的樂園。

拍攝要點：在拍攝大面積偏亮偏白的雪地時，需要增加 1-2 擋曝光，才會把白雪拍白；想要拍清楚運動中的孩子時，還需要較高的快門速度；逆光拍攝不讓天空死白，把太陽光芒拍攝出來，需要縮小光圈。另外一定要注意安全，在你能掌握孩子安全的範圍內拍攝！如果拍攝的雪地場景有種灰濛濛的感覺，別擔心，後期使用電腦軟件或手機濾鏡可以將色調調得偏藍一些，高對比下雪的顏色就會正常發白了。

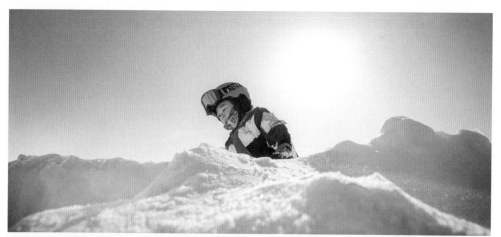

焦距參考範圍：24—70mm　光圈：f/2.2　快門速度參考範圍：1/500s—1/200s　感光度：ISO100

他叫允誠，拍攝時他 3 歲。

到此一遊，我們不一樣

在戶外遊玩時，我們經常看到的作品都是：大人讓孩子站在景點前，豎起勝利的手指，讓孩子看著鏡頭笑。這樣的拍攝，具備了記錄功能，卻丟掉了自然與情感。又或者遇到景點人多的環境時，總不知道該如何去取景拍攝。到此一遊，或許我們可以試試以下這些不一樣的拍攝方式。

戀戀風歌 / 📷 亂中取景；局部特寫

腰果蝦仁：每當季節變換時，我便會帶著喬老闆去鄉野采風。春天姹紫嫣紅有很多色彩，而油菜花地卻獨樹一幟，既簡單又淳樸。喬老闆穿梭在田間，風撩起她的髮絲，帶來三月的問候，時光停留在此刻。

拍攝要點：春天的油菜花地裏，經常會有很多遊人一起，要避免路人入鏡的方法很多，找合適的角度或等人過去。當然，還可以拍攝局部，寶寶稚嫩的小手，嬌小的花朵，都是生命裏值得去疼惜的，會使畫面充滿柔美的氣息。局部結合環境特寫，是我們常常忽略的拍攝方式。

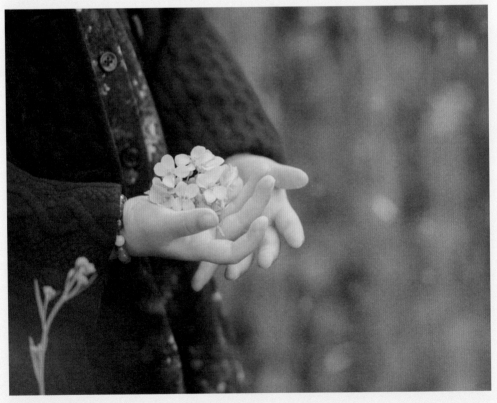

焦距：200mm　光圈：f/2.8　快門速度：1/250s　感光度：ISO250

她叫李夢魚，拍攝時她 3 歲零 1 天。

幸福像夢魚一樣　/　📷　高機位俯視拍攝；遮擋式構圖

腰果蝦仁：香草農場，遇上不佳的天氣，但並沒影響我和喬老闆的心情。我們自得其樂編起了小曲「雲層遮住了太陽，向日葵有些迷茫；努力滲出的光束，讓花兒美麗綻放；無論晴天或陰天，幸福像夢魚一樣。」

拍攝要點：花季農場流量很大，鏡頭一偏就是「人人人」了，取景可採取俯視等方式，巧妙用遮擋或者高低不同的視角來規避人群，聚焦在人物和向日葵的交互上。陰天光線均勻，但通透度略顯不足，暗部容易出現噪點；拍攝時人物主體部分儘量受光，借此畫面可以呈現清爽的感覺。

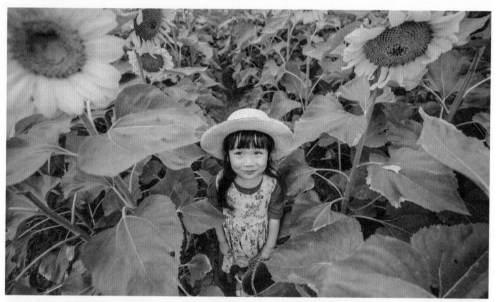

焦距參考範圍：14—24mm，70—200mm　光圈：f/2.8　快門速度：1/200s　感光度參考範圍：ISO31—ISO64

她叫李夢魚，拍攝時她 4 歲 2 個月。

went－天天爸爸：雲南蒙自的碧色寨小火車站，因為電影《芳華》成了「網紅」之地。這裏也隨時能看到身著軍裝拍照的遊客。為了能讓我們與眾多路人區分開，我們選擇了親子裝，淡淡的粉色讓母女倆在畫面裏容易「跳」出來。

拍攝要點：在旅行中，常常有與我們一樣熱愛旅行的遊人甲乙丙丁，有時候他們的「亂入」會打亂那份我們獨自享受其中的美妙，除了利用拍攝角度躲避外，我們也可以在服飾上花點小心思。一套親子裝，往往很容易讓我們在眾多遊人中一眼被識別出來並成為畫面的中心。另外，如果配搭長焦鏡頭，並使用大光圈拍攝，也很容易將背景或者遠處的其他人虛化，讓畫面主體和意境突出。

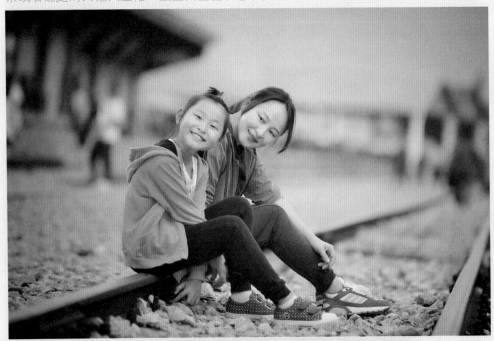

焦距：200mm
光圈：f/2.8
快門速度：1/1600s
感光度：ISO800

都市街拍 / 📷 時尚親子街拍

went - 天天爸爸：在香港街拍，似乎成了許多人必須完成的作業，我們準備了兩套親子照，為的是不被街上來往的行人所淹沒，事實證明效果還不錯。香港街頭的人群和各色廣告牌令人眼花繚亂，建築也密集高大，很多情況下，阻擋了直射的陽光。母女倆過斑馬線那張，我原本潛伏在街邊，準備待她們通過時悄悄拍攝。誰知她們剛走上人行道，我便被女兒發現，她回過頭俏皮地吐吐舌頭，我毫不遲疑地按下了快門。

拍攝要點：由於兼顧街景環境的交代，用的是 24-70mm 鏡頭。在這樣的情況下，突出主體人物並兼顧街景環境，同樣能拍到高質量的照片。如果使用長焦鏡頭的話，需要對畫面內部做取捨，會增加一定的難度。

焦距：70mm
光圈：f/2.8
快門速度參考範圍：
1/640s—1/200s
感光度：ISO800

假裝我是納西族 / 📷 民族服飾、現場找到的動物道具

went·天天爸爸：在當地客棧借來的納西族服裝，運氣不錯，大小正好。玉龍雪山腳下，因為認識當地馬場的工作人員，拍攝時臨時借到一匹馬作道具。孩子有點怕這樣的大馬，試著在靠近時，馬兒突然低下了頭，成功抓拍到了大大的駿馬和小小的娃，看上雲是多麼的有趣！

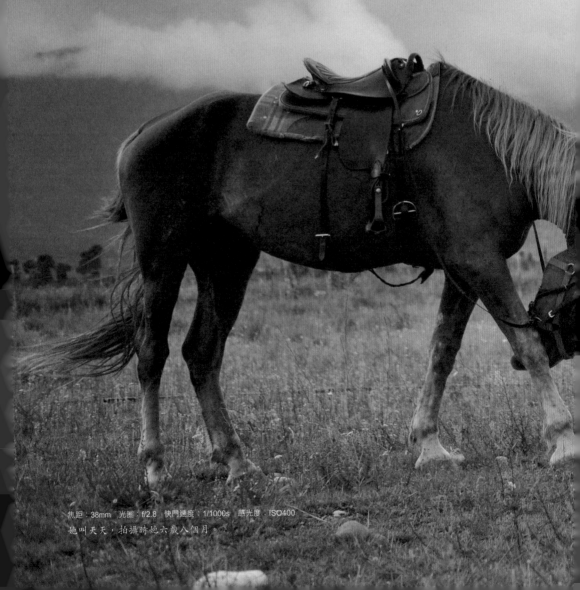

焦距：38mm 光圈：f/2.8 快門速度：1/1000s 感光度：ISO400

她叫天天，拍攝時她六歲八個月。

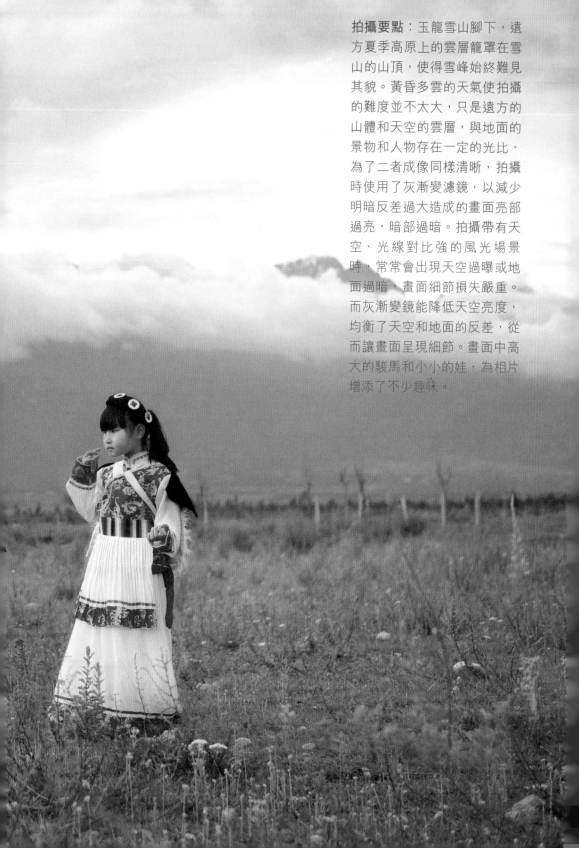

拍攝要點：玉龍雪山腳下，遠方夏季高原上的雲層籠罩在雪山的山頂，使得雪峰始終難見其貌。黃昏多雲的天氣使拍攝的難度並不太大，只是遠方的山體和天空的雲層，與地面的景物和人物存在一定的光比，為了二者成像同樣清晰，拍攝時使用了灰漸變濾鏡，以減少明暗反差過大造成的畫面亮部過亮，暗部過暗。拍攝帶有天空、光線對比強的風光場景時，常常會出現天空過曝或地面過暗，畫面細節損失嚴重。而灰漸變鏡能降低天空亮度，均衡了天空和地面的反差，從而讓畫面呈現細節。畫面中高大的駿馬和小小的娃，為相片增添了不少趣味。

櫻花密語 / 📷 低機位仰視拍攝；民族服飾

朵朵媽媽：在櫻花盛開的季節（通常是 3 至 5 月），風一吹，花瓣便會漫天飛舞，像雪花一樣使整個場景明亮而透徹，而孩子也會在櫻花雨中興奮地像小精靈一樣起舞。帶給孩子一場前所未有的童年記憶。

拍攝要點：花季來臨時，雖景色絕美，但路人很多。將孩子放在高處，採取蹲下仰拍的方式拍攝，可以獲得櫻花樹冠的場景，保證了背景的乾淨。白色的櫻花色彩單調，因此給孩子配搭了色彩豐富的民族服裝，活潑可愛的孩子手握彩旗揮舞，讓畫面更有靈動性。

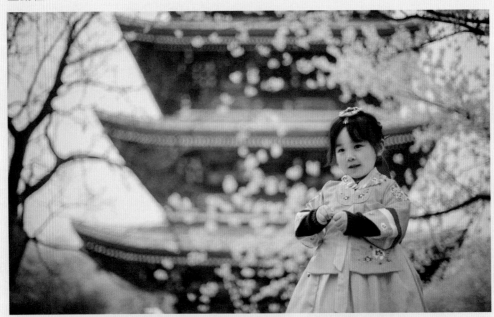

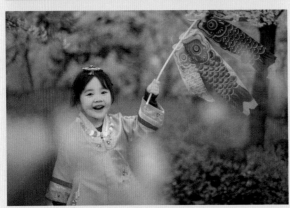

焦距：50mm 光圈參考範圍：f/1.4—f/2.2 快門速度參考範圍：1/1250s—1/500s 感光度：ISO100

她叫程奕然，小名朵朵，拍攝時她 3 歲 6 個月。

烏鎮囡囡 / 📷 平視拍攝；場景氛圍

書林：對於從小生活在東北的女孩來說，真是去一次江南水鄉，就會醉在那裏。我是，多多亦然。從一歲多撐著油紙傘獨自漫步在烏鎮的石板路，到三歲多時夜晚漫步在悠長又寂寥的雨巷，意猶未盡。

拍攝要點：雖然是在旅行中拍攝，如果提前做些功課，在服裝色彩的配搭上考慮與環境的契合，會讓作品整體充滿故事性。在古鎮拍攝，選擇了素色的衣服和旗袍，和古鎮的黑白灰配搭起來相得益彰。另外，如果提前知道好的景點，早點去可以避開人群高峰期。

焦距：35mm　光圈：f/1.4　快門速度參考範圍：1/800s—1/400s　感光度參考範圍：ISO200—ISO250
她叫戰綺雯，小名多多，拍攝時她 3 歲 9 個月。

went－天天爸爸：雲南麗江白沙古鎮的馬術俱樂部，可提供矮馬給小朋友騎，馬場的圍欄外是個拍照的好地方，背後就是玉龍雪山。每次出行都會給母女倆準備親子裝。這是暑假去過多次的地方，在相同的場景拍攝小朋友，每一年的變化都是巨大的，從乖巧的小童長成四處瘋跑的大童，記錄孩子的變化，還原拍攝的初衷。這是 2016 年和 2017 年 8 月拍攝的照片。

拍攝要點：夏天的麗江正值雨季，厚厚的雲層籠罩在天空，於是在沒有方向性的散射光下拍攝人物，只要對焦點在人物主體上，就不用過度擔心曝光不準確的問題。在麗江拍攝，大多使用的是長焦鏡頭，但為了表現出遠方玉龍雪山上的雲層，這組圖片中的部分在拍攝時使用了 24-70mm 這支鏡頭，為了降低天空雲層與地面的光比，拍攝時使用了灰漸變濾鏡。

焦距參考範圍：24—70mm，70—200mm
光圈：f/2.8
快門速度參考範圍：1/1000s—1/500s
感光度參考範圍：ISO500—ISO800

她叫天天，拍攝時她 5 歲 9 個月。

巷子裏

沐夏：午後，那個巷口，我們在雜貨鋪門口，淘一個竹蜻蜓，用手搓搓，輕風托起，它會帶我們翱翔在夢裏。巷子裏的風，總是徐徐吹著，斑駁的牆面，高掛的屋簷，長長的石板路面，時光和記憶都銘刻在這裏。

拍攝要點：拍攝環境要選擇乾淨不雜亂的，道具為畫面增添活潑感。服裝、道具的顏色最好和小朋友的衣服以及環境的顏色能配搭在一起，相似色或者互補色都是很好的選擇。孩子身高很矮，俯拍會讓他們身材變形，頭大身小，用與孩子相同高度的角度去拍他們，更能尊重他們。

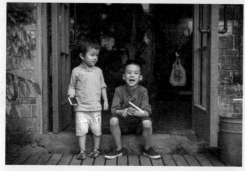
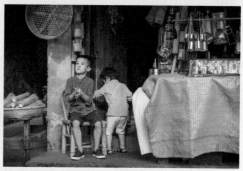

焦距：50mm
光圈：f/2
快門速度參考範圍：1/640s—1/400s
感光度參考範圍：ISO100—ISO400

哥哥陽陽和弟弟樂樂，拍攝時哥哥 7 歲，弟弟 2 歲。

旅行，除了景點，別忘了還可以拍下那些「在路上」：車裏，船上，飛機艙，站台……每一處，孩子們好奇的眼神在閃光，我們的快門就不會停下，旅行的更多意義，不是到景點打卡，而是我們一起走著走著，就成長了。

誰把孩子忘在甲板上了　/　📷　輪船；幾何場景；縱深感

暢爺：帶小朋友們坐游輪去旅行，相對而言比較輕鬆惬意，在船上吃吃睡睡，導致拍攝基本要靠打時間差。甲板上的風很大，海浪相對平靜，於是在午飯之後，午睡之前，抽時間拍了這組照片。

拍攝要點：小朋友瘋跑的時候可以預估路線，比她們跑得快，去走位就可以了，最重要的是注意安全。在構圖上，郵輪甲板幾何輪廓很強烈，縱深感很容易體現，注意快門要遠在安全快門之上（建議 1/250s 以上）；而光圈不要開得過大，要囊括照片裏需要表達的東西。

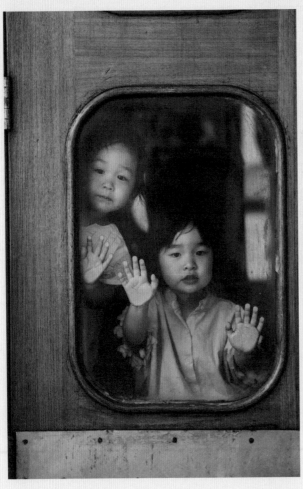

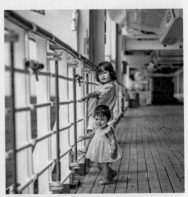

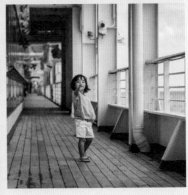

焦距參考範圍：24—70mm，70—200mm
光圈參考範圍：f/2—f/2.8
快門速度參考範圍：1/8000s—1/400s
感光度：ISO100

她叫綿綿，拍攝時她 3 歲半。

泰 · 有趣 / 📷 異域車站；兄妹互動；小清新色調

沐原媽媽：**泰國旅行時，兒子和鄰家的小妹妹特別投緣，倆孩子彷彿心有靈犀、無話不談。遇到的小清新老式火車站台充滿了古樸的質感，就好似穿越回到了八九十年代的樣子，關鍵是人還很少。我看到正在一起逗樂的孩子們、老舊的站牌和伸向遠方的鐵軌，腦海中就浮現出兩小無猜的畫面。小朋友在站台上對望、互動的瞬間，我按下快門，一張有故事感的照片就這樣被留了下來。**

拍攝要點：拍攝時天氣有點陰沉，但小清新感覺的照片不一定非要陽光明媚，陰天一樣可以拍。陰天拍攝時，最好減少天空在畫面中的占比，適當的紅色出現在畫面中做點綴，可以提升整個照片耐看度，讓照片看起來不會灰白一片。這次後期調整的時候，我想讓整體色調的飽和度低一些，因此只增加了綠色濃郁程度，突出了紅色。現在絕大部分手機攝影 APP（如 VSCO、Snapseed 等）都有小清新色調的濾鏡，可以直接套用然後簡單調色即可。

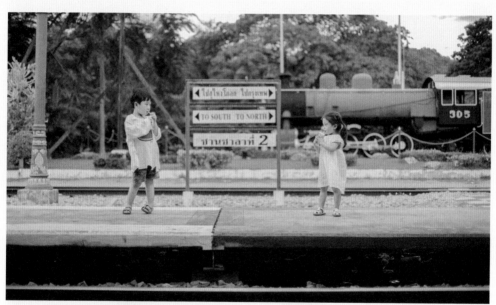

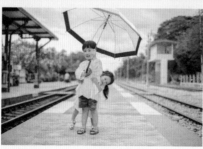

焦距：50mm
光圈參考範圍：f/1.8—f/2
快門速度參考範圍：1/8000s—1/400s
感光度：ISO100

他叫李沐原，拍攝時他 3 歲 11 個月。

車窗 / 📷 房車；日系膠片；框架構圖

老曼爸爸：全家出動去了高淳的房車營地，趕在夕陽落山前入住到房車內，兩個孩子特別開心。我推起房車的大窗戶，兩個孩子探出小腦袋和我互動起來。夕陽西下，光線穿過大車窗剛剛好，孩子們細膩多變的表情、活潑靈動的肢體語言讓我不自覺地拿起相機為她們記錄下這一刻。

拍攝要點：傍晚時斜射光拍攝，背景以白藍為主色彩，乾淨，車窗的框架結構可以起到突出主體的作用。這次使用定焦膠片相機拍攝，拍攝時我不斷走位尋求左、中、右方向的最佳拍攝角度。富士 C200 的膠卷自帶清淡優雅和顆粒感，沖洗的照片會出現大家熱衷的文藝風采和日系氛圍。

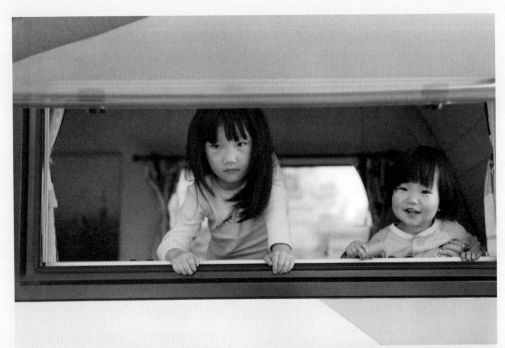

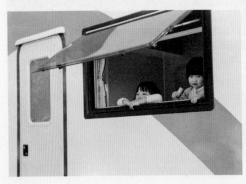

焦距：50mm 光圈：f/2 膠卷：富士 C200

姐姐劉芊羽和妹妹叫劉沐橙，拍攝時姐姐 4 歲，妹妹 2 歲。

大世界中的小我

乒乓媽媽：旅行每年都會有那麼一兩次，或走出國門，或遊走祖國大好河山。我喜歡看大千世界中小小的乒乓。看他遇到新鮮事物時新奇的表情，看他在異國他鄉享受所有，看他迅速適應並在新的環境中探索……

拍攝要點：乒乓媽玩攝影的根本目的是記錄，喜歡記錄旅行中有趣的事情，也許無關光影和技巧，但是能捕捉到孩子最自然和真實的狀態。畫面中除了孩子還有地域特點較明顯的環境，定格的畫面也許比影片更具說服力，回看這些圖片，彷彿那時、那景、那事、那情重現眼前。

焦距參考範圍：24—70mm
光圈參考範圍：f/4—f/5.6
快門速度參考範圍：1/1600s—1/4160s
感光度：感光度參考範圍：ISO100—ISO3200

他叫趙一宇，小名乒乓，去法國時 5 歲，去比利時拍攝時 6 歲。

焦距：70mm
光圈：f/4
快門速度：1/500s
感光度：ISO100

Brady 和 Sophie，拍攝時 Brady11 歲，Sophie6 歲。

沙漠登月 / 📷 對比

Sa/ 土豆：澳洲珀斯周邊的白沙丘 Lancelin（蘭斯林）。在沙漠的大風沙裏艱難爬上沙丘之巔，
彷彿彷彿登月。然後順勢滑下沙丘之底，心情如放飛般自由。第一次體會到艱苦跋涉換來的片
刻自由是如此地令人心曠神怡。沙漠很白，天空很藍。照片做了黑白處理後，強烈的對比給我
一種如同在另外一個星球的感覺。

拍攝要點：單一的沙漠場景乍一看顯得平淡，但深邃的天空和色調統一的沙丘恰恰是
詮釋極簡和對比的最佳「背景板」，深色天空白衣服的 Sophie 和淺色沙漠中穿黑色
衣服的 Brady 增加了畫面的靈動性。

時空之門 / 📷 中心對稱構圖

Sa/ 土豆：初夏的古都西安，倆不太瞭解中國歷史的外國寶寶好奇又開心。鐘樓裏古舊而陰涼，鐘樓外現代而陽光。跨過這個時空之門，彷彿跨過幾個世紀。

拍攝要點：莊嚴的中國古建築往往是四四方方的，對稱性很強。拍攝時利用中心對稱構圖能強調環境的對稱性。有人物作為中心視覺點的畫面沉穩有序且不失靈氣。

焦距：24mm
光圈：f/2.8
快門速度：1/640s
感光度：ISO100

Brady 和 Sophie，拍攝時 Brady11 歲，Sophie6 歲。

唯美不是美的全部，有愛才是。旅遊的本意是我們一家人在遊玩的過程中體驗對彼此的愛與需要，暫時遠離柴米油鹽的苟且與家庭作業的焦慮，去放飛心情，感受生命體在自然中的綻放。所以，也許不去糾結構圖與唯美大片，專注在那些我們平時容易忽視的情感流露，反而能拍出有溫度的旅遊記錄作品。

量量和爺爺 / 📷 爺孫情；家庭氛圍

老鄭：自己出去旅行，並不是旅拍。去玩去體會是第一位的，照片拍得好看不好看，並不是那麼重要。爺爺總是在量量的身邊，陪她游泳，給她示範餵孔雀，出海的時候陪她睡覺，總是抱著她，寵著她，愛著她。

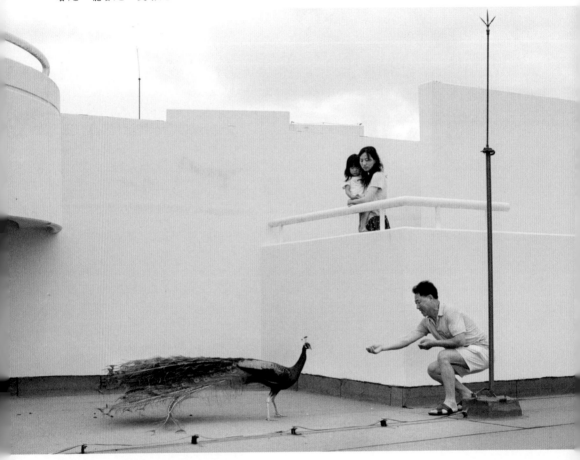

焦距：50mm　光圈：f/2　膠卷：柯達 Portra160
她叫鄭一諾，小名量量，拍攝時她 3 歲半。

拍攝要點：不要讓器材成為負擔，不要為拍不拍得到好看的照片而懊惱。只要拿起相機或者手機拍下了，就已經定格了那一刻的記憶了。回來後，照片不要刪，都留存著。說不定現在你覺得不好看的照片，10 年，20 年，或者更久以後回來看，每一張都會顯得彌足珍貴。

　　這一組照片的分享，是為了告訴大家，其實記錄的感動，都藏在你對家人的愛裏。也許不去糾結構圖與光線，大片與糖水片。專注於情感的捕捉，對我們的成長，對我們家庭更有意義。當你閱讀到這段文字的時候，如果在家中，請翻閱下五年、八年、甚至十年前留下的照片，看看那時候你和家人的模樣，也許你會明白，那些美好的記憶才是我們最長情的告白。

7

照片精彩，你不需要
高深的後期技能

正確看待攝影中照片後期的問題

　　當我們攝影平台上的很多爸爸媽媽熟練掌握了後期技法之後，回過頭來看攝影，普遍都會有一種感覺，過去對後期的理解過於神秘，以至於這種「神秘」阻擋了很多想學攝影的爸爸媽媽前進的腳步。後期並沒有那麼高深莫測，它只是幫你把腦海裏想要的視覺效果通過一些工具操作實現罷了。

注：關注「拍娃黨」（ID: ikidsfoto）微信公眾號，回復「圖書」即可獲取本書後期素材。

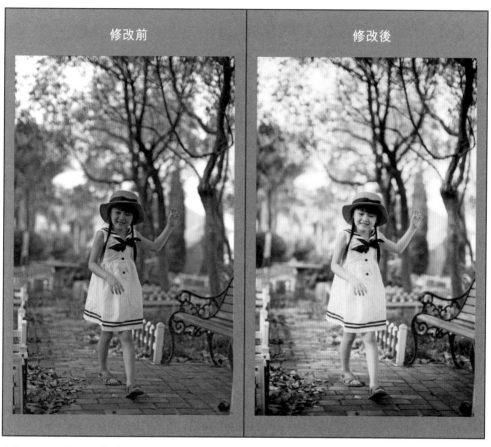

焦距：50mm　光圈：f/1.6　快門速度：1/1250s　感光度：ISO100

潔：暑假的一天，帶女兒去我工作的校園玩一玩，逛一逛。夏日的午後，這個小樟樹林有著別處沒有的清涼。原片拍攝的時候為了防止高光溢出，我選擇降低一擋曝光，後期時再整體提亮。與此同時，分別調整了紅色、橙色、綠色的色相、飽和度和明度，營造出膠片的感覺。

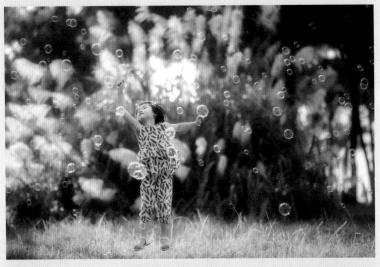

焦距：135mm　光圈：f/2　快門速度：1/1000s　感光度：ISO200　　　　　　攝影：藍調駭客

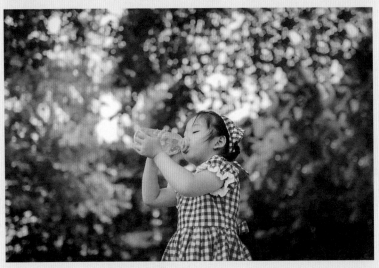

焦距：35mm　光圈：f/1.6　快門速度：1/800s　感光度：ISO100　　　　　　攝影：藍調駭客

　　在關於後期的論調中，普遍存在兩種觀點，一種認為後期過的照片就是虛假的，不真實的；另一種認為不後期的人是因為不會，那是技術差的表現。

　　這兩種極端的想法我們都不認同，前一種並沒有深刻認識到攝影其實就是一種對畫面的裁切選取與提煉，是對內心感受的一種強化與突出，所以不論是否刻意做了後期，每次拍攝就已經是後期的結果了；除此之外，目前市面所有的相機和手機，在拍攝完畢後，機器都在自己的後台運算裏做過一次作品優化，所以我們看見的也已經是機器後期過的作品，不逃避後期的重要，正確看待後期的作用，是我們首先要意識到的。

但同時，我們也不推崇過分強調後期的作用，完全把關注點放在了炫技上，忽略了作品本身的內容與思想，形式的酷炫可以讓人眼前一亮，內容的感動更會讓我們銘記始終。尤其在拍攝自己孩子與家庭內容的作品上，我們並不建議一味地追求酷炫的技法，平平淡淡的煙火氣才是我們生活本來的樣子。

在分享後期內容之前，我們還想再次強調，如果能在拍攝前期很清楚自己的想法，明白要呈現的內容，並對拍攝做足了功課，從前期衣服的準備，到場景的選擇，時間的安排，再到拍攝時候的故事展現，這些都在你的腦海裏有了畫面，那麼後期其實對於你來說，也許只是調調顏色、清晰度或者對比度這麼簡單。所以，請更多地關注前期，它會令你事半功倍。

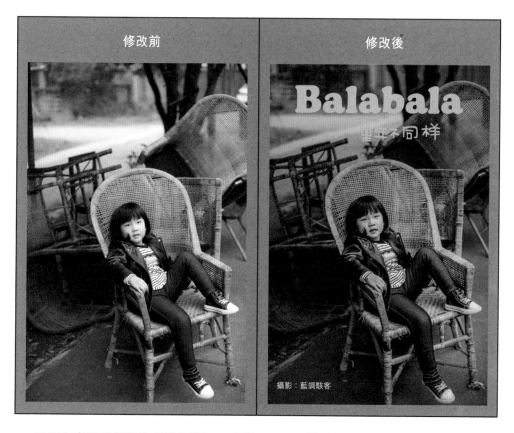

以下內容對於幫助你理清後期的思路很重要，也許枯燥，但是值得讀一讀。

構圖二次調整

我們強烈建議，所有的後期工作從二次構圖開始。因為現實中拍攝，我們很難瞬間就把構圖做到很精準，雖然這一直是我們努力的方向，這就需要我們在做任何後期前，先考慮我們的作品是否需要做二次裁切與結構調整。畫面裏哪些是主體，要表達的主題是什麼，畫面裏有哪些元素是干擾項，哪些對作品的美感造成了破壞。多問自己一些這方面的問題，就會清楚該如何去裁切與調整。

焦距：85m
光圈：f/2
快門速度：1/200s
感光度：ISO100

木槿：本來拍攝時，想給女兒來個橫版，這樣畫面裏元素會多一些。後來發現畫面右上角的白色物體太搶眼，而我希望把關注點放在女兒身上，加上作品右側無聊的內容較多，於是乾脆做了裁切，改成了豎構圖，並提亮了環境，適當調了顏色。

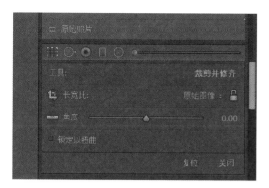

在 Lightroom 後期軟件中，裁切的工具在你屏幕的右側，尋找一個小方框的圖標，點開就是。

對比度、飽和度與銳度

　　以上三項是我們在後期裏可能會用得比較多的工具，我們想要分享的思路是，大多數單反或手機，在成像的後台計算時，為了保證盡可能多地留下作品的細節，因此可能會犧牲一些對比度、飽和度與銳度，這也是我們通常看到的相機直接拍攝的作品跟人眼看到的景象略有差異的原因。所以我們在後期調整時，要根據這一特點將照片還原到接近人眼觀察的效

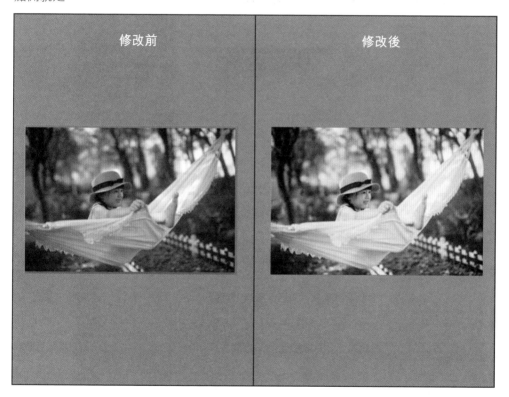

修改前　　　　　　　　　　修改後

果。通常，我們會建議後期時稍微調高一些對比度與銳度，同時略降飽和度。

　　如果你還想對後期有進一步的瞭解與認識，我們在下一節裏會分享一些利用預設或濾鏡實現的簡單後期操作。

楓糖溫馨提示：任何的後期都沒有絕對可言，歸根結底還是我們需要清楚地知道我們心裏想要的是什麼結果。再結合局部調整工具，對照片個別部位進行處理，最後保存留檔，放進記憶的盒子。

簡單的後期思路

Lightroom後期基礎流程

在照片後期中，我們都會使用 Lightroom 這款軟件。這款軟件最主要的特點是集合了照片調整和照片管理兩大功能，在照片調整方面，特別是對於兒童類的照片，它可以完成 80% 的工作量。如果你不修瑕疵，或者進行更深入的創作，基本上 Lightroom 就綽綽有餘了。下面通過具體照片，對 Lightroom 主要的塊面進行功能上的分析。

先看下這張照片修前和修整後的樣子，其實這張照片就是典型的尊重原片色調，尊重環境色、順應環境的一種調整方法。也是最簡單、最常用的一種方法。

Lightroom 中顯示的照片前後期對比圖。

首先來看右上角紅色框裏的直方圖模塊中的內容。

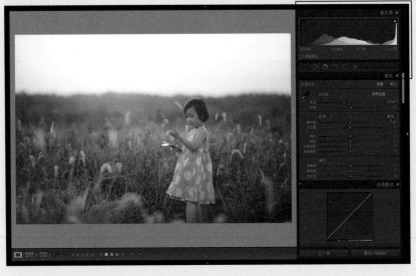

照片調整過程中的完整界面，右邊側欄為操作欄。

直方图 ▼

ISO 100　　　135 mm　　　ƒ / 2.0　　　¹/₂₅₀ 秒

□ 原始照片

1 2 3 4 5 6 7 8 9 10 11 12 13 14

Lightroom 中的直方圖界面。

1. 陰影剪切：選中左上方的三角形後，當畫面中出現死黑，沒有細節的地方後，這些部分會出現藍色的色塊警告。

2. 高光剪切：選中右上方的三角形後，當畫面中出現死白，沒有細節的地方後，這些部分會出現紅色的色塊警告。

3. 黑色色階：影響著畫面中黑色的部分（色塊越多，照片中的黑色域越廣）。

4. 陰影：影響著畫面中陰影的部分（色塊越多，照片中的中灰色陰影色域越廣）。

5. 曝光度：影響著整張照片的明亮度。

6. 高光：影響著畫面中高光的部分（色塊越多，照片中的白色色域越廣）。

7. 白色色階：影響著畫面中白色的部分。

8. 照片的參數：從左至右分別為感光度、焦距、光圈、快門速度。

9. 裁切：可以調整照片尺寸、水平等。

10. 污點修復：適合比較簡單的，或者單一背景的污點修復。

11. 紅眼矯正：改照片中的人物瞳孔發紅的問題。用得較少。

12. 漸變綠濾鏡：可以利用它使畫面增加明暗的漸變或者色彩的漸變，營造不一樣的氛圍感。

13. 徑向濾鏡：可以針對選中部分的外部或者內部分開調整。

14. 畫筆：可以任意地在需要的地方改變明暗或者色彩。

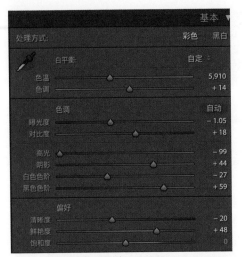

Lightroom 的基本調整模塊。

調色的基本思路

　　每一張照片的後期開始，我們都需要將白平衡定位準確。拍攝時候，我們經常會提到調整白平衡，多半說的是色溫的調整，其實白平衡是包含色溫和色調的。如果你不知道怎麼快速地確立正確的白平衡，可以點擊左上方吸管，然後吸取照片中最灰的部分，或者在吸管下方的模塊中，RGB 三個參數百分比數值接近或者相等的時候，點擊此處。這時候得到的就是正確的白平衡，我們還要根據想要表現的照片效果對色溫、色調進行微調。

　　這張照片將整體的曝光度、高光、白色色階都減弱一些，讓天空的部分可以有更多的細節出現。那麼陰影和黑色色階的增加則是針對人物進行提亮。通過增加對比度使照片的明暗有一定的反差對比，這樣照片會乾淨一些。整張照片的清晰度降一些，可以使人物變得更加柔和。鮮豔度又稱為自然飽和度，切記寧可多增加鮮豔度，也不要增加飽和度。飽和度甚至可以酌情減低。

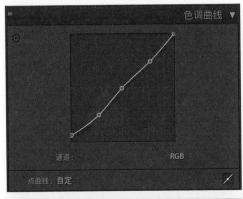

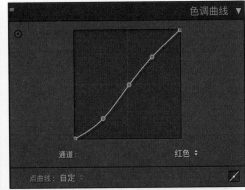

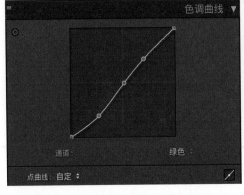

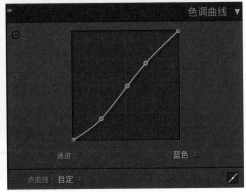

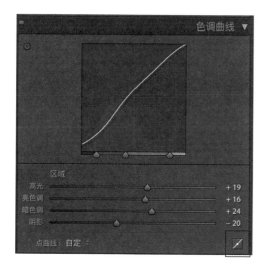

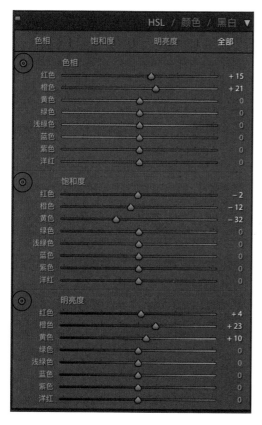

色調曲線

　　一般情況下是先分別對紅綠藍三個通道的曲線拉一個 S 形，往上為增加，往下為減少，左邊為暗部，右邊為亮部。至於幅度多大，需要根據具體照片具體對待。在這裏有兩點需要注意：1. 如果你要拉紅綠藍這三根單線，一定要全部拉完再去看具體效果。2. 如果實在不會拉這幾根曲線，完全可以不用拉，有的時候我們可以避其鋒芒，另闢蹊徑，看看有沒有別的方法達到這樣的效果。對於 RGB 整根曲線，可根據畫面具體的明亮度進行調整。適當的時候可以針對暗部往上提亮一些，增加一點灰調，也可以減少死黑部分的存在。

　　點擊右下角的方框，可以打開曲線調整的區域模塊。這裏可針對已經調整好的曲線形態進行微調。根據拍攝環境，照片整體需要充滿光感、於是對高光、亮色調、暗色調都做了增加，陰影減少的目的是變相增加對比，讓畫面更加乾淨。

HSL調整模塊

　　關於 HSL 模塊，可以有效地通過對色相、飽和度、明亮度的調整將畫面裏的色彩單獨進行改善。這張照片的原片本身色彩還比較不錯，我沒有做過多的調整，只是針對人物的膚色進行了調整。亞洲人的皮膚狀態是黃裏透紅，也就是我們常説的橙色部分。對於這一部分的色彩調整，每一張照片的針對性都不同，不好一一舉例説明。我們需要合理地分析下照片，需要什麼樣的色彩在這張照片中佔主導地位，再做不同的調整。如果我們不知道畫面中到底有什麼色彩，在「色相」、「飽和度」、「明亮度」選項的左邊，都有一個小圓點。點擊小圓點，並在照片中你需要瞭解色彩的地方按住鼠標左鍵不放，並且上下拖拽，然後觀察哪一個色彩滑塊在發生變動，那麼你選中的地方就存在這些色彩。

分離色調調整模塊

它是針對高光部分和陰影部分的色調分開調整的。一般情況下，可以將「高光」調冷一點，「陰影」調暖一點以達到冷暖對比的效果，也可以讓畫面看起來更乾淨一些。「平衡」滑塊可以讓你決定到底是「高光」部分影響多一點還是「陰影」部分多一點。當然還是要根據具體光線，具體照片分別對待。比如你拍攝的是秋景，要呈現落葉紛飛的金黃色調，在「分離色調調整模塊」裏可能就需要無論「高光」還是「陰影」都往暖色偏，以達到更加突出秋天氛圍的效果。

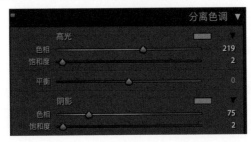

相機校準調整模塊

它其實類似相機裏的「風格化設置」選項。我們拍攝 raw 格式的照片，相機裏的「風格化設置」選項並不能起到作用，這時候我們可以通過 Lightroom 裏相機校準調整模塊獲得心中想要的效果。我們可以理解為它是整張照片的基調，可以通過改變三原色去影響 HSL 調整模塊裏的色彩調整以及色彩分佈。舉個例子，本來這張照片人物的膚色有紅色和橙色，這時候就可以通過改變相機校準裏的紅原色，消除 HSL 調整模塊裏紅色滑塊的變化。只剩橙色在改變。如果是一些本身是偏色的照片，你可以將它矯正過來。它也可以將本不偏色的照片，改成其他的色彩，以達到不同的效果。比如我們喜歡的膠片色調的綠色，它所呈現的大部分是墨綠色。這時候我們可以先通過改變相機校準調整模塊裏的綠原色，再去調整 HSL 調整模塊裏的「綠色色相」、「飽和度」、「明亮度」。其實這裏的紅原色、綠原色、藍原色的色相如果串聯起來，是一個色相環。

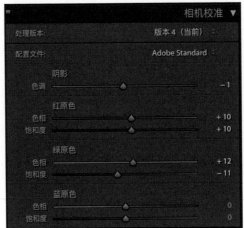

焦距：135m　光圈：f/2　快門速度：1/250s　感光度：ISO100

　　簡單地對一張照片的調整進行分析，其實你會發現我們並沒有做大幅度的改變。只是針對照片拍攝出來的效果進行一定的加強。這樣的思路是最保險也是最有效的。照片後期我們需要大量的練習與實踐，也可以通過觀看一些畫冊、攝影集，或者一些不錯的電影去感受他們的色彩渲染，培養自己對色彩的感知，建立自己的色彩理論。這樣對於照片的後期，我們一定會遊刃有餘。

　　當修好一張喜歡的照片後，你可以將這張照片調整的過程保存下來，未來碰到類似場景的時候就可以直接套用。這就是經常會用到的 Lightroom 的預設。預設相當於是一種濾鏡，建議在一些有共同特點的照片中使用，並且在套用上預設之後，你還要進行微調，因為即使有共同特點的照片也存在不同之處。

調色有捷徑，學會運用預設功能

　　那麼如何運用好預設功能，讓它可以在保證照片效果的前提下，讓我們的後期更加方便快速。首先要學會思考你眼前的照片，要學會分析照片中的閃光點，其次需要瞭解想要套用的預設的特點；最後當套用上之後，你要能夠快速判斷出應該改變哪些地方，以達到最佳效果。一起看下案例分析。

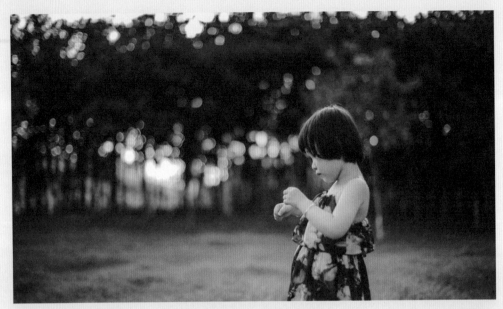

焦距：50m　光圈：f/1.2　快門速度：1/1000s　感光度：ISO100　　　　　　　攝影：藍調駭客

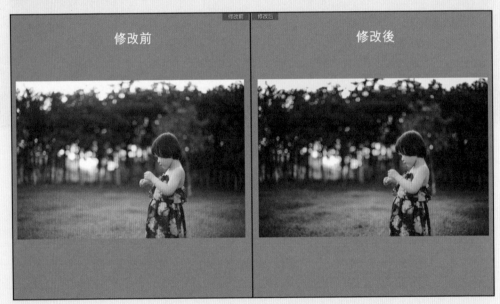

　　先來看這張照片的原片和經過後期調整的對比圖。原片中的整體色調偏綠一些，背景的光斑還是暖黃的，整張照片還是較為明亮。在後期的過程中，主要思想是在突出背景的暖色光斑的同時，改善人物的膚色。讓人物的膚色和環境的光線一致。並將碧綠的草坪修正為飽和度低一點的墨綠色。這樣可以突出人物，削弱背景地面對畫面的干擾。最後將這張照片的調整過程和各個選項裏的數值改動存儲為「預設」，套用到其他照片上使用。

點擊右上角的加號創建預設。

創建預設，可以在文件夾選項中新建文件夾，輸入你自己熟悉的名字，然後再給這個預設建立一個好記的名字。另外在下方的設置裏，可以根據你所需要的選項進行勾選。下面，我們通過一組實例來演示預設的使用方法。

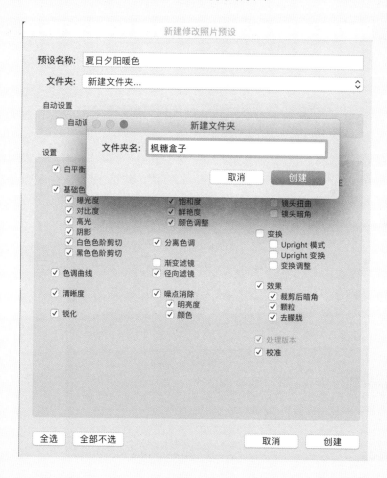

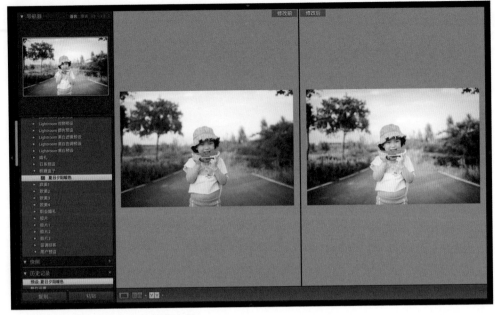

原片與直接套用預設後的效果對比圖。

　　首先分析下原片，拍攝時也是下午五點半左右，也是明媚的夕陽。這時候的光線條件和前一張照片比較類似，所以考慮套用上一張照片的預設，看看效果如何。在右邊的預設選項中，找到「楓糖盒子」文件夾並點擊打開，就可以看到之前做好的「夏日夕陽暖色」的預設。點擊後就可以直接作用在這張照片上。不難發現在直接套用之後，人物的皮膚亮度，天空的細節都有所改善。但還是感覺照片整體略微發紅，特別是地面柏油馬路的部分，天空部分細節雖有，但還不夠乾淨明快，人物的膚色還需要進一步提亮改善。於是我們對以下幾個部分進行了微調。

套用預設後的整體效果
與數值顯示各項調整。

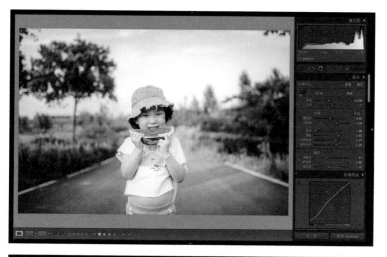

將「白平衡」中間的色調由 +25 調整為 +6，改善了整體照片偏紅的狀態。

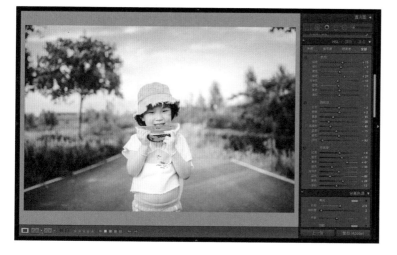

HSL 調整模塊中，綠色飽和度由 -93 調整為 -58；藍色飽和度由 -69 調整為 -15，其明亮度由 0 調整為 -48；橙色飽和度由 +15 調整為 +2，其明亮度由 +13 調整為 +18。改善了畫面中綠色部分的色彩以符合光照的狀態，讓天空的細節和乾淨度更佳，最後對人物的膚色進行改善，讓皮膚更加白皙透亮。

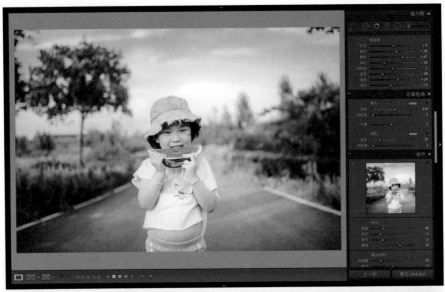

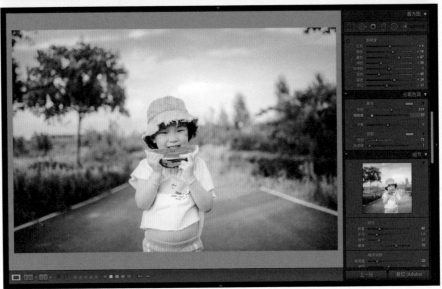

　　分離色調調整模塊中對高光部分的飽和度由 2 調整為 10，讓照片整體更加的乾淨清透。至此，經過這幾個部分的微調，就收穫了一張自己滿意的照片。

　　關於後期調色方面，色差也是一個會影響你照片效果的重要因素。如何解決色差？主要有三個方面：1. 做好本身的色彩管理，大部分的手機、電腦、電視等一些顯示設備都支持的是 sRGB 的三色模式，我們需要將相機、Lightroom、Photoshop 等的色彩模式都要設置為 sRGB。現如今還有顯示更豐富色彩的 Adobe RGB 模式，但是很多設備並不能完全還原它的色彩，故不推薦使用。2. 如果你手中是一台有色差的顯示屏，你一定會很痛苦，興高采烈地修好你覺得很好看的照片，拿到手機或者其他設

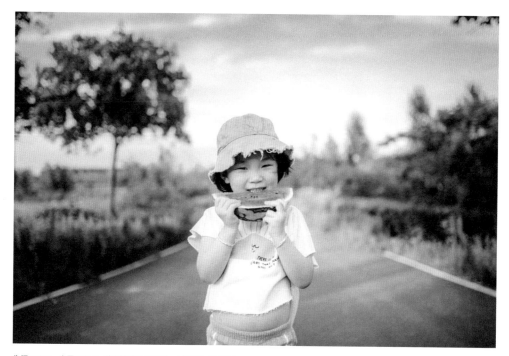

焦距：50m　光圈：f/1.2　快門速度：1/1000s　感光度：ISO100

楓糖溫馨提示：不論是電腦後期軟件或者手機的後期軟件，都可以在其中輕易找到一些濾鏡或者預設的套件，安裝後可以直接調用，手機則有很多濾鏡可以直接套用。不論哪種方式，我們都建議在濾鏡後期後，根據自己的偏好再在局部或者色彩影調上做一下微調，畢竟濾鏡是死板的，而我們創作的環境是多樣化的。

備上一看，完全是兩種樣子，所以需要每隔一段時間就利用校色儀對電腦屏幕進行校色。3. 並不是每一塊顯示屏都可以 100% 還原 sRGB，我曾經用過一台筆記本電腦，它的色彩還原度 sRGB 只有 40%，就算不停地校色也沒有辦法達到最佳的效果。而蘋果筆記本電腦 Pro 系列，它的顯示屏通過校色儀校色之後，可以完全 100% 還原 sRGB、70% 還原 Adobe RGB。現如今，顯示屏越貴所帶來的色彩還原度越好，不過也有便宜一些的顯示屏顯示效果依然很棒。

　　想要通過後期調整出一張好的照片，我們要全面梳理有關於色彩的方方面面，有自我的感知，有操作技巧，也有外界設備帶來的影響。不能盲目去對待後期的問題，也不需要太過於將它神話，用一顆平常心去對待一張照片，你的後期水平一定會突飛猛進

將照片分類，放進愛的「盒子裏」

由於現在的硬盤與雲端的儲存空間足夠大，因此我們不建議輕易刪去我們拍攝的作品，哪怕作品是我們暫時不滿意的。隨著審美能力的提升與感知力的提升，我們再翻看以前的照片時，也許會忽然對某一張曾經不入眼的作品喜愛有加。

那麼，如何給諸多照片分類保管呢？根據我們的經驗，在照片導入移動硬盤（建議有一個專門存儲你所有照片的硬盤或者雲端）時，最好對文件夾做一個標注。一般採用「時間＋人物」或「時間＋事件」方式。現在，我們再回憶本書裏許多照片上作者寫道「他／她叫 XXX，拍攝時他／她 XXX 歲。」讀到這些標注時，你會不會有一種時光流動的感覺？對於後期保存的照片，可以在後期的某個大文件夾下，用同樣的標籤方法設立不同的小文件夾，存放已經後期過的作品，這樣方便我們將來需要打印作品掛牆時能很快找到。

名称
▶ 📁 1、25 months old
▶ 📁 2、26 months old
▶ 📁 3、27 months old
▶ 📁 4、28 months old
▶ 📁 5、29 months old
▶ 📁 6、30 months old
▶ 📁 7、31 months old
▶ 📁 8、32 months old
▶ 📁 9、33 months old
▶ 📁 10、34 months old
▶ 📁 11、35 months old
▶ 📁 12、36 months old

單獨記錄一下孩子成長，文件可以按成長時間命名。

| 向后 | | 显示 | 排列 | 操作 | 共享 | 编辑标记 |

个人收藏

- ◎ AirDrop
- 🗐 我的所有文件
- 🖾 图片
- ☁ iCloud Drive
- A 应用程序
- 📄 文稿
- ⬇ 下载
- ▭ 桌面

设备

- ◎ 远程光盘
- 🖾 My Pass... ⏏

标记

- ◯ 微信
- ⬤ 红色
- ⬤ 橙色
- ⬤ 黄色
- ⬤ 绿色
- ⬤ 蓝色
- ⬤ 紫色
- ◯ 所有标记...

名称

- ▶ 🖿 2017青田除夕
- ▶ 🖿 201702家中记录
- ▶ 🖿 20160601幼儿园环保服装秀
- ▶ 🖿 20170115青田
- ▶ 🖿 20170118公司年会
- ▶ 🖿 20170128初一青田绿湾山庄
- ▶ 🖿 20170129-春节
- ▶ 🖿 20170129奶奶家
- ▶ 🖿 20170214家中记录
- ▶ 🖿 20170219小区妈妈聚会亲子餐厅
- ▶ 🖿 20170225市民中心儿童运动馆+砂之船试拍135
- ▶ 🖿 20170226超山梅花 格格服
- ▶ 🖿 20170303诺诺音乐童年
- ▶ 🖿 20170304砂之船试
- ▶ 🖿 20170305野生动物园
- ▶ 🖿 20170308家中窗台
- ▶ 🖿 20170308试家中窗台
- ▶ 🖿 20170311摘草莓
- ▶ 🖿 20170313-16记录
- ▶ 🖿 20170325五柳巷闲逛
- ▶ 🖿 20170326华家池二月兰
- ▶ 🖿 20170404小区梨花开
- ▶ 🖿 20170408湘湖亚太路油菜花
- ▶ 🖿 20170414家中记录
- ▶ 🖿 20170416华家池树荫下的路初夏快来了
- ▶ 🖿 20170422拍娃党杭州分舵聚会
- ▶ 🖿 20170423奶豆表演加家中记录
- ▶ 🖿 20170427小哲幼儿园食育课程
- ▶ 🖿 20170501青田农家乐
- ▶ 🖿 20170506杭州分舵二次聚会
- ▶ 🖿 20170507哥哥陶艺捏泥
- ▶ 🖿 20170509妹妹第一次自己淋浴

按時間和事件命名的文件夾。

　　最後對於手機攝影愛好者，我們在手機攝影章節有涉及後期的內容，這裏就不再贅述，對於濾鏡的使用，我們根據經驗會推薦 VSCO， MIX， Snapseed 等，可以根據大家自己的審美要求與視覺感受來選擇。有時候，我們甚至會使用一個軟件後期調整部分內容後，再調入另一個後期軟件去做其他部分的後期，一切的目的只有一個，我們在讓照片看起來更接近內心所感受到的畫面。

用創意主題攝影，
幫孩子們造一個夢

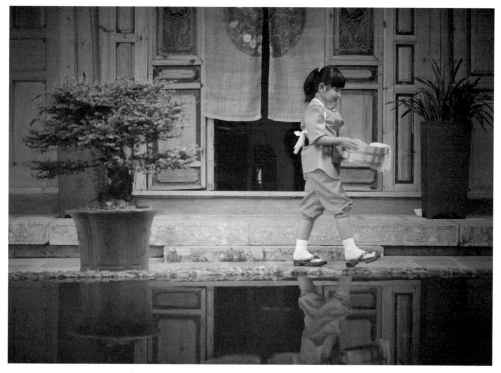

　　小時候的我們，都幻想成為童話故事中的公主或王子，一直未遂。後來，當我有了小小可愛的你，我的夢想就變大了，我要用手中的相機幫你造一個夢，造一個隻屬你的童話夢。

　　如果說家庭紀實類攝影是我們做父母的去記錄生活真實的樣子，那麼創意攝影就是我們和孩子一起創造夢幻，享受和孩子們在一起的親密時光，享受創意、技術帶來的驚豔，而多年後，孩子還會回味以他們為主角的故事。

　　父母是孩子最好的攝影師，也是最好的創意師和造夢師！我們跟隨楓糖盒子爸爸媽媽們的思路，一起來看看創意攝影的那些事。

所有孩子的童話夢

童話，最能反映孩子心理，也是最容易讓孩子能夠接受的故事，通過豐富的想像力，來塑造奇妙、魔幻的形象，藝術來源於生活又高於生活，魔法世界裏語言和故事情節往往會引人入勝，離奇曲折，一般孩子都很喜歡我們準備拍攝的主題，也可以多參考童話、繪本故事，這樣讓孩子們演繹以她們為主角的故事時，參與度和接受程度都會比較高，我們在拍攝中也會比較好引導。

我的「爺爺」，宮崎駿

宮崎駿就像一個童心未泯的老祖父，借助想像和奇幻的魔力給孩子們講述著童話故事，給我們展現著充滿詩情畫意的世界。也正是因為如此，大多數孩子為宮崎駿的每一部動漫童話電影著迷，她們和宮崎駿爺爺的故事，就此展開了。

創意來源　**龍貓**

書林：她叫多多，拍攝時她 4 歲 1 個月。某個週五放學回來，多多說老師讓小朋友去認識、親近大自然，多多爸當時就決定帶我們去美麗的山裏，那裏綠樹成蔭、流水潺潺、鳥語花香，還有快要成熟的稻田，迎風開放的蘆花，神秘寂靜的山洞，聽完爸爸的介紹，多多問我們，山裏有大龍貓麼？就是你跟我看過的那個大龍貓。哦，好吧，看來多多是迫不及待讓我幫她和龍貓製造一場「偶遇」啦。

和孩子一起看過的動漫電影、繪本故事，是在家庭攝影中獲得創意主題的最佳靈感來源。動漫、繪本其實更接近兒童想法，也是最受小朋友們歡迎和喜愛的，從陪伴孩子的觀看、閱讀中獲得靈感，然後在給孩子的拍攝中實現她們的童話夢。

拍攝場地

　　童話主題攝影，一般場景都是朦朧的、夢幻的、精美的，但是作為非專業、沒有工作室的爸爸媽媽們，要如何準備呢？我們來打開腦洞，用光線和後期來實現吧。

場景一：大學校園通往體育場的通道，模擬《龍貓》中小梅從洞中掉到龍貓身上的場景。用 35mm 焦段，拍攝光的氛圍感，營造童話中的氣氛。

場景二：高高迎風飄蕩的蘆葦，適合作為小梅發現、尋找小龍貓的場景還原。

場景三：秋季的稻田，和《龍貓》動漫電影中小月、小梅日常生活的環境比較貼近，再引導出孩子高興、天真的神態，還原她們小姐倆無憂無慮的快樂小日子。

服裝道具

模仿童話、動漫主題的拍攝，服裝道具儘量選擇貼近原版，道具可以自己動手準備。像多多身上背著的黃色小包，就是多多外婆用毛線幫我們織的。

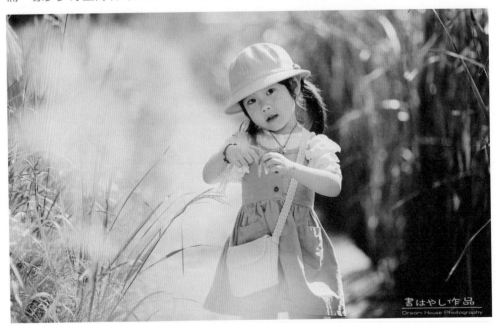

實戰拍攝

　　構圖，是根據我們所拍攝的題材和主題要求，把要表現的形象恰當地組織起來，構成一個協調完整的畫面。所以適當地，我們也可以用不同的構圖形式，來講述我們的故事。

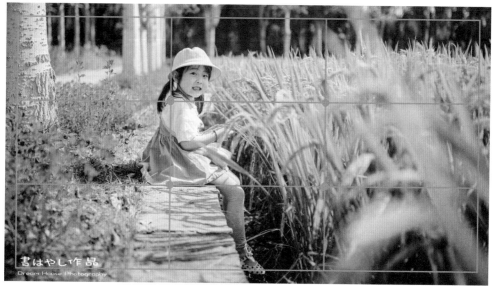

三分法構圖：三分法構圖，是在攝影中經常使用到、也是最奏效的構圖方式，三分法構圖是指把畫面橫／豎分三份，每一份中心都可放置主體。

水平構圖：水平構圖會給人一種延伸的感覺，一般情況拍攝用的都是橫畫幅大場景，在此組照片中，用來突出安靜、專注的多多沉浸在她的世界中。

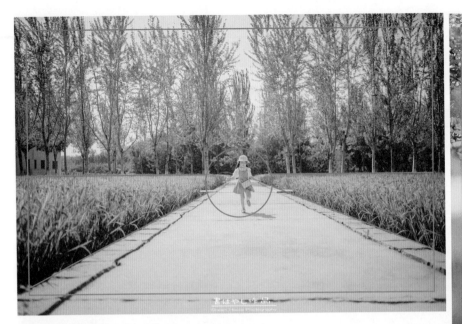

對稱構圖：具有平衡、穩定的特點。

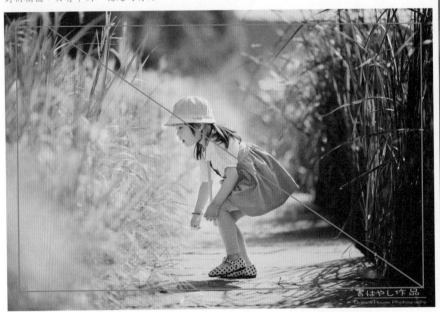

斜線、對角線構圖：表現運動、動感、活潑，表述事物和主體之間的關係。

拍攝要點：在童話拍攝中需要用語言或者一些玩具來引導孩子，吸引她們的注意力，及時抓拍。小朋友的表情稍縱即逝，如果你不想錯過孩子精彩的神情，最好眼睛一直盯著取景器，甚至可以使用連拍模式，記錄她們表情微妙的變化，回放照片時，你會為孩子幾秒鐘之內的表情變化感到吃驚的。

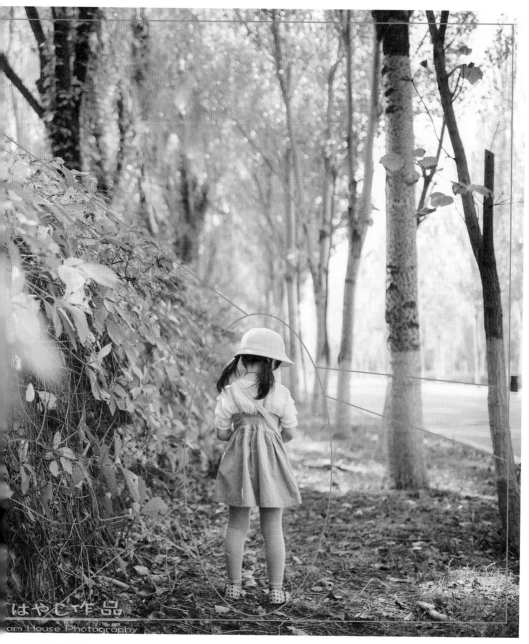

はやし作品
am House Photography

引導線構圖：人的觀看習慣是從左到右，或者是從上到下，有時候可以用道路、或者有方向性的線條做
引導，將觀者的視線引到畫面的某一個你要講述故事的地方，用不同的構圖形式來表達，會增添主題照
的故事效果。

魔女宅急便

創意來源

書林：我一直在想，孩子的小世界到底是什麼樣子的呢？還沒等我想明白，我的鬼馬小精靈多多跟我說，鬱金香王國的樹爺爺要拜託作為小魔女的她，給遠方的樹奶奶送上生日禮物，她要和她的吉吉小黑貓一起踏上遠行的路。好吧，既然多多自己演上了，我也只能配合了，才2歲半的她還不能「飛」得那麼穩，讓吉吉幫她練習魔法和飛行吧。

我們的孩子不會飛，但是她們可以站在那、可以跳起來，我們「爸媽牌」攝影師可以幫她們實現她們飛起來的夢想。拍攝一張有人的照片，再拍攝一張沒有人的，在Photoshop中將兩張照片合併，擦除那些不想要的東西，你就可以得到一個會飛的小魔女啦（後期過程我們下一節會講到）。

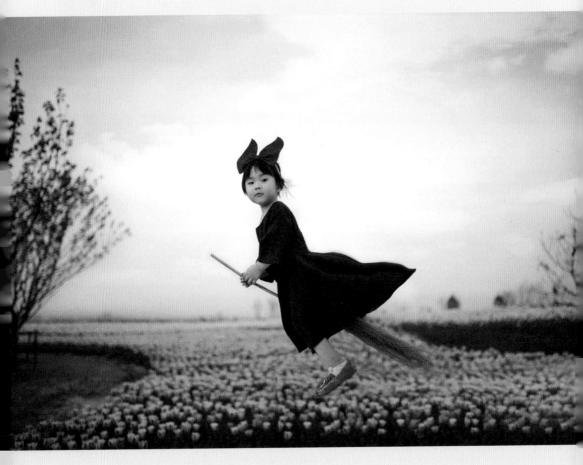

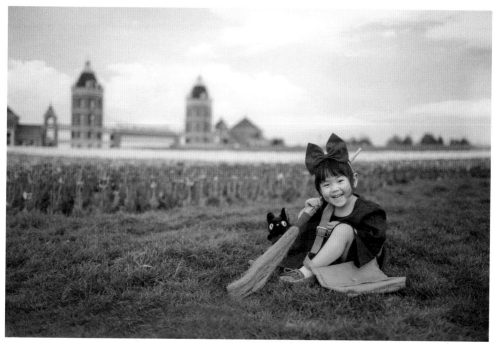

拍攝要點：在拍攝中，我們要放低身段，用孩子們的視角進行拍攝。可以蹲下、坐下、跪下甚至趴下，可以利用平行視角使你的視線和孩子們的視線在一條水平面上，也可以利用鏡頭跟隨的視角「追」看動作、表情不斷變化的孩子們進行拍攝雖然這會讓我們大人比較難過，但這足以拍出親近、親和，並且視角新奇的照片。

千與千尋

創意來源

went‧天天爸爸：雲南麗江白沙古鎮，多次帶孩子來這裏旅行便產生了靈感。這一年暑假，天天5歲7個月。來之前天天媽為了保證拍攝效果，購買了質量較好的服裝和道具。為了更好地還原《千與千尋》的環境和色調，尋找了日式風格的客棧，以及後期對環境及服裝作了調整。這組照片是使用這套服裝的第一次拍攝，2017年的寒假在老撾又拍了一組，那組照片中出現了無臉男。我們居住在重慶，準備最後補拍一組夜景，至本書出版時尚未完成。

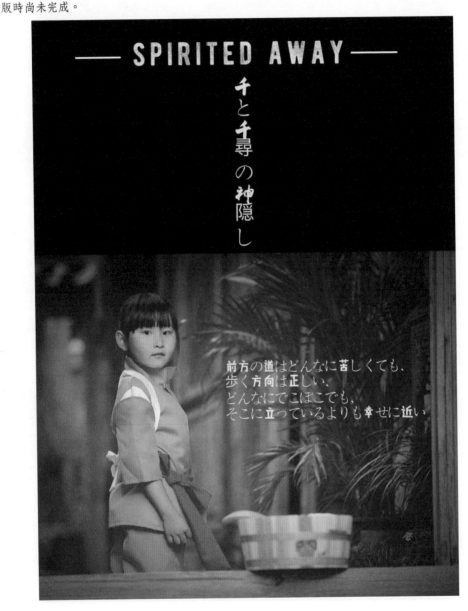

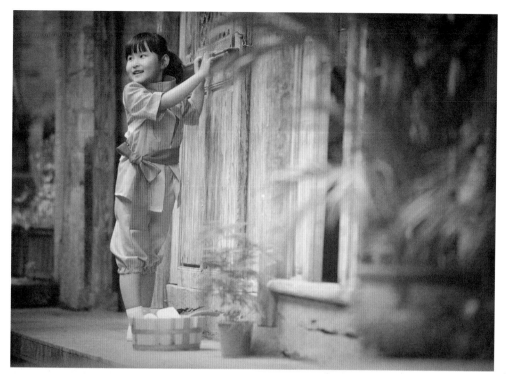

拍攝要點：這組照片的目的很明確，就是想拍出《千與千尋》的感覺，所以古鎮的一條小巷、一個木質建築的小院子算是不錯的場景。而服裝和道具的準備，也是必不可少的。拍攝時選擇晴天的黃昏時分，小巷建築遮擋住了直射的陽光，光線變得柔和，拍出來的照片色彩也比較飽和且自然。拍攝時使用的中長焦段，除了對背景進行虛化，還能有效地對狹長的小巷街道進行空間感和距離感的壓縮，以使兩旁的建築看上去更加緊湊，盡可能還原電影中的效果。

給孩子的魔法世界

　　暗調哥特風格，用在給孩子們拍照過程中並不多見，但隨著孩子們接觸了越來越多的英文原版讀物，聖誕節、萬聖節等西方節日在國內被越來越多的人熟知，在主題攝影中又需要這種風格來做氛圍的營造，不如作你瞭解款式吧！況且，孩子們既是天使又是小惡魔啊！

小紅帽的故事

　　小師妹：她叫旎旎，拍攝時她 6 歲 11 個月。這組照片的靈感來源於小紅帽的故事，突發奇想，在一個傍晚的小樹林，讓閨女穿上紅色的斗篷，扮演小紅帽的角色。幽深的樹林裏，一個披著紅色斗篷的小女孩，提著燈往森林深處走去……

拍攝場地

　　拍攝這組照片是萬聖節的時候，天氣已經轉冷，這個時候南方的樹林裏已經沒有蚊蟲了，很適合帶著小朋友在樹林裏進行寫真創作。小紅帽的故事就發生在森林裏，這次選擇了家門口的小樹林，因為離家近，拍攝方便，也不會佔用很多時間。這張照片，就是用 50mm 焦距鏡頭拍攝的，主要是為了拍出光感，用光感渲染小紅帽的主題氛圍。

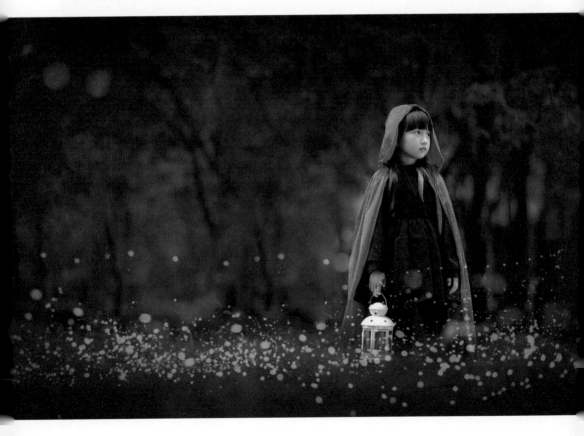

服裝道具

由於我們拍攝的主題、環境已經確定，風格基本也就隨之確定，在服裝上選擇適合小紅帽主題的紅色斗篷這樣的造型服裝比較合適，為了很好地配合環境色和主題，顏色儘量選在暗黑風格主體色範圍內，即紅、灰、金、黑為主的幾種顏色。另外給她準備了帶帽子的斗篷，之所以選擇帶帽子，是因為帽子戴在頭上的時候，有一種神秘的感覺，而整個後期修圖的色調也略帶神秘感。

關於這個主題的道具，突發靈感準備了一個馬燈讓孩子提著，有道具的情況下孩子會很放鬆，抓拍更容易。因為斗篷是紅色的，所以裏面的衣服就準備了黑色系，不能搶了主題顏色。雖然這種主題比較好選擇服裝道具，但我們所準備的東西，也需要與環境和孩子的喜好相融合，不要做孩子不喜歡的拍攝，不要強迫孩子拍攝。

實戰拍攝

用光：拍攝的時候，找了一個比較適合的位置，周圍被一圈樹包圍，而孩子所站的位置是樹林裏唯一一處頭頂有光的地方，這樣讓孩子站在光的下面，背後的樹林離人物有一定距離，隱隱約約會讓人感覺幽邃神秘。

因為是在樹林裏拍攝的，所以孩子臉上的光線很暗，爸爸充當助理，將反光板舉在閨女面部 45 度角的地方進行補光。拍攝的時間是約下午 3 點，光線不會像中午的時候太生硬。由於孩子手裏有提著馬燈，所以引導孩子將燈輕輕揮舞起來，以增加整個畫面的動態感。

表情引導：我們拍攝照片的效果會千差萬別，但一般來說，孩子的表情、神態可以決定照片最終呈現出來的效果。按照我們前期準備的故事情節，對孩子們加以適當的引導，這也可以讓她們真正融入到故事中。

拍攝要點：拍攝時人物與樹林背景之間保持一定距離，這樣背後的樹林顯得更幽深。後期處理時環境中添加的螢火蟲增加神秘和夢幻的氣氛，提燈也加了光影的效果，使畫面更夢幻。整體畫面色調的處理以深紫色為主，更具有神秘感。

魔法黑森林

創意來源 書林：她叫多多，拍攝時她2歲8個月。在一個小村邊，有一片鬱鬱蔥蔥的魔法森林。裏面有一個美麗的王國，一群機靈活潑的小精靈就住在那裏，她們一直辛勤地勞作著。還有一位與她們不太相同的小精靈，她是魔法森林國王的公主，調皮搗蛋、古靈精怪的花精靈

拍攝要點：創意攝影中，更要講究服裝道具的配色，多數情況下是對比色、順色（同色系）兩種，如果對比色配搭不好，儘量選擇順色，配色不要很多，畫面就不會顯得顏色雜亂、突兀。

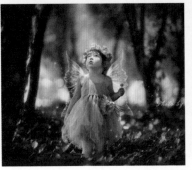

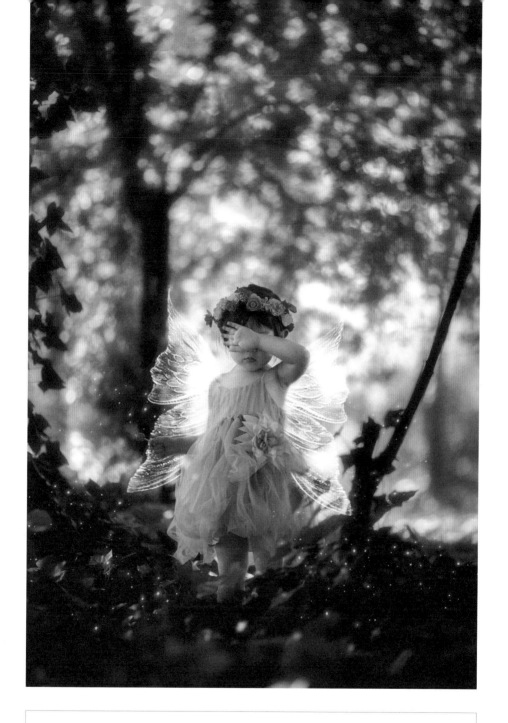

楓糖温馨提示：創意攝影的好想法，都藏在我們的腦子裏，在與孩子們看童話故事、動畫片時，想想看，是否可以借助一些簡單道具，一些場景就能還原童話故事？創意不難，難的是你是否願意花時間與精力為我們愛的孩子們營造夢境。

孩子也能駕馭的古風大片

　　唯美少女、復古港風、漢服穿越……誰說這些受成年大眾歡迎的風格孩子們不能駕馭？創意、服裝、道具、情緒引導，這些在專業人像領域裏常用的方法一樣可以適用于給孩子拍攝一場主題風格的大片！

穿越千年的漢服寶貝

鬼微：她叫諾諾，拍攝時她 5 歲。古風攝影能讓女孩如同古代女子一般唯美飄逸，能讓男孩像翩翩君子一般俊美瀟灑，古典韻味十足並且帶有濃郁的中國古典文化風格元素。古風人像攝影不僅注重畫面的古典，同時還需要和中國傳統文化相結合，以求獲得唯美的意境和細膩的畫面感。春天是百花齊放的季節，下午的斜陽剛好可以把人物的髮絲打亮，畫面感很強，飄逸的漢服配合著孩子的笑臉，真的美極了！

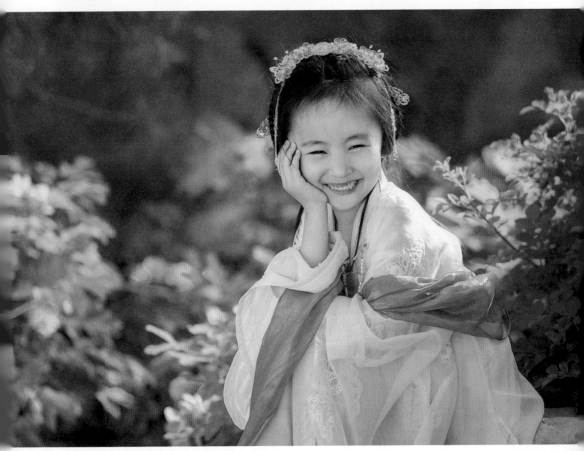

服裝道具

　　油紙傘、團扇、髮釵、琵琶等，充滿古代氣息的道具都比較適合漢服主題的拍攝。可以根據選擇的環境風格、環境色來選擇服裝顏色，例如這組作品中孩子身上的衣服，就是按照顏色配搭純手工製作的。

實戰拍攝

　　拍攝時正好趕上牡丹花開的季節，讓孩子在花叢中去聞花香或者是坐在花朵的旁邊嬉戲，讓牡丹花襯托出孩子的可愛天真。場地特意選擇了蘇州園林風格的建築，這樣更加符合服裝的氣質。

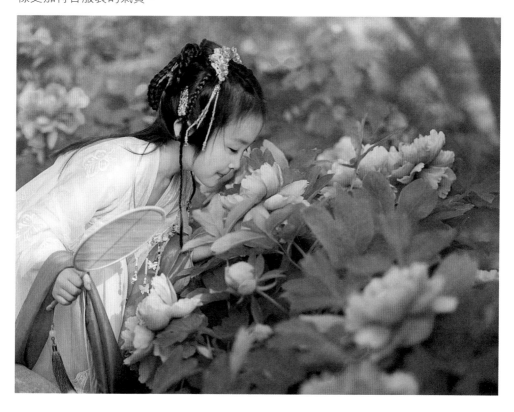

　　用光：外景自然光分晴天和陰天，晴天陽光很強，光線較硬，但是陽光照在樹葉上形成的光斑卻很美，所以在夏季晴天拍攝最好選擇上午10點之前和下午3點以後，儘量避開正午的太陽，如若時間不允許的情況下，我儘量選擇有遮擋的建築物來拍攝，這樣避免了正午陽光照在人物臉上形成難看的陰影。陰天就好辦多了，在什麼位置都可以愉快地拍攝，不怕出現各種奇怪的陰影。但是往往出現光線，尤其是在建築物裏面拍攝，光線不足時候就需要用到反光板來進行補光。如果在植物旁邊，植物的綠色陰影不足的問題也會映射到人物的皮膚和衣服上，顯得皮膚又黑又綠，所以就要在植物下面加一個反光板，減少陰影的影響，讓人物膚色正常。

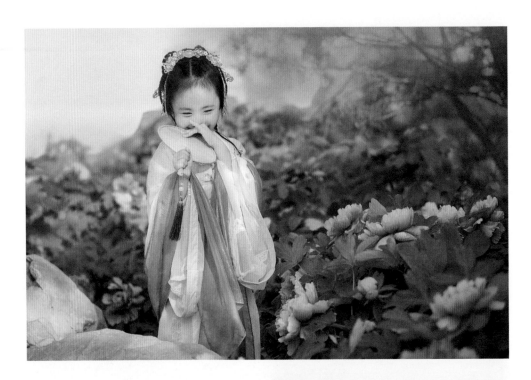

　　姿態：拍孩子應該儘量少干擾他們，可以讓孩子在你指定的範圍裏隨意玩耍，你負責抓拍，比如在水邊，我們可以找一些小草的種子，讓孩子假裝餵魚，找到一處亭子，讓孩子隨心所欲翩翩起舞，你就負責抓拍到她最美最自然的一面就好了。通常拍古風會用道具，比如扇子、油紙傘，這時給孩子一個想像的空間，比如享受陽光的沐浴，或者是假裝下雨了，撐傘摸雨等等。孩子其實感覺是在角色扮演，完整放鬆下來，也就會很配合做這些動作。

　　看到這裏，你可能對造夢有一點點感覺了，服飾裝扮與環境的配搭，這些內容是否契合你內心要營造的主題場景呢？當然，想要把作品營造出夢幻感，我們還需要一定的攝影後期知識，相信你也注意到上面那些迷人的作品，龍貓是怎麼加上去的，騎著掃把是如何飛在天上的⋯⋯別急，隨我們一起進入下一節，接下來，才是見證奇跡的時刻。

給夢想加點料

　　給孩子造一個夢，有時候光靠前期的準備與中期的拍攝還是不夠的，夢幻效果有時候也需要後期的輔助，而且在很多創意攝影的範疇裏，後期的重要性更加突出。也許一聽到 Photoshop 和「後期」這樣的詞，很多爸爸媽媽會望而卻步，但如果看完以下內容，你會發現一個鄰家大姐姐在跟你嘮家常的時候，便把常用的方法告訴你了，你要做的就是打開電腦跟著試試。夢，不容易實現，好在我們樂意實踐。現在，請與我們一起開啟後期創意的大門，裏面有孩子們喜歡的動漫人物、精靈，有小人國的故事，還有你意想不到的奇幻世界。

「換天」大法——用正片疊底工具為照片添加天空

書林：Photoshop 中的正片疊底功能是存在於顏色混合模式、通道混合模式、圖層混合模式的變暗模式組中的一種使用頻率較高的混合模式。用舉例簡單說明，比如有兩個圖層，如果上邊的圖層選擇了正片疊底功能，就疊加在了下面的圖層上。如果上圖層中的色彩是白色，疊加以後就沒有顯示，直接表現出下面圖層的顏色；如果上面圖層是其他顏色，在下圖層也有顏色的情況下，使用正片疊底功能表現出來的顏色就會疊加，變得更深

　　下面在電腦上，打開 Photoshop 軟件，跟著步驟一起操作，來實現我們的「換天大法」。

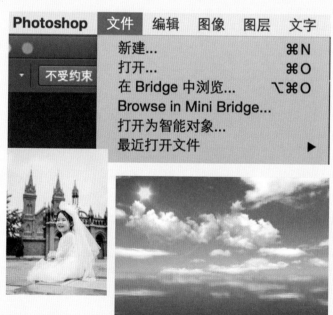

實際操作

　　1. 在 Photoshop 中，選擇文件－打開（或快捷鍵 Ctrl／Command ＋ O）打開準備加天空的［換天原片 .jpg］圖片，然後同理打開［天空素材 .jpg］圖片。

　　2. 用移動工具將［天空素材 .jpg］拖到［換天原片 .jpg］文件中，將得到的新圖層重命名為［原片＋天空 .jpg］。

移動工具快捷鍵：V。所在位置：Photoshop 左側工具欄中，如圖標所示圖案即為移動工具。

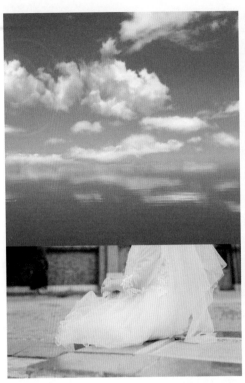
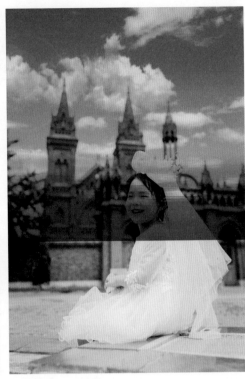

3. 將［原片＋天空.jpg］圖層混合模式設置成「正片疊底」，讓天空和下面多多的照片混合在一起，用移動工具將天空調整到合適的位置。

4. 在 Photoshop 最上面一行菜單欄中，依次點擊「圖層－圖層樣式－混合選項」打開「圖層樣式」對話框，在「混合選項」界面中的「混合顏色帶」中，拖動「下一圖層」的小三角符號來調整數值，這樣處理，可以讓天空部分疊加上天空素材，非天空部分的建築、樹木部分，自動去掉疊加天空效果，可以讓天空疊加得更加精細。

　5. 在天空素材圖層上添加蒙板，在 Photoshop 左側工具欄中選擇畫筆工具█，將前景色調成黑色█，用畫筆將多多臉上、頭紗上多餘的天空素材擦掉，並且將天空素材圖層的不透明度降到一個合適的數值，我此處選擇降低到 20%，讓天空更好地融入多多的這張照片中。

添加蒙板

使用畫筆工具█快捷鍵：B。所在位置：Photoshop 左側工具欄中，如圖標所示圖案即為畫筆工具。

楓糖溫馨提示：換天空的方法，適合那些在戶外拍攝時光線太強又沒有閃光燈或反光板補光的情況，這種情況下人物曝光通常正確，但天空出現過度曝光，或者天氣不好，天空缺乏層次與美感時，不得已才會使用。如果本身作品的前中後景都已經拍攝得很不錯了，請略過此次過程。

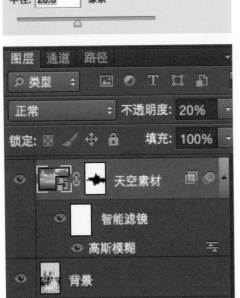

6. 在天空素材圖層上選擇「濾鏡－模糊－高斯模糊」，調整合適的半徑數值，給背景的天空素材做模糊處理。這個操作是針對整體效果的，讓背景天空的虛化程度和背景建築中基本一致。最後選擇「窗口 - 字符」為照片添加合適的文案。

RUNAWAY BRIDE
Model: Bebe in Shenyang
August 2011
Photography by
DreamHouse

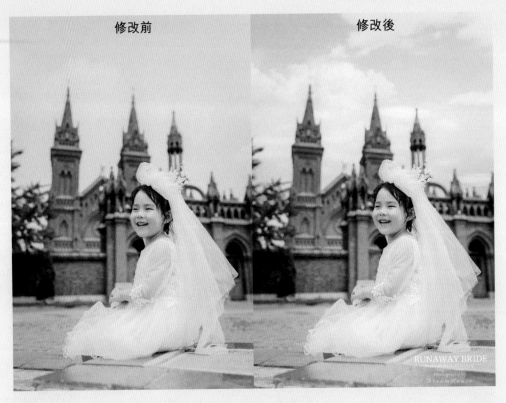

修改前　　　　　　　　　　　　　　　　　　修改後

RUNAWAY BRIDE
Photography by
DreamHouse

用正片疊底為照片添加天空，前後效果對比圖。

給夢想插上「翅膀」——創意素材增加童話感

　　想給我們孩子的創意主題照再加點「料」，我們可以借助軟件裏的素材功能，例如給寶寶加對小翅膀，在身邊多加個皮卡丘動漫形象等等，讓孩子與動漫主角在一個世界中「玩耍」。

書林：「濾色」是 Photoshop 中的一種混合模式，存在於顏色混合模式、通道混合模式、圖層混合模式的變亮模式組中。「濾色」一般用於提高亮度，有「將黑色變為透明」的功能，即：濾色模式的圖層根據圖片的明度，將純黑色部分變為完全透明，純白色的部分變為完全不透明。基於這點，可以在 Photoshop 中用濾色混合模式疊加素材。

實際操作

　1. 在 Photoshop 的菜單欄中選擇「文件－打開（或者快捷鍵 Ctrl／ Command ＋ O）」打開 [精靈原片 .jpg] 文件。

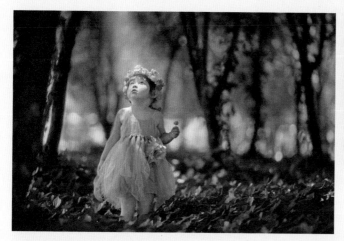
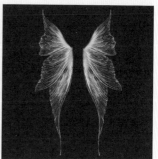

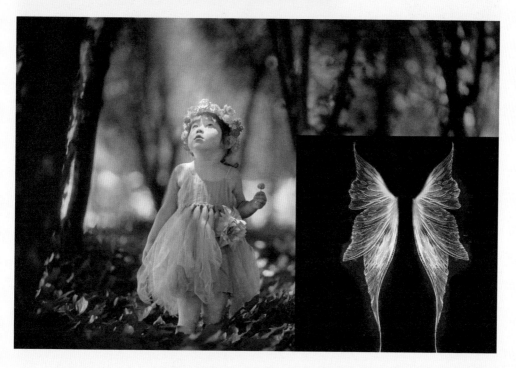

　2. 先觀察這張照片，多多望向天空的表情到位，不過意境有所欠缺，於是決定用素材翅膀來幫著照片做整體效果的提升。用移動工具將 [翅膀 .jpg] 拖到 [精靈原片 .jpg] 文件中，將得到的新圖層重命名為 [原圖＋翅膀 .jpg]。

3.將翅膀圖層調整到合適位置，圖層混合模式設置成濾色，同時，配合蒙板工具（蒙板參照前一案例的講解），將不需要的發光部分用黑色畫筆在蒙板上擦掉。

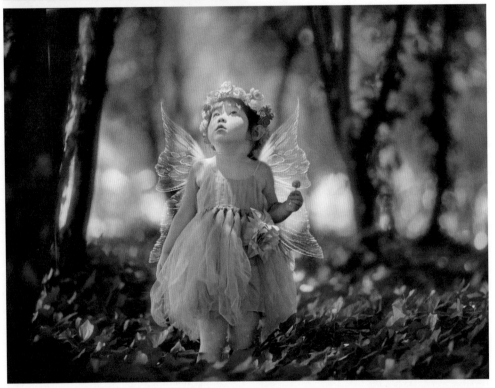

4.同樣的道理，再加上一些發光的小星星素材。一個簡單的素材疊加就做好了，操作雖然簡單，但照片的效果可大不一樣。

楓糖溫馨提示：很多素材都可以在網上下載到，為了方便，建議搜索素材時儘量選擇 PNG 文件格式，這種格式的素材可以很快貼到圖片上而不需要摳圖。試試「翅膀 PNG」「發光小星星 PNG」等關鍵詞搜索，看看你能找到更漂亮的素材嗎？

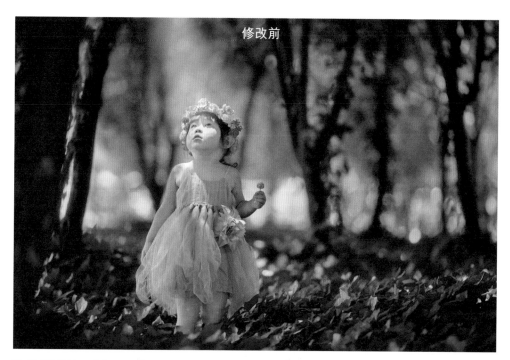

修改前

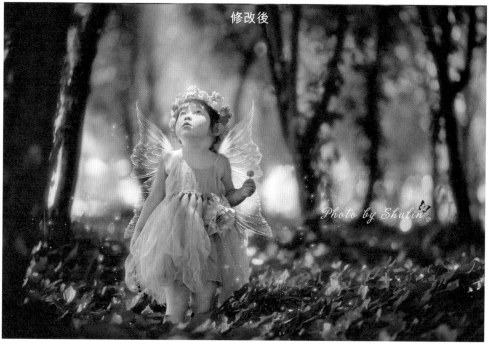

修改後

讓孩子「飛」起來——學會製作懸浮童話照片

書林：懸浮照是最近流行的藝術創意攝影方法，你一定見過美女「漂浮」在空中，或者將要「摔倒」或者「飛翔」在叢林裏的畫面，其實不難，我們也能讓自己的寶寶飛起來！

實際操作

1. 在 Photoshop 的菜單欄中選擇「文件－打開（或者 Ctrl / Command ＋ O）」，打開［飛翔原片 .jpg］文件。

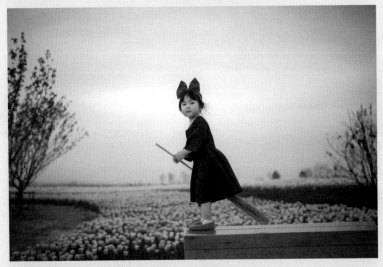

2. 換天空，前面案例有講，這裏就不再贅述。

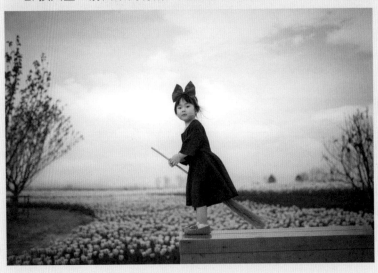

取消选择
选择反向
羽化...
调整边缘...

存储选区...
建立工作路径...

通过拷贝的图层
通过剪切的图层
新建图层...

自由变换
变换选区

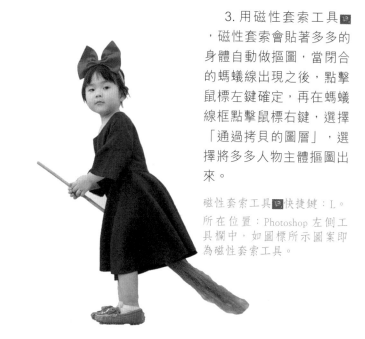

3. 用磁性套索工具 ，磁性套索會貼著多多的身體自動做摳圖，當閉合的螞蟻線出現之後，點擊鼠標左鍵確定，再在螞蟻線框點擊鼠標右鍵，選擇「通過拷貝的圖層」，選擇將多多人物主體摳圖出來。

磁性套索工具 快捷鍵：L。
所在位置：Photoshop 左側工具欄中，如圖標所示圖案即為磁性套索工具。

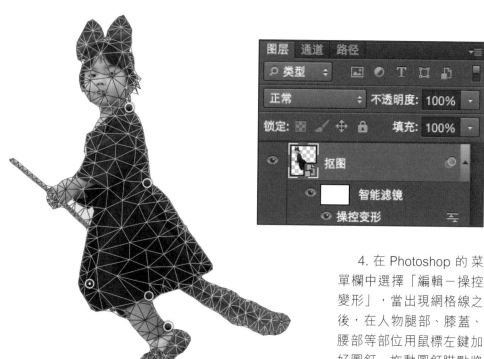

图层 通道 路径

类型

正常 不透明度：100%

锁定： 填充：100%

抠图

智能滤镜

操控变形

4. 在 Photoshop 的菜單欄中選擇「編輯－操控變形」，當出現網格線之後，在人物腿部、膝蓋、腰部等部位用鼠標左鍵加好圖釘，拖動圖釘瞄點將多多的腿向後拉，將腿部以及上身做一個飛起來的姿態。

5. 在 Photoshop 左側的工具欄中，找到仿製圖章工具（快捷鍵 S），選好後按住 Alt ／ Option 鍵＋鼠標左鍵選擇附近相近的區域，然後按住鼠標左鍵進行仿製操作，將多多腳下踩的椅櫈修掉。

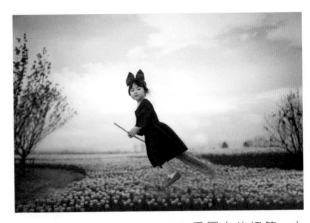

6. 看圖中的細節，由於多多是飛起來的效果，那麼裙擺和頭上發飾也應該是在飛行中被吹拂的效果，在 Photoshop 菜單欄中選擇「濾鏡－液化」，用液化功能中的畫筆塗抹調整裙擺和發飾的動向。好啦，一張小魔女飛起來的照片就實現啦！

濾鏡	視图	窗口	帮助
Color Efex Pro 4			⌘ F
转换为智能滤镜			
滤镜库...			
自适应广角...			⇧⌘A
镜头校正...			⇧⌘R
液化...			⇧⌘X

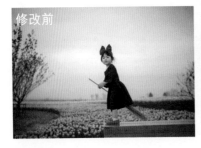

修改前

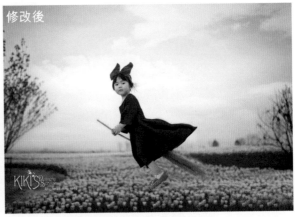

修改後

楓糖溫馨提示：更簡單的方法是在一個純色的、容易被區分的背景裏先拍攝一張孩子騎掃把的照片，再用上面的方法把孩子摳圖出來，再拍一張背景作品，將摳圖貼回到這個背景作品裏。很多時候，實現同一種效果的方法有很多，不妨選擇自己最習慣的。

白晝黑夜「大逆轉」——你想要的龍貓劇情照都在這裏了

　　龍貓中有一個場景，一個雨天的夜晚，小梅和姐姐在車站等龍貓巴士，這也是宮崎駿《龍貓》這部動漫的一個經典場景，於是，生活在童話故事中的我們的孩子，也能夠享有這種待遇。

書林：用 Lightroom 和 Photoshop 兩款軟件實現白晝、黑夜大逆轉。

實際操作

1. 將 Lightroom 打開，點擊菜單「文件－導入照片和視頻」，將〔小梅原片 .raw〕導入到 Lightroom。

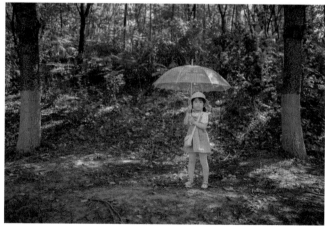

2. 在 Lightroom 中調整基礎面板中的參數，分別調整色溫、色調、高光、陰影等，為照片做一個基礎調節。

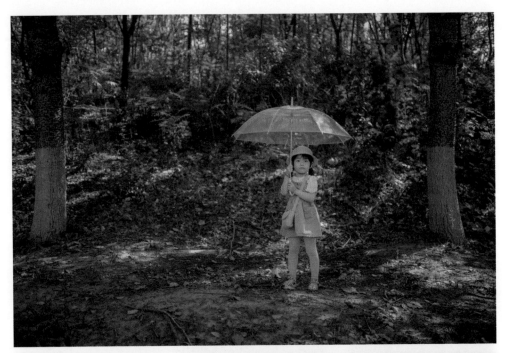

 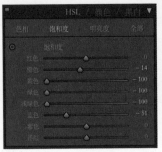 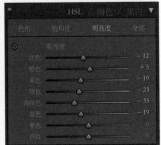

3. 我們的目標是將白天變成黑天，大家知道在黑天中我們看事物是沒有色彩的，所以在 Lightroom 中調整 HSL 中的各個色相、飽和度、亮度，做消色處理。

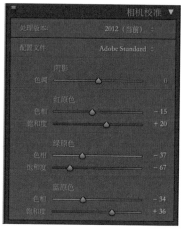

4. 調整 Lightroom 相機校準中紅綠藍三原色的色相、飽和度,還原由於消色處理對多多人物顏色造成的影響。同時分離色調中調整高光陰影色彩偏向。

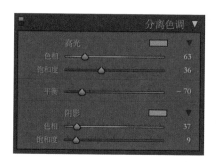

5. 色彩中的三原色(紅、綠、藍)是調整其他顏色的基本色,它們的互補色分別是紅-青,綠-品紅,藍-黃。根據三原色的這個互補色原理,調整曲線,在 Lightroom 中定好黑天基調。

6. 在 Lightroom 中做進一步處理,包括細節、鏡頭矯正、效果等模塊,處理之後保存圖片。

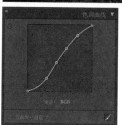

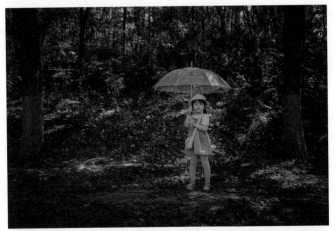

7. 轉入 Photoshop 中
繼續處理背景中高光部分
細節，使用仿製圖章工具
（快捷鍵：S）按住 Alt/
Option 鍵，在畫面暗部
點擊鼠標左鍵作為複製原
點，鬆開 Alt/Option 鍵，
移動鼠標畫面亮部區域，
點擊左鍵畫一下，就完成
了圖章工具的「複製」效
果。可以用此方法反復塗
抹已完成整個畫面的效
果。

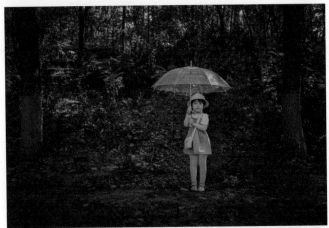

8. 將事先準備好的龍
貓、站牌、雨等素材，用
移動工具拖到圖中，合
成到圖片上。

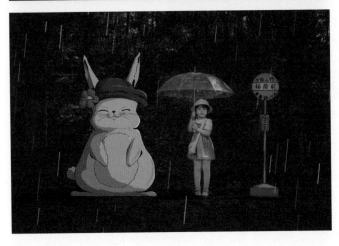

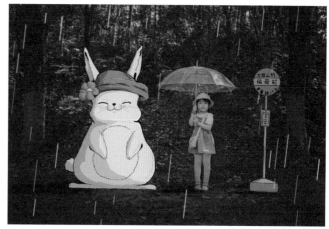

9. 新建圖層，選擇畫筆工具，和前幾節一樣，調整畫筆的不透明度、流量等數值，將龍貓、多多、站牌的影子畫出來，注意影子和光的對應方向關係。

修改前

修改後

10. 一張多多在車站和龍貓等巴士的照片就處理好了。

總結：也許等這些方法都學會了，熟練了，你就會愛上創意攝影。以上的方法我們在手機後期裏同樣可以實現，比如 PicsArt 裏，選擇一張圖片後，在下面編輯選項裏選擇「貼紙」，然後搜索「翅膀」，會有各種翅膀助力寶寶們飛翔，去試試吧。對了，別忘了貼素材要留意比例關係，調整好大小，避免夢幻感變成了戲劇感。

9

手機拍寶寶怎麼玩？
記錄才是核心

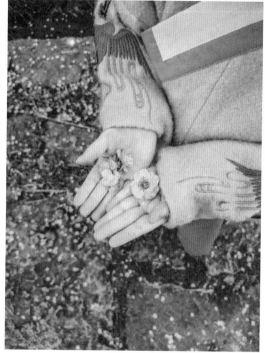

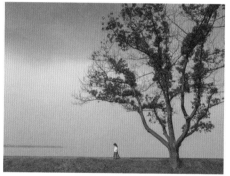

攝影：喬老闆的媽　手機：榮耀 V10

　　很多爸爸媽媽從開始有了第一個寶寶，就琢磨著幫寶寶記錄些畫面，於是開始計劃購買單反相機。我們得坦白，單反器材是一筆不小的家庭支出，你在網絡上一定看到過「攝影窮三代，單反毀一生」的話語，從機身到鏡頭到配件到升級換代，我們可以用整個篇章來告訴你如何「敗家」，但我們更想告訴你，攝影不是一件神秘或很專業的事情，如果你還不確定自己對攝影是真的熱愛還是只是暫時的新鮮感與熱情，我們不妨試試手機攝影，感受一下記錄帶給我們的感動與樂趣。

　　對於兒童攝影或者家庭攝影來説，記錄才是核心，用什麼記錄，也許並不那麼重要。

攝影：喬老闆的媽　手機：榮耀 V10

為什麼用手機拍攝寶寶

　　我們做爸爸媽媽的可能都有這樣的切身體會，寶寶小時，帶出門是一件非常考驗體力的事情，除了尿不濕、奶粉、奶瓶、水杯、輔食、帽子、備用衣物、推車……如果再扛上單反，中途寶寶累了再要你抱著走，這哪裏是出門玩耍，簡直是在軍訓拉練啊，如果不巧此刻讀到這裏的還是位媽媽攝影愛好者，我猜想你一定會重重地點點頭。於是可能為了更好地照顧孩子，慢慢地，出門帶單反的習慣就不得不放棄了，順帶著也放棄了拍攝與記錄這件事。

　　在這裏，我們不得不再次提出這樣的觀點：不要在意器材，記錄才是核心。

　　尤其是這兩年手機的照相功能與手機後期軟件被不斷提升和改進，我們可以很有信心地對你說，用手機給孩子拍大片已經不再是夢想。手機攝影在操作上更直接簡單，後期容易上手，設備小巧，攜帶方便，加上作品可以在拍攝後幾分鐘就上傳網絡分享與傳播，在日常生活這個層面上，手機攝影大有超越單反的趨勢。

打消疑慮！強勢崛起的手機攝影

　　我是不是用了假手機？很多用手機拍娃的爸爸媽媽在看了上面的作品後都會這麼問，我們想分享給大家的是，各位看到的手機拍寶寶作品，都是出自我們常用的手機，喬老闆的媽也是從零基礎開始學習拍攝的，只要掌握了一些基本的設置與拍攝技巧，我們一樣能拍出視覺效果不輸單反的攝影作品。

攝影：喬老闆的媽　手機：Meitu79

手機裏關於拍攝的設置調整

以蘋果和華為手機為例，在開始用手機拍攝前，我們強烈建議大家找到自己手機關於拍照的功能設置，然後對其中幾個關鍵內容進行設置調整。這樣的設置有幾個好處，有利於我們在拍攝時引導構圖位置，有利於讓照片像素最大化，從而實現作品的細膩與清晰度最高，有利於曝光的最佳等等。

格式分辨率：請調到最大，對於風光的拍攝可以將畫面長寬比例設置為16：9，其餘大多數時間保持4：3的比例有利於作品的最大像素保留。

網絡參考線：可以根據需要設置九宮格或別的選項（黃金比例），對於初學攝影，我們強烈建議保留這個參考線，並在拍攝構圖時將主體放在四個交叉點或者靠近交叉點與線的位置。

拍照靜音：請將靜音拍照功能打開，我們經過大量的手機測試，發現帶有「喀嚓」拍照音的曝光，有滯後的可能性，從而導致一些作品因為手抖而造成的對焦模糊不清。

閃光燈：我們不建議初學者把閃光燈放在自動擋，如果不是記錄弱光下的高反差畫面，建議關閉此功能。

蘋果手機與 Android 手機的相機設置界面。

顯示屏上的關鍵點

焦點

在智能手機上，如果有人像模式，在拍孩子表情或者安靜狀態的照片時，不妨打開人像模式，這時候手機會自動搜索人臉，發現後會有方框「落」在人臉上，蘋果與華為手機都有類似的模式，這個方框就是一張照片的焦點了。我們在拍娃時，要讓這個「方框」穩定坐落於寶寶的臉上後再按快門鍵，這樣就能把寶寶的臉拍清楚了。

拍攝要點：在實際操作時，會出現偶爾手機對不到焦的現象，通常我們的解決方法是將手機與人物距離拉稍微遠一些，或者近一些，讓手機的自動對焦功能重新檢索後鎖定焦距。另外，如果湊太近，也會超出手機的對焦範圍。如果不是拍孩子，那麼手機的大多數自動對焦點會計算中心區域的清晰對焦，如果你的主體不在那個範圍，建議用手指戳一下手機屏幕，選擇你想要對焦清晰的位置，那麼新戳的區域就會成為新的對焦準確的區域，趕緊試試吧。

測光

對完焦後，輕點相機屏幕，會發現屏幕中出現了一側帶有「小太陽」標識的「方框」，這個就是手機中手動對焦和控光的區域了，我們滑動這個小太陽，向上時照片就會變得亮一些，向下時則會變暗一些。瞭解這個功能後，我們幾乎就能完成 90% 以上的常規拍攝需求了。

拍攝要點：手機與單反相機相比，有一個特別大的優勢：「所見即所得」，所以我們在觀察到畫面顯示過暗時，可以把方塊移動到畫面中相對較暗的區域，反之，則移動到畫面較亮的區域，手機會通過後台運算，自動調節到一個適中的測光範圍，這樣就不需要滑動小太陽，從而快速完成測光。對拍攝寶寶來說，這是一個提高效率和出片率的絕佳方法。

手機相機自動選擇的人臉焦點。

輕點屏幕後產生的焦點；向上移動「小太陽」畫面變亮，向下移動「小太陽」畫面變暗。

除了構圖，還有這些訣竅

接觸攝影的朋友可能都會學習到構圖的內容，相信大多數的攝影知識裏，這些也會被作為重點去講解，以至於細究起來，構圖的方法可能多達幾十種，但背後的邏輯只有一個：使照片看起來舒服、愉悅。在這裏，我們反而想繞過那些枯燥的説教，與你分享一些如何讓作品看上去舒服的小技巧。

往左一點，往右一點

如果你是一個影視愛好者，一定會發現，在絕大多數的場景中，畫面主體（人或物）一定處於畫面偏左或偏右的區域。不嚴格居中是為了讓畫面看上去不那麼單調乏味，讓主體出現在畫面的視覺中心（黃金分割點），同時留下充足的空間，使畫面「以靜制動」，產生充足的想像空間。拍攝孩子時，無論是特寫、半身，還是全身，讓孩子在畫面中偏左一點，或者偏右一點，幾乎是拍攝寶寶時構圖的「萬金油」方法。

拍攝要點：對於正面的靜態肖像照片，不妨試試構圖時讓孩子的其中一隻眼睛對齊三分線，你會發現，最後作品裏的孩子會與你對望。

攝影：喬老闆的媽
手機：榮耀 V10

找一條延伸線

　　什麼是延伸線？遛彎時，馬路是延伸線；逛街時，商場通道是延伸線；出遊時，公園曲徑小道是延伸線；閒暇時，窗欞吧台是延伸線……甚至光線打在建築上在地面留下的線條也是延伸線。我們在帶寶寶散步、購物、郊遊、喝下午茶時，都會遇到這條平時你沒有注意到的延伸線，那些線條的規律與延伸性讓畫面充滿韻律，而我們要做的就是把拍攝主體放在延伸線上，就好像音符終於在五線譜上找到了歸屬，變成了音樂。

拍攝要點：訓練自己尋找線條的方法很簡單，提醒自己的眼睛，你看到的是二維的畫面，於是理所當然的那些點線面與縱深，就會慢慢成為點與線。再找出點與線的規律感，通過構圖展現這種韻律即可。

攝影：紅臉 手機：iPhone8 Plus

最可愛的角度——俯拍

　　小孩子往往會有頭大身體小的感覺，運用拍攝角度與手機攝影的特性，可以把這個特性放大，從而產生誇張的視覺效果。試試從上至下的俯拍，由於手機的鏡頭是小廣角等效鏡頭，本身就具有一定近大遠小效果，俯拍時，可以讓他們蹲下或者坐下，或者你自己站在一個稍微高點的平台上，讓你的孩子抬起頭，馬上按下快門，記錄下他們最可愛的「大頭小短腿」瞬間。

拍攝要點：很多爸爸媽媽會說，我的孩子只要看到鏡頭就躲開，完全不配合怎麼辦？假如我們從孩子的角度思考，正在用心做著某件事的時候，有人突然讓你比個剪刀手或者手槍手，我們的內心是不是也同樣抗拒呢？要學會跟孩子邊遊戲邊拍攝。例如，在俯拍時，我會跟他們玩一個蛙跳的遊戲，剛開始孩子模仿我的蛙跳動作，先蹲下再起跳，掌握跳的節奏，蹲下時讓孩子蓄力起跳，不要太快，方便你捕捉，也不要太慢，使遊戲性缺失。經常挖掘一些只屬你們之間的小遊戲，孩子就不會抗拒拍照，並且在遊戲中完成拍攝更重要的意義在於，此時他們的表現是最自然的，一定比剪刀手、手槍手要生動得多。

攝影：PAPA-YU　手機：iPhone6 Plus

拍攝要點：俯拍是為了捕捉孩子誇張的表情與有戲劇效果的畫面，我們不建議拍攝孩子都用這種千篇一律的居高臨下的視角，有時候用多了，反而給觀者一定的距離感，孩子是立體的，我們要用更多的視角去觀察他們。

最美好的角度——仰拍

仰拍被很多攝影人用來拍攝人物的「大長腿」，我們拍攝孩子一樣可以借用這種視覺上近大遠小的鏡頭效果，為寶寶記錄下美好的畫面。例如，在一條羊腸小道上，用仰拍拍出孩子雄赳赳氣昂昂向你走來的畫面；結合較高的建築物或天空，然後對著孩子高呼一聲「看，飛機！」孩子抬頭的一剎那，記錄下他們抬頭望天，充滿希望的感覺。

攝影：PAPA-YU　手機：華為 P10 Plus

攝影：PAPA-YU　手機：iPhone6 Plus

拍攝要點：無論拍大人還是孩子，如果要把腿拍得很長，建議使用豎構圖，手機自帶的廣角功能，在豎構圖時拉長效果更佳；利用橫構圖仰拍時，可以儘量讓場景在畫面中佔據更多的比例，甚至有時人物只需要出現一點點，這樣產生的畫面衝擊力會更強，視覺中心反而會回到孩子身上。

亂時進一步

　「照片是減法的藝術。」

　我們理解的「減法」，並不是要大家必須離拍攝對象很近，或者只拍特寫，這裏的減法，應該是盡量去除與拍攝主題無關的內容，讓人物和整個畫面形成統一。例如我們在給孩子穿衣打扮時，盡量避免過多的顏色，避免款式突兀的配搭，避免與環境不搭的髮型配飾等。當環境特別亂的時候，我們可以嘗試多拍一些特寫，走近孩子，把邊上雜亂無章的環境去除掉，比如帶孩子出行乘坐交通工具的時候，為了避免旁人入境，將鏡頭靠近孩子並使用大光圈虛化背景來拍攝，後期處理時變成黑白效果減少雜亂的色彩，反而能讓畫面主體更突出。

攝影：小 Q 新視野　手機：華為 P10 Plus

拍攝要點：所有用手機拍過照的人應該都知道，用兩根手指縮放取景時，可以拉遠或拉近拍攝距離。其實，這是一種裁切意義上的變焦，只是你手機所見的畫面裁切放大了而已，這樣做會大大影響照片的畫質（至本書出版時，市場上的許多新型手機已實現多倍的物理變焦，可以參考你的手機選擇合適的變焦倍數）。所以，我們建議盡量不要使用放大畫面的方式改變手機的焦段，如果覺得畫面主體不夠突出（不夠近）時，盡量往前移一點，好照片是走出來的。

淨時退一步

我們很多攝影新手爸爸媽媽，都只迷戀一種寶寶的拍攝題材，即「臉部特寫」。其實無可厚非，每個孩子都像天使一樣可愛，多拍一些臉部特寫記錄他們成長中的每個表情，那是我們所有做父母的本能。隨著孩子慢慢長大，我們未必有機會帶他們去「浪漫的土耳其，或者東京和巴黎」，但是我們也會帶他們去附近的公園玩玩滑梯，去「網紅」店喝喝奶茶，或者是帶著他們一起遠足感受大自然，如果你只拍大頭照的話，當他們慢慢長大時，怎麼告訴他們，我們曾經生活的地方是這樣的，我們曾經去過這些地方，我們曾經在這裏喝過你小時候最著名的「網紅茶」呢？

只要場景條件允許，不需要多高端、大氣、上檔次，只要夠乾淨、整潔、小而美，無論你拍攝了多少張特寫，記得最後一定要跑遠一點，為孩子記錄下一張他們慢慢長大的足跡。有故事性的拍攝不會忽略孩子與環境的關係，試試把環境帶入畫面裏，讓心情與故事尋一處安放。

找一個較高的平台，也屬退一步拍攝。　　　　　攝影：PAPA-YU　手機：華為 P10 Plus

拍攝要點：作為一個合格的攝影師，即使用手機記錄，我們出遊時也要對目的地做個小攻略，讓拍照成為出遊的一個小環節，在我們給孩子專心做造型的過程中，潛移默化地給了孩子一種儀式感，誇一誇他們的美和帥，到了目的地，服裝配搭能與場景融合，不用你說，他們或許會主動要求你用手機給他們拍上一些照片！

用對稱（對比）講故事

　　剛剛說到，我們要善於利用孩子身體特徵拍出一些有趣的片子。我們都知道孩子個子小，無論在室內還是室外，都有很多有趣的建築、雕塑、場景，甚至就是爸爸媽媽們自己，都可以和孩子產生對稱或對比，從而拍攝出趣味照片。例如，在商場裏遇到兩扇一樣的門，我們可以讓孩子和某位家庭成員各站一扇，或耍酷、或扮傻、或放空、或裝可愛……同樣動作的對稱以及大人和孩子大小的對比，可以產生非常有趣的畫面效果；也可以走在夕陽下，讓爸爸牽著孩子的手，或者直接扛到肩膀上，記得把人物拍全，如果帶上點影子就更美了，這樣一幅大小比例產生萌差的片子，一定會被我們珍藏一生。

攝影：PAPA-YU
手機：華為 P10 Plus

讓照片平穩的方法

當我們不知道該如何構圖時，最穩妥的方法就是試試四平八穩的方式，比如橫平豎直、三角形等這些穩定的畫面關係，能讓觀者產生舒適的美感，這些文藝復興時期總結出的審美規律到今天仍然十分實用。

那麼怎樣用手機拍攝可以更穩定呢？

借助孩子身後背景架的垂直線，取景時完成「水平」的一步到位。

攝影：PAPA-YU　手機：華為 P10 Plus

方法 1：借助水平線（垂直線）

我們拍攝時所能見的周圍建築、樹木、窗框、門牌、桌椅、床板、牆角、地平線……都是很好的參考目標，借助它們在畫面裏產生的水平或垂直線，然後再按動快門，如果能堅持訓練，長此以往就能產生很棒的構圖習慣。

方法 2：借助工具

有一些手機（Android 系統比較多），當我們拍攝時會在取景框裏產生「井」字形的四根網格線，這些網格一方面幫助你在構圖時最快找到黃金分割點，將拍攝重心置於分割線或交叉點上。另一個重要的作用，就是幫助我們找到畫面的水平線，使你的畫面更穩定。

方法 3：借助後期

有時候我們的拍攝是下意識的，拍完後再審視作品時，才會使用後期二次剪裁與畸變矯正功能來讓作品最終回到穩妥的視覺效果上。拍攝時我們可以天馬行空，想怎麼構圖就怎麼構圖，想怎麼斜就怎麼斜，想怎麼歪就怎麼歪，只需要通過後期，就能一步完成「穩」字訣。就拿蘋果手機自帶的後期軟件為例，隨便打開一張照片後，我們只需要點擊右上角的「編輯」，再點擊界面左下方第一個「裁切＋旋轉」工具標識，假如你的照片歪了，不需要用眼睛看，手機就自動幫你完成了水平。

拍攝要點：當然，這裏說的穩，不代表不能斜，只是我們每個人對「視覺重心」有自己的度量標準。比如，在畫面一側有一個較龐大的物體時，我們就可以適當讓整個畫面的分量往另一側傾斜，當然，這個標準對於新手來說有點難，但是我們如果對自己提高要求，利用「方法 1」有意識地培養構圖習慣，不需要很長時間，這種「視覺重心」感就會在潛移默化中得到提升，照片也就越拍越穩了。

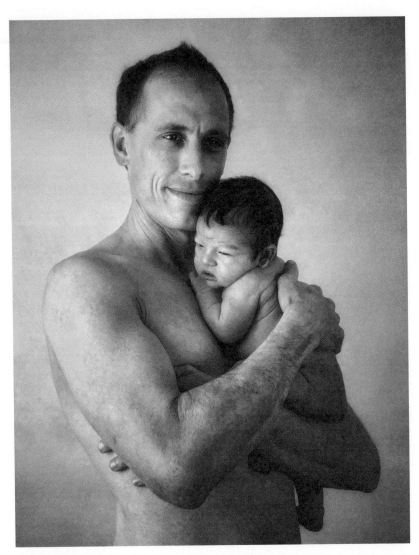

攝影：菁菁姑娘　手機：iPhone8 Plus

拍攝特寫和細節

　　隨著科技的發展，手機的畫質有了大幅度提高，畫面質感和細節已經能夠滿足我們日常觀看與印刷的需要，甚至可以通過對孩子局部和細節拍攝來實現以小見大的效果。例如，每隔一段時期，孩子在熟睡時，給他們拍一些五官的特寫「日記」，記錄他們的成長；孩子哭鬧時，把手機湊近面部拍下一滴委屈中帶著可愛的眼淚；孩子專注於某件事時，悄悄拍攝他們的眼神……擅長捕捉生活細節的你，一定也會發現每天出現在他們身上的「細節美」。

攝影：相濡以沫　手機：iPhone7 Plus　後期濾鏡：VSCO a9

拍攝要點：蘋果手機上的「前後景虛實」功能，就是「人像」功能，而且新款機型已經實現了先拍攝，再虛化背景的特殊功能。拍攝細節時儘量靠近（注意前面講到的控制最近距離），且要在光線條件充足的情況下拍攝，效果才會更好。要選擇孩子相對比較安靜時拍攝，這樣照片才會清晰。最後，要動起來嘗試一些角度，不要不捨得按快門。華為等高端 Android 手機也有類似的功能。

光影的魅力

「攝影是用光的藝術。」

光線的強弱明暗為照片帶來了質感與層次，從而讓我們在觀看照片時，將平面的畫面透過質感與層次感受到三維立體的效果，與現實感受建立貼切的關係。合理巧妙運用好光影的關係，還能為作品帶來更多的故事性與趣味性。當我們在觀察孩子的一舉一動，嘗試拍攝時，別忘了也觀察下光線的走勢。

攝影：PAPA-YU　手機：iPhone6 Plus　後期濾鏡：VSCO1

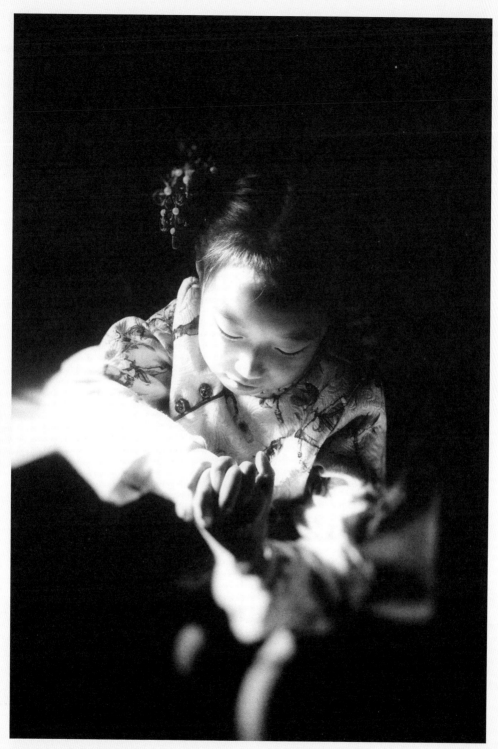

攝影：PAPA-YU　手機：iPhone6 Plus

選擇正確的拍攝時間

光線的強弱與照射角度與時間有關係，正午的太陽在頭頂，早晚的太陽在斜上方，光對影子的塑造，對打在孩子身體上呈現的色彩都會不同。

按季節區分

對於熱愛攝影的人來説，一年四季都是拍攝的黃金季節，對於熱愛生活，喜歡記錄的爸爸媽媽來説也一樣，春秋天，適合多走進大自然，用大自然的色彩點綴美好的生活。

例如，每年的春天花季，可以拍出日系、古風、歐美系三種風格；待到秋天，正值楓葉紅了、銀杏黃了等一年中最壯觀的景觀期，同樣非常適合拍出各種題材的大片；夏冬天，恰逢孩子暑假和寒假，空餘的時間比較多，只要在適合的時間點出行，在保持舒適體感溫度為前提下，同樣可以拍出很多不尋常的片子。例如，帶孩子參觀各種新奇有趣的場館，可能不允許你用單反相機拍攝，卻可以用手機為孩子記錄「我們曾經來過」；再比如，一個陽光午後與三五好友在一個頗有格調的咖啡店相聚，孩子們玩耍時，我們會自然地給他們記錄下與小夥伴在一起的「歡樂時光」。

指縫寬，時光瘦，每個季節歲月都在悄悄溜走。勤記錄，多拍攝，用底片將溜走的時光凝固吧！

按時間點區分

風光攝影裏有一個黃金時間的説法，就是太陽在升起後或落下前的一段時間是最好的拍攝時光。這個定律在拍攝孩子時也同樣適用，四季中這個黃金時間點可能略不同，大致如下。

春秋天：上午 8-10 點、下午 2-4 點。春秋天是

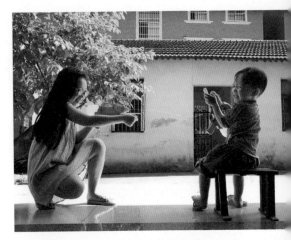

夏天正午光線太硬，躲在屋簷下拍攝。

攝影：TUTU　手機：iPhone X

攝影：PAPA-YU　手機：iPhone6 Plus

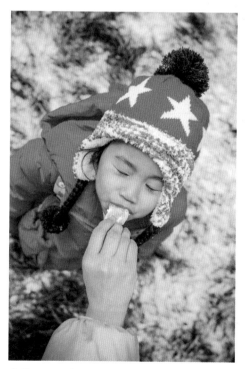

總結一下，無論什麼季節，如果想要拍到光影效果很棒的照片，都可以選擇清晨和黃昏出門拍照，根據我們當地的經緯度，判斷日出和日落的時間，拍攝時注意「光」「人物」「影」的結合，就能拍出我們滿意的大片啦！

比較適合出行的季節，就像前面說的，這兩季節能夠拍攝的題材特別多，但是要掌握好孩子的作息規律（例如孩子習慣晚起的話就多選擇下午出行拍攝，如果孩子習慣午睡很久的話，就上午出行），在他們最佳的狀態下，選擇最佳的光線拍攝。

夏天：上午 7-9 點、下午 4-6 點。夏天的陽光光照時間比較長，與傍晚相比，清晨拍片對孩子來說更舒適一些，配合度也相對更高。

拍攝要點：雖說上午的推薦時間是從七點開始，實際上，在暑假期間 6 點左右光線就已經非常適合拍攝了，如果早上不睡懶覺，帶孩子一起出去鍛煉一下、吃個早餐，再出套大片的話，還不影響一天的工作，一舉多得。

冬天：一整天（儘量選擇風和日麗的天氣）。在有太陽的日子裏，冬天的整個白天都非常適合拍攝，而且在冬天，陽光製造出來的光影特別柔和，可以嘗試在手機拍攝的照片中多出現影子，如果天氣特別好，在正午時分，把外套脫了，讓孩子在陽光下肆意撒個歡，這畫面也是很美的。但是如果遇到清晨空氣質量不太好，恰巧孩子又是過敏性體質，還是不要選擇一大早出門。

拍攝要點：冬天拍攝外景時儘量選擇好天氣出門，穿衣服不要過於臃腫，如果害怕孩子著涼，可以在保暖內衣外面前胸和後背各貼一塊暖貼，我們用多年拍攝經驗保證，陽光下的他們絕對不會感冒的。冬天的陽光比較柔和，即使順光拍攝（身體正對著陽光）也不太容易產生陰陽臉，順光拍攝過程中，在手機完成自動測光後可以適當用本章開始教大家的方法減少一些照片的亮度；側逆光（身體背部一側對著陽光）和逆光（身體完全背對陽光）條件下可以適當增加一些亮度，這樣操作的話，不需要後期，都能獲得比較完美的畫面效果。

選擇正確的地點

地點本身沒有對錯，但光影的效果在不同的位置會有不同的呈現，通常情況下，我們要避免在正午烈日下的空曠地拍攝，因為光線太強，人物會拍出來發灰，又或者在太暗的室內環境裏拍攝時，因為手機攝影在光線不足時曝光會出現較多的噪點，影響作品的視覺感受。這個時候，在大太陽下拍攝時，要選擇明暗反差較小的場景，在室內過暗的環境下，要尋找可利用的窗戶光。

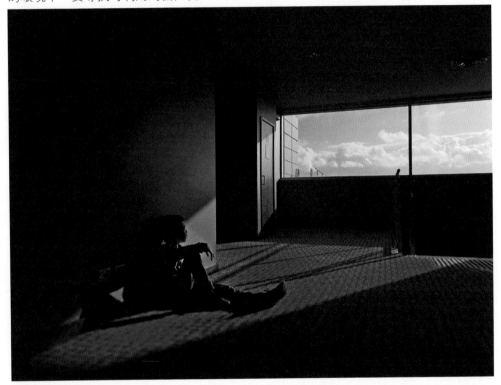

攝影：小 Q 新視野　手機：華為 P10 Plus

拍攝要點：窗邊是閒暇時最佳的出片地點。無論什麼樣的自然光條件，窗邊都非常適合拍攝，因為窗的一邊有來自太陽的光線，加上玻璃和窗簾，無論光照多強，我們都可以得到相對柔和舒適的光線，加上另一半邊是室內環境，可以形成比較強烈的明暗對比。在窗邊拍攝時，讓孩子側對窗外，同樣能產生一些互動，比如男孩，可以問他們，看看窗外有沒有汽車啊？女孩的話，可以問她們，看看天上有沒有小鳥等之類的問題；如果在家裏還可以準備一些馬克筆，直接讓他們在窗戶上創作，冬天可以用玻璃上的霧氣進行創作；在外面諸如咖啡店的玻璃，寶寶攝影黨可以走到外面，從另一側為孩子拍攝，他們一定會給你意想不到的驚喜互動。這些內容我們在前面的章節裏有詳細的描述，手機攝影同樣可以借鑒那些技巧與思路。

手機拍寶寶後期修圖技巧

對於很多初學者而言，聊到攝影後期，就會有一種望而卻步的感覺。我們覺得這可能是相關的書籍過於將這些內容專業化，高深的詞匯太多，口令太多，對於熱愛攝影的我們，人為設置了一種距離感。在這裏，我們想分享的是，後期並沒有那麼神秘，一些簡單的操作就能讓作品更精彩。

市面上手機後期軟件不下百款，有比較複雜，功能特別齊全能解決所有問題的（比如手機版的 Lightroom）；也有功能相對單一，適合一部分人群的（比如喜歡自拍的人常用的美圖秀秀）……用哪款軟件不重要，我們更願意與你分享後期的修片思路，這將會讓我們拿到一張照片後，發現問題在哪裏，該怎麼處理，要呈現什麼最終效果，有的放矢才能令我們胸有成竹。

雖然手機後期軟件眾多，我們還是來介紹一款攝影圈裏普遍使用的軟件 Snapseed，它能滿足我們大多數的後期需求，而且對畫質的損傷很小。畫質損傷是很多後期軟件裏可能不太提及的，但對於我們未來要照片輸出打印非常重要，所以不能忽略。

作為專業攝影師，往往在拍攝過程中，就已經想好了出片的大致風格，並且由於長年累月的訓練，對明暗、結構、色彩等組成照片的元素都頗為敏感，能比較恰到好處地選擇適合照片的出片方式。那麼作為一個新手，怎樣做才能修好一張照片呢？

我們給大家的建議是：「先放棄調整色彩」。

色彩是表達人內心的一種展現，其實色彩是不分優劣的，但是分「流不流行」。有時候我們修了一張自以為很棒的片子，有一些朋友會點贊說好，但是也會有人告訴你這個顏色不好看。面對這樣的情況，其實大家都沒有錯，只是各自審美不同，所以作為初學者，在學習後期時，可以適當減少對色彩的改動，要知道，每一款手機相機所呈現出來的 jpg 格式原片，都是經過相機自帶系統調整後的顏色。而作為一個企業，開發一款後期軟件產品，經它調整過的原片顏色一定是經過大規模市場調研後得出的綜合結果，所以，請相信「原片顏色一定是不難看的」。如果有以上認知，我們在學習後期時，可以先把重點放到照片「結構」和「明暗」上。

調整照片結構

每個攝影師都有自己的後期習慣，步驟也是不同的，我們的習慣是先對照片結構進行調整（此處要強調下，我們推崇拍攝時一步到位，前期能實現的不要留到後期去完成，儘量減少這一步驟，這樣可以使照片畫質盡可能不被破壞）。

調整結構，也就是利用手機修圖軟件對照片進行二次構圖。

在 Snapseed 裏，進行二次構圖的工具有四個，分別是「剪裁、旋轉、透視和展開」。

调整图片	突出细节	曲线	白平衡
剪裁	旋转	透视	展开
局部	画笔	修复	HDR 景观
魅力光晕	色调对比度	戏剧效果	复古
粗粒胶片	怀旧	斑驳	黑白

剪裁工具

　　二次構圖的主要工具。可以根據上面講「構圖」內容時提到的這些小技巧，進行裁切調整。在做二次構圖時，大致有以下原則：

　　原則一：不做很大的裁切。因為在拍攝時已經對畫面構圖做了取捨，所以裁切只是對畫面進行「修剪」，讓照片更整潔，最終也保留了最高的畫質。

　　原則二：用常規比例裁切（例如軟件默認的 3：2、4：3、16：9、1：1）。極少在裁切時用到自由比例，先不去探討什麼「黃金比例」，本書畢竟不是研究美學課題的，我們不需要知道其中的奧義，只要明白這些「常規比例」是幾百年來一代代美學家總結出來的經驗，跟著前輩做構圖，至少不會錯，尤其對於初學者。

　　原則三：為畫面做減法，而不是除法。前面也提到過，「照片是減法藝術」，在二次構圖時，我們適當裁去與畫面無關的多餘部分，提升照片的統一度和美感，但是總有新手攝影師喜歡將照片整個格局打破，直接裁減掉照片一半甚至 2/3 以上面積，這便是給照片做了「除法」。如果想拍出格局有突破的照片，還是要在拍攝時有意識地練習，爭取一步到位。

　　原則一和原則三的區別在於，前者不去破壞畫面主題表達，而後者則改變了畫面主題。

旋轉工具

　　讓照片「更穩」的主要工具。前面也提到過，當我們用 iPhone 自帶修圖軟件的旋轉工具打開圖片時，它會自動幫你旋轉到軟件系統認為水平或垂直的畫面，Snapseed 擁有同樣的功能，當然我們不能完全迷信工具，還是要通過自己的感知，將照片旋轉到一個比較合適的角度。

透視工具

　　改變照片透視效果的工具，也可以稱其為「自由變形工具」。該工具可以通過「傾斜、旋轉、縮放、自由變化」四個方法改變照片的透視感，特別適合為有大場景畫面的照片進行比例的調整。

展開工具

　　將照片擴展畫幅的工具。利用這個工具可以擴展整張照片的畫幅，比較適合人物處於畫面中心，邊緣畫面整潔乾淨的照片，通過擴展讓場景變得更大，人物變得更小，而營造出更強的視覺衝擊力。

> 楓糖溫馨提示：有時我們的照片過於平淡乏味時，如果照片靠近中間位置有明顯的直線，可以利用旋轉工具將它變成對角線，使畫面變得相對活潑，並增加視覺衝擊力。

> 楓糖溫馨提示：當人物處於畫面邊緣時，由於手機的廣角鏡頭會讓人物產生畸變，可以利用這個工具對人物結構進行調整，對於愛美之人，這個工具也可以用來瘦身和拉長腿！

為了更好地理解上面的工具，我們做一個小小的實例。

首先觀察這張照片，寶寶動感十足，眼睛有眼神光，自然不做作，非常歡樂，連背景的大人都一副喜歡之色，這是一次成功的抓拍。同時，我們留意到地面略顯歪斜，包括店鋪的視覺感受也有點歪，這與手機低角度畸變以及構圖瞬間把握有關。

於是我們用 Snapseed 打開圖片後，選擇「旋轉工具」，會發現軟件自動根據後台算法將照片做了角度矯正。接受後，我們發現地面的橫線反而更歪斜了，這與視覺感受有關，未必是作品歪斜，但為了照顧視覺感受，我們還需要調用「透視工具」選擇自由變換，將地面右下角稍微拉扯一下，得到一張看上去很規整的作品。請注意，並非每張作品我們都鼓勵做水平線的調整，如果要表現動感，保持歪斜不失為一種好方法。

最後，我們留意到前景的地面與右側的空間略大，這影響了觀者視線的集中，利用「剪裁工具」將右側與地面略裁掉一些，同時這樣的裁切讓寶寶的眼睛位置留在了九宮線橫線附近，符合視覺集中的區域。

這樣我們就完成了照片的結構調整。

利用旋轉工具矯正照片角度　　利用透視工具將地面拉平　　利用剪裁工具將右側裁掉

調整照片明暗

修片的第二個步驟，就是對照片的整體明暗進行調整。在 Snapseed 裏，調整明暗的方法比較簡單，都集中在工具欄左上角第一個「調整圖片」工具裏，打開後，主要調整亮度、對比度、高光和陰影這四個選項。

楓糖溫馨提示：為了平衡整體色彩與光影的寬容度，大多數相機的直出畫面會出現對比度偏弱，色彩飽和度較深的情況，這時可以試試適當調高對比度的同時降低色彩飽和度，並提升一些銳度（氛圍），這樣會讓作品更接近當時肉眼所見。

1.「亮度」工具很容易理解，不做贅述。

2.「對比度」就是整個畫面裏「亮部」和「暗部」的比例。這裏再給初學者普及一個「冷知識」，我們有時看到一張照片其他方面都很不錯，唯獨畫質上有所欠缺，可能不是照片過小引起的，而是對比度太低，也就是亮部和暗部過於接近導致的。反之，如果照片對比度太高，則會使畫面看上去有點髒。

3.「高光」和「陰影」，就是在這兩個區間內再逐一調整他們的亮度。舉個例子，如果我們把照片整體提亮了，對比度也調整到合適的程度，然而照片的整個暗部看上去還是有點亮，就可以將「陰影」適當再往暗調方面調整，這樣就可以在照片「明調、中間調和暗調」方面都完成了明暗調整，最終達到符合你審美的明暗感。

依然以上圖為例，稍微加大對比度，降低了些飽和度，好讓寶寶皮膚顏色紅潤又不誇張，適當調整了銳度，最後用曲線的濾鏡功能選擇了 D1，讓作品有點電影膠片的味道（注意：濾鏡的使用是個人的喜好，可以選擇自己喜歡的去使用，不是必須動作）。

其他調整

除了以上用來調整結構和明暗的工具外，我們只需要對飽和度與銳度做一下調整基本就能滿足大多數的照片後期。根據我們對手機拍照功能的瞭解，通常情況下，我們建議在整體調整時適當加大對比度，同時降低飽和度並略提升一下銳度，基本就可以滿足大多數關於明暗與色彩呈現的要求。但同時，我們想強烈推薦一個功能，對於局部後期有很大的幫助。

蒙板擦除

這是 Snapseed 後期裏最有用的功能之一，他可以令你在整體後期後再局部擦除不需要處理的部位。當我們處理完一項後期任務後，可以在編輯屏幕的右上角找到一個小方塊與返回箭頭的圖標，點擊後會看到「查看修改內容」的選項，點擊進入，就會出現你剛才操作的後期步驟，再點開，會有一個「小毛筆」圖標，選中後用手指在圖上塗抹，會只對這些塗抹的部位起到相應的工具修改的效果。

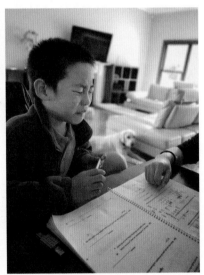

攝影：小 Q 新視野

媽媽輔導作業，訓半天，
寶寶哭得那叫一個委屈，
結果事後發現媽媽是錯的。

手機拍攝寶寶之外的思考

我們從來不認為那些教條的構圖、用光、後期等技術的問題是我們在家庭攝影以及親子攝影中最關鍵的要素。善於體驗生活的點滴，觀察細節並讓自己融入生活之中，細細品味下，我們都會發現這裏面有太多值得記錄的內容。而在記錄中，我們要麼觀察，做一個安靜的旁觀者，要麼參與，做一個調動情緒的活躍者。不管哪一類，相信我們都可以讓孩子在與我們愉快的相處中完成拍攝，完成生活的記錄。

「父母是孩子最好的攝影師。」

作為自己孩子的父母，應該怎樣培養孩子主動拍照的興趣呢？這裏，我們同樣樂意分享一些我們的感受。

如何讓照片看起來舒服

孩子們的訴求很簡單，根據馬斯諾需求理論的等級，大多數孩子只需要完成最底層的「吃喝拉撒睡」就能保持最佳的狀態了，如果能順便提升他們的「舒服等級」，用玩具或者美食作為獎勵，則可以讓孩子全情投入到拍攝中。

但是舒服也不是那麼簡單的，總結以後有四個字：不要強求。

攝影：PAPA-YU　手機：iPhone X

PAPA-YU：如果孩子就是抵觸做一件事情，一定是有原因的，我們要試著找到原因，而不是跟他們對著幹，強迫他們的後果就是孩子以後對拍照更加反感。有天早晨我帶兩個娃出去吃早餐，路上遇到一個新開的日式飯店，門面風格我很喜歡，就想讓他們走過去拍兩張，平時很樂意拍照的兩人垂頭喪氣地走過去，一點精神都沒有，不用解釋你們應該也猜到了，「沒吃飽不想拍」，我當機立斷地說，走吧！我們先去吃早飯！吃飽喝足後我們又去附近其他地方玩了一下，回來的路上再次路過這家店，還沒等我開口，兩個孩子高高興興地主動跑過去準備拍照了。

　　為了讓孩子保持最佳的狀態，愛攝影的父母也要做足準備工作：避開酷暑和極寒，包裹常年藏著孩子愛吃的小零食，夏天外景拍攝必備防蚊液和防曬霜，女孩子的皮筋永遠在手腕上備著……這些看似與拍照完全無關的事情，都可以讓孩子們在整個拍攝過程中保持「舒服」的狀態，使整個拍攝順利進行下去。

楓糖溫馨提示：如果孩子不想拍照，不要去勉強，更不能生氣懲罰他們，作為父母，我們未來有無數拍他們的機會，錯過一次就錯過吧！但是如果你承諾過他們的獎勵，一定要做到，有時候甚至可以讓獎勵升級，讓孩子體會到配合拍攝能得到回報。別忘了，攝影也只是生活的一小部分，懂得生活，懂得與孩子一起成長才是重要的。

讓拍攝成為一種習慣

　　把愛好拍攝與愛好被記錄都培養成一種習慣，這會令孩子與我們一起養成一種習慣，到了那個位置，他們就知道應該怎樣擺動作了；舉起手機，他們就會給我各種各樣奇怪的表情。久而久之他們就不會在鏡頭前表情僵硬了，習慣後，所有自然的情感就會流露出來。

攝影：小 Q 新視野
手機：華為 P10 Plus

那麼怎麼做可以讓他們養成這些習慣呢？答案很簡單，即多拍，在舒適的狀態下「多拍」，並且用以下方式「多拍」。

拍攝時要多鼓勵他們

「哇！好棒！好美好帥！怎麼那麼可愛！你這樣好像超人……」拍攝時不要吝嗇我們的讚美之詞，讓他們感受到自己正在做一件了不起的事情，即使孩子某個表情或動作做得不好，也不要指責他們，換一個不就得了。漸漸地，他們就樹立起了拍照的信心，孩子都是奇特的「生物」，對自己感覺能完全勝任的事情，做上 100 次都不會覺得疲憊。

拍攝完成後與孩子一起分享成果

很多父母拍完照片後第一時間都是想著分享給朋友，這裏我們要提醒大家：我們對拍攝的意義本末倒置了。拍攝的首要意義是記錄我們與孩子共同成長的過程，所以無論我們拍攝的結果是否優秀，當準備發片前，請務必先給孩子欣賞一下，不要以為孩子對這個不感興趣，當你持續地做這件事後，就會發現孩子們對於拍照這件事的興趣，會從「拍完有獎勵」轉移到「原來照片那麼好玩」上去了。

不要打擾孩子們的專注

如果有人問孩子什麼時候是最美的？那一定是「專注」的時候。當他們正在專注於做某件事時，我們可以拿起手機走近他們拍攝，但是不要打擾到他們的專注，避免讓他們抬個頭對鏡頭笑一下之類的。我們可以繞著他們拍，換一些角度和距離，動作幅度不要太大，減少干擾。或許孩子猛然發現被偷拍了，對你嘟嘴生個氣；或許你的孩子很溫柔，發現被拍後給你一個靦腆的微笑；或許你的孩子表現力驚人，發現被拍後給你一個意想不到更為誇張的動作和表情（比如孩子正在自我陶醉地唱歌、跳舞時）……

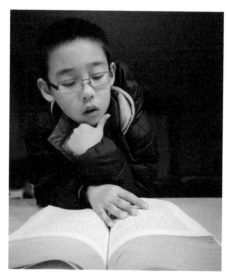

攝影：小 Q 新視野　手機：華為 P10 Plus

以身示範

　　前面很多篇幅都講到了以身示範的方法，說白了就是你自己要先解放天性，才能讓孩子跟著你一起解放天性。當然，如果你是一個安靜的人，就不要對孩子要求過多。有時候，孩子是家長的鏡子，你是怎麼樣的，孩子就會跟你一樣，不如就把孩子安靜的這一面用你的手機鏡頭展現出來。

把拍攝當成遊戲

　　除了「吃喝拉撒睡」，孩子的另一大需求就是「玩」，如果你是一個「會玩」的父母，恭喜你，你一定可以成為一個出色的專屬兒童攝影師，並將平時的遊戲運用到拍攝中。

PAPA-YU：分享一個我們家的保留項目，「快速變臉」，一人喊口令「哭、笑、傻笑、發呆……」另一個人根據口令變化，每個遊戲都是互動的，不要只是大人喊口令，孩子做，大人也要跟著一起做，這樣會給孩子一些啟發，同時也增加了父母的參與度和親子互動。拍攝時同樣如此，不要為了拍攝寶寶，使勁讓他做表情，有時也要讓寶寶喊一下口令。遊戲進行時間越長，你能拍攝的時間才能越長。

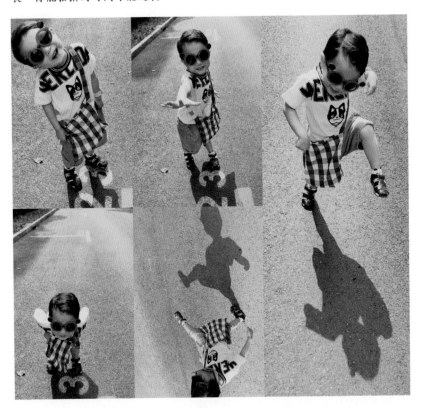

攝影：PAPA-YU　手機：iPhone X

小照片裏藏大愛

　　無論用專業的單反相機還是手機拍攝寶寶，我們都要明確為寶寶拍攝的目的。並不是説要每次都能出大片，我們不太可能走向專業攝影師的道路，孩子更不可能都成為明星，我們的目標是為他們記錄每一個成長瞬間，這其中的原動力是「愛」！

　　每個拍攝孩子的我們，無須把出大片作為拍自己家寶寶的目的，畢竟「不積跬步，無以至千里；不積小流，無以成江海。」每天堅持給孩子拍一張「小片」，若干年以後再把它們組合起來，那才是我們「生活的大片」。

　　最後，別忘了手機攝影的必殺技：「多拍」！成功學有一條「10000 小時理論」，我們把它複製到攝影這件事上，那便是：「拍夠 10000 次你就是專家了，出片 10000 張你就是大師了！」

　　所以今天，你拍了沒有？

2019 年正月，天氣持續低溫多雨。6 歲的小文子洗完澡，在浴室裏叫媽媽送毛巾，兩小手趴在磨砂玻璃上，浴室內熱氣蒸騰，我趁機拍下這頑皮的一面，像隻可愛的小青蛙。

攝影：樓蘭　　手機：華為 P20 Pro

10

用家庭影像，
留下孩子與家人的
美好記憶

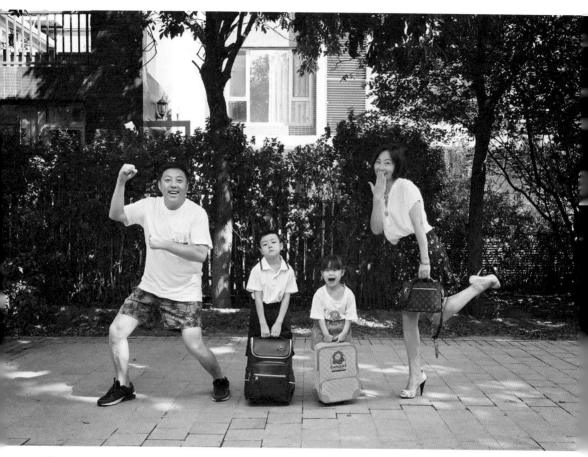

攝影：白水先生

　　自從我們的生活裏多了個孩子，家庭的重心就開始圍繞著孩子展開，於是我們學會了更多地關注他們的成長，他們的情感，並一直努力用攝影去記錄下這些我們看到或者感受到的內容。

然後漸漸地，我們又開始被生活的瑣碎所包圍，我們有自己的焦慮，我們開始懷疑自己其實並不是一個好的攝影師，開始擔心自己拍攝的內容因為沒有美感而失去了意義，於是逐漸放下了拍攝這件事，慢慢忘卻，慢慢地，甚至連記錄這個事情也放棄了。

　　又或者，我們對「照相機」這個東西的熱情超過了對攝影這件事的熱愛，我們更多地想去升級相機、鏡頭、各種器材與新的高科技配件，於是不知不覺地忽略了觀察我們自己這件事，感受這個家庭的變化，於是也在習慣中喪失了「感知力」這個能力，柔軟的心也不知該如何安放。

攝影：彌散

我是 2010 年正式拿起單反相機去學習如何進行嚴肅拍攝的，到 2012 年我女兒小魚出生，我正式成為了她的專屬攝影師，拍攝題材也慢慢轉到兒童上來。我認為拍兒童不單單是拍孩子，同時應該拍攝她生活的環境和家庭。家庭紀實才是作為父母們攝影的最終歸宿。

　　以上這些，都是我們這些喜歡攝影的爸爸媽媽們經歷過的，這些迷茫也令我們想寫下這樣一本書，與你分享一些我們拍攝兒童與家庭上的經驗，邀請你們一起，回到我們熱愛攝影這件事情的初心上來。

從孩子很小的時候時刻粘著我們，到後來背著書包自己跨入學校，再到頭也不回離家的身影，那些回憶就好像還在昨天，時光流轉，讓我們不忍捨去。所有的記憶，倘若都能被記錄下來，留待未來某一天我們在搖椅裏，細細品味，該是多麼美好與滿足。拿起相機，我們只是在讓一台機器，幫我們去感受指縫間溜走的時間，每一幀、每一瞬，我們與孩子一起成長。這才是攝影的意義。

我們不想讓攝影這件事情變得高高在上，非專業不可觸及，我們願意把那個會照相的盒子從高高的書架上拿下來，交還到彼此手上，並對大家說「父母，是孩子最好的攝影師！」

攝影：潔

攝影：Rabbit 桃

至於堅持拍攝，還會為我們帶來什麼不一樣的收穫？我們特意徵詢了很多愛好攝影的爸爸媽媽，他們給出了如下的答案。

孩子，我願與你共同成長

馬達媽：我記錄了多次孩子的「第一次」，我想將來他長大了，告訴他這些故事，它們讓我們彼此緊緊相連。

喬老闆的媽：熱愛攝影的同時，還能遇到一群志同道合的小夥伴，彼此鼓勵，一路堅持，不忘初心。

小愚：好多人因為拍孩子最後都當上了攝影師呀，比如我，哈哈哈。

劉西瓜：幸福就是找到愛的事，遇到喜歡拍攝寶寶的一群人，成全了自己鮮活的生命。

大梨：現在翻翻以前的照片，每張都對我有著不同的意義，很慶倖我能如此癡迷地拍攝。

小Q 新視野：對攝影的熱愛讓我對周圍生活觀察更加敏銳，內心柔軟。

小西：我在拍攝中，發現了很多孩子的小細節，這可能是以前忽略的東西，很有趣。跟孩子一起成長，我也學會了很多。

PAPA—YU：不要總想著去拍「大片」，把每張「小片」日積月累地合到一起，就是生活的「大片」。

孫女與姥姥　攝影：大梨

攝影：四羽鳥

　　這些回答裏，我們沒有找到任何人表述對自己擁有的鏡頭、相機這些高檔電子產品的滿足感或成就感，所有的爸爸媽媽的感受都是內心深處的獲得，記憶的填充，情感的滿足，自我的成長。我想，這也許道出了攝影的真諦。我們在攝影中，學會了發現、陪伴與支持，與我們的孩子，與我們的家庭。這成就了我們有趣的靈魂，成為有擔當的家庭一員。

愛，才是拍出好照片的源泉

　　我們總是容易羨慕那些充滿「高級感」的兒童攝影作品，他們畫面乾淨，畫質細膩，光線舒服，是糖水大片。久了，我們可能會錯誤地認為那樣的照片就是好照片，從而讓很多初學攝影的父母覺得那樣的攝影技術高不可攀，所以自己拍不出好照片。在這裏，我們想要強調的是，一切構圖、光線、色彩、明暗、影調這些我們看上去深奧的詞匯，他們都只是攝影作品的外在，是形式的表達，真正能打動我們的，是照片裏傳遞的故事，是照片裏的流露的情感與愛。

　　我們也許永遠達不到所謂關於「攝影藝術」的完美詮釋，但我們卻不缺乏講故事的想法，不缺乏在與孩子一起成長過程中，看到的愛與溫暖，幸福與感動。當我們舉起相機，拍下那些瞬間撩動我們心弦的畫面，我們絕對有理由相信，那就是最好的照片。

攝影：暖心時光

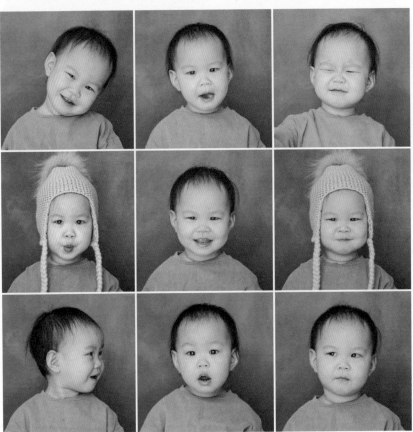

攝影：媛媛

攝影：白水先生

　　我們對孩子的愛，對家庭的情感，全都藏在日常生活的點滴裏，我們要做的就是經常提醒自己去參與、去感受、去體味，時間久了，我們會發現自己逐漸擁有了敏銳的預知力與感知力，能在下一秒瞬間發生前就準備好了拍攝，甚至能將精彩的畫面「拆解」成幀，迅速捕捉下來。拍攝得多了，我們再結合書本裏提供的方法與技巧，提升照片在「形」上的呈現。於是我們更加積極地去感受、去拍攝。日積月累，我們會發現，攝影也許並不能成就每個人成為卓越的攝影師或者攝影家，但卻潛移默化地讓我們每個熱愛生活的人充滿趣味與質感，把日子過成了詩的模樣。

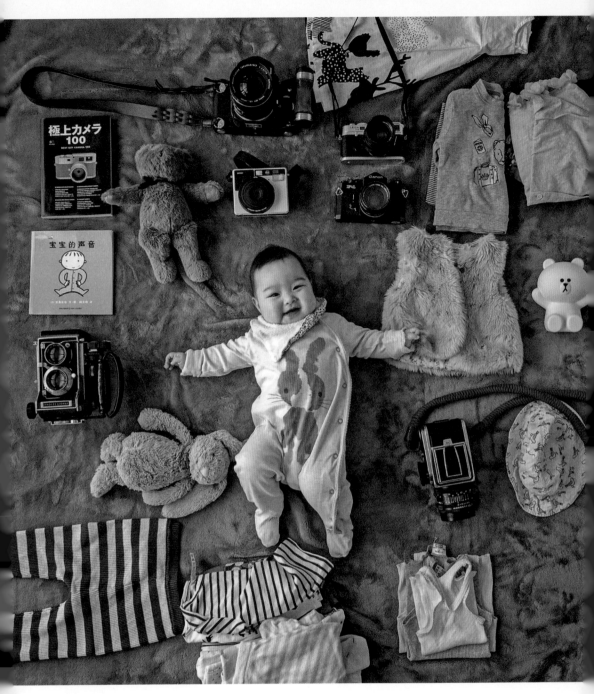

攝影：暢爺

　　最後，感謝書中每一位出鏡的孩子、父母和家人，感謝提供照片的每一位攝影師——「拍娃黨」們。正是大家將對孩子的無限熱愛，組成了本書中一條一條的實用拍攝經驗，一幅幅值得銘記的畫面。

爸爸媽媽，請做我的攝影師 ♡

✦ ✦ ✦

作者
楓糖盒子

責任編輯
Wing Li

美術設計
Amelia Loh

出版者
萬里機構出版有限公司
香港鰂魚涌英皇道1065號東達中心1305室
電話：2564 7511
傳真：2565 5539
電郵：info@wanlibk.com
網址：http://www.wanlibk.com
　　　http://www.facebook.com/wanlibk

發行者
香港聯合書刊物流有限公司
香港新界大埔汀麗路36號
中華商務印刷大廈3字樓
電話：（852）2150 2100
傳真：（852）2407 3062
電郵：info@suplogistics.com.hk

承印者
中華商務彩色印刷有限公司
香港新界大埔汀麗路36號

出版日期
二零一九年十月第一次印刷